On Color
谈颜论色

耶鲁教授与牛津院士的十堂色彩文化课

〔美〕戴维·卡斯坦
〔英〕斯蒂芬·法辛 ——— 著

徐 嘉 ——————— 译

北京大学出版社
PEKING UNIVERSITY PRESS

ON COLOR by David Scott Kastan with Stephen Farthing

© 2018 by David Kastan and Stephen Farthing
Originally published by Yale University Press.

献　给

皮特·特纳(Pete Turner, 1934—2007)

别人拍摄彩色的世界，

皮特拍摄色彩本身。

目 录

序	1
导　言　色彩之重	001
第一章　红玫瑰	029
第二章　橙色是新的褐色	055
第三章　黄　祸	081
第四章　绿色大杂烩	107
第五章　忧郁"蓝"调	129
第六章　夺命"靛蓝"	155
第七章　"紫"罗兰时刻	179
第八章　基本黑	205
第九章　白色谎言	233
第十章　灰色地带	257
插图说明	283
索　引	286

序

保罗·塞尚（Paul Cézanne）曾说过，颜色是一项协而为之的工作——一种思想和世界的协同工作。因此，关于色彩的论著本身也应该是一种合作，这样说似乎也说得通（事实上所有书籍皆是如此）。本书构思于2007年，在长岛阿默甘西特村（Amagansett village）的一家餐馆，当时我们俩共同的朋友把我们拉到一起，说："你们俩谈谈吧！"然后他就踱步出门，留下我们俩继续交谈下去。

的确，这位朋友对我们的融洽和谐颇有预见。我们不仅交谈起来，而且谈天说地停不下来。初次见面，我们简短地做了自我介绍，没费太大力气就发现了彼此的诸多共通之处，并为我们后续的见面、邮件往来和建立友谊打下了基础。

原来，作家会对绘画感兴趣，画家对写作亦然。当晚道别时，我们都没想到这次谈话会一谈就十多年，而且延伸到好些国家。

我们从画家的工作室聊到作家的书房，从奥罕·帕慕克（Orhan Pamuk）的小说《我的名字叫红》（*My Name Is Red*）聊到德里克·贾曼（Derek Jarman）的电影《蓝色》（*Blue*），从伦敦的一家颜料商店聊到纽约州斯普林斯的波洛克—克拉斯纳故居（Pollock-

Krasner House)的油漆地板,从约瑟夫·阿尔伯斯(Josef Albers)的《色彩互动学》(*Interaction of Color*)聊到乔治·斯塔布斯(George Stubbs)的《斑马》(*Zebra*)。我们从阿默甘西特聊到纽黑文和伦敦,还绕到华盛顿特区、纽约、阿姆斯特丹、巴黎、墨西哥城和罗马。我们往往一边交谈,一边伴随(有赖于?)杯盏交错,美酒泛起曼妙的色彩,远超酒兴,也远超我们的论道。

　　本书的章节通常始于/重启于画廊或博物馆。我们在阿姆斯特丹梵高博物馆陡坡顶上的一组黑暗的画作前开始了创作,6个小时后,又挪到绅士运河(Herengracht)一家餐馆的白色桌布两端。在其他城市,尽管每次的催化剂和明暗对比不尽相同,但交谈亦然,对颜色的探讨亦然。

　　我们的分工从一开始就相当明确。本书由我们俩合作完成,由卡斯坦(Kastan)执笔——理由显而易见(指卡斯坦是学者。——译注)。但就像所有良好的合作一样,我们的创作不仅限于我们两人的对谈。在我们之前就有人讨论过颜色,他们每个人都是我们现在所参与的更广泛的对话和学术共同体的一部分。在注释中,我们致谢了部分学者,但我们知道我们仍亏欠甚多,仅靠注解难以尽全。本书还包含了一些更直接的对话。我们与所有愿意阅读本书之人分享了草稿,与所有愿意倾听之人讨论了本书的理念和具体想法。

幸运的是，这样的人为数不少。颜色是每个人有切身体验也有想法的话题。此处所列的名单必定无法尽全，遗漏不可避免。但令我们感到稍许心安的是，我们意识到即使提及他们的名字，也完全不能呈现他们无与伦比的慷慨。当然，若没有以下诸位的智慧和良善，这本书就不可能付梓：Svetlana Alpers, John Baldessari, Jenny Balfour-Paul, Jennifer Banks, Amy Berkower, Rocky Bostick, Stephen Chambers, Keith Collins, Jonathan Crary, Hamid Dabashi, Jeff Dolven, Laura Jones Dooley, Robert Edelman, Rich Esposito 和 John Gage（对于他们两位，道谢已经太迟），Jonathan Gilmore, Jackie Goldsby, Clay Greene, Marina Kastan Hays, Donald Hood, Kathryn James, Michael Keevak, Robin Kelsey, Lisa Kereszi, Byron Kim, András Kiséry, Doug Kuntz, Randy Lerner, James Mackay, Alison MacKeen, Claire McEachern, Amy Meyers, John Morrison, Robert O'Meally, Caryll Phillips, John Rogers, Jim Shapiro, Bruce Smith, Caleb Smith, Donald Smith, Michael Taussig, Pete Turner, Michael Watkins, Michael Warner, Dan Weiss, John Williams, Christopher Wood, Julian Yates, Ruth Yeazell, Juan Jesús Zaro 和 Gábor Á. Zemplén。这份名单很长，难以枚举。它是一份按字母顺序排列的深深感激，言浅而谢意深沉。

颜色既是我们贯穿始终的对话内容，也是我们的灵感来源和

取之不竭的题材。10年间,我们的人生观也渐生变化。有时,我们是两位对绘画和文学都感兴趣的教授,从事文字和颜色关系的跨学科研究;有时,我们只是一位作家、一位画家,分享彼此的想法和画作,因为我们每个人都在思考颜色的本质,当然,颜色总是牵涉到我们对自己所生活的这个世界之本质的思考。事实证明,颜色既是共享的,也是无法分享的,或曰,颜色是只可意会、不可言传的。但颜色本身也是不可规避、亦难抗拒的——颜色值得我们为之深思,领会它的奇妙大观。

On Color

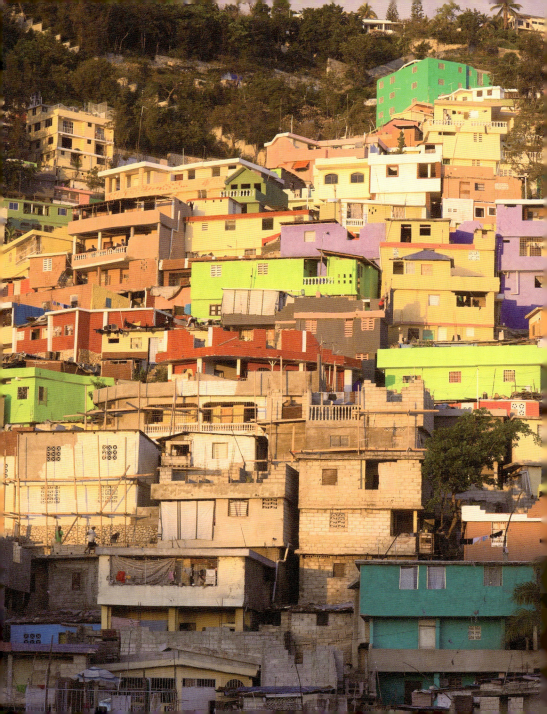

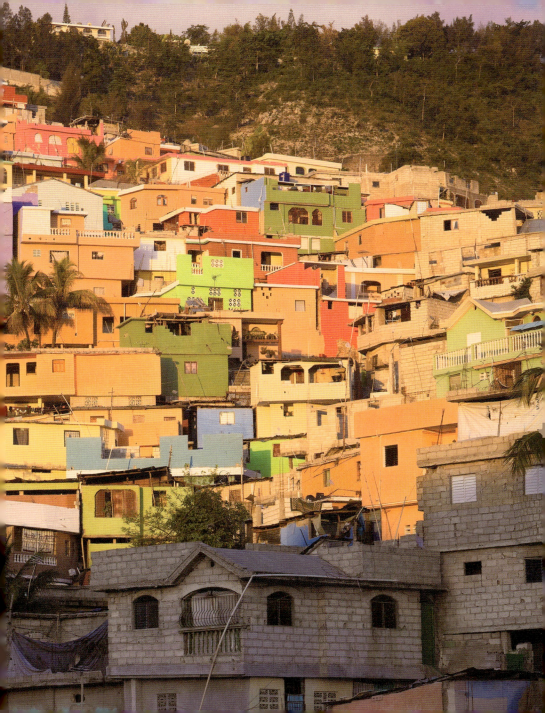

图 1 道格·孔茨(Doug Kuntz),《动荡的色彩:地震后的海地》(*The Instability of Color:Haiti after the Earthquake*),2010 年 1 月

导　言
色彩之重

没有色彩，人就不能活。

费尔南·莱热

生活之处，皆为色彩。我们头顶的天空是蓝色（或灰或粉或紫或近乎黑色）的。脚下的草地是绿色（有时也呈棕黄色）的。我们的皮肤颜色各异，肤色的类型不尽相同。我们的发色不同，并随岁月渐染，还能在发型师的手中变幻出五颜六色。我们的衣着服饰色彩斑斓，住宅家具也各色各样。我们吃的食物色彩缤纷，喝的牛奶、咖啡和酒也颜色不一。颜色是构成我们对世界的体验不可或缺的一部分，尤其是它区别并系统化了我们生存的物理空间，让我们得以驾驭。

我们也用颜色思考。颜色标记了我们的情感和社会存在。我们的心理状态也可以用颜色表示：愤怒的时候是红色的（see red）、忧郁的时候是蓝色的（feel blue）、高兴的时候是粉色的（tickled pink）、嫉妒的时候经常眼绿（green with envy），尤其是碰上了那些性格活泼之人。性别的颜色选择也很明显。有时候，性别竟由颜色决定：如今，生女孩穿粉色，生男孩则穿蓝色；但曾几何时，人们的做法却刚好相反。阶级也有颜色之分：乡巴佬被称作红脖子（rednecks），贵族则被称作蓝血（bluebloods），而贵族为了彰显身份，往往又很抗拒亮色，即使是对于蓝色本身他们也嗤

之以鼻。政治界也有颜色之分：例如，美国就有红蓝选区之争，而绿党往往宣扬环保理念。

尽管颜色无处不在，但我们却不甚了了。日常生活中，颜色显而易见，却又复杂难解。我们不太明白颜色是什么，或者说，我们不明白颜色出自何处。颜色似乎就在"那儿"，乃是缤纷世界的一大属性。但是科学家们不以为然，尽管他们对颜色的来历众说纷纭，莫衷一是。

化学家认为，颜色来自于有色物体的微物理特性；物理学家认为，颜色在于有色物体反射的特定电磁能频率；生理学家认为，颜色存在于检测这种能量的眼睛光感受器中；神经生物学家认为，颜色存在于大脑对这些信息的神经处理中。他们的研究分歧，或者确切地说研究失配，似乎表明颜色存在于客观和主观、现象和心理的模糊边界之中。总的来讲，化学家和物理学家讨论的是边界的这一边，生理学家和神经生物学家讨论的是边界的那一边。哲学家们，至少是那些思考过色彩本体论问题（即颜色为何）的人，在所有研究中都插了一脚，就像在边境巡逻的北大西洋公约组织（NATO）维和部队一样。但因为他们的立场中立，所以他们的自身兴趣就很少引起争议双方的关注。

对于艺术家来说，颜色的精确的科学性质或多或少都无关紧要。重要的是，颜色看起来是什么样的（可别低估画作的价格）。

可以说，艺术家是色彩国度的原住民，他们对学术辩论兴味索然，但数千年来，色彩确是他们赖以谋生的工具。

其他人对这个问题没有专业兴趣，大都可以算作色彩游客。我们喜欢眼目所及的颜色，偶尔拍些彩色照片，并且幸运的是，我们不受以上分歧的影响。

对颜色缺乏明了且统一的理解，表明与颜色相关的各个学科都在单打独斗，都在研究和解决不同问题。"颜色"一词对各学科的作用不一，颜色被分门别类地定义出来，恰当地反映并澄清了某一特定学科的关注点，而这只能揭示我们对颜色的理解是多么支离破碎。

这种分学科的概述的确有失仓促，但它也不应被视作"盲人摸象"——每个研究领域对应一个盲人，每个盲人只准确地描述了自己所触摸的那部分大象，却罗之一目，失之全体。我们对色彩的讨论并非如此。

在这个耳熟能详的童话故事里，通常存在一个关于国王和朝臣的框架叙述。国王和大臣们观察盲人，被每个盲人蠡测管窥、描述大象的场景逗得前仰后合。有个盲人认为大象像蛇，因为他正拽着象尾；另一个人摩挲着象牙，感觉大象像矛；还有一个人说这个动物就像大树，因为他两手环抱着象腿。在这个故事中，所有的盲人都错了，因为他们以点盖面，以偏概全。但关键

是，我们并不需要以权威视角来整体观察房间里的大象，而且我们也无法做到。在此，我们的观点恰恰相反：与大象不同，颜色并不是浑然一体的。

换言之，关于颜色的学术思考与其说提供了一系列局部视角，让我们可以整合出对颜色的全面理解，不如说是揭示出该话题定义的本质不同。我们的故事里没有盲人，事实上也没有大象。重重谜团才是色彩，而盲人也许应该远离这个话题。

地方特"色"

令人惊讶的是，这个问题将我们带回到了荷马（Homer）的时代。按修昔底德（Thucydides）的话讲，"希俄斯山（Chios）的盲眼诗人"[1]着实与色彩没什么关系。换言之，世界上两首伟大的长诗《伊利亚特》（*The Iliad*）与《奥德赛》（*The Odyssey*）中的色彩词汇不仅寥寥无几，而且有违常理。但这并非因为长诗的作者双目失明，而是因为传言他是色盲。所有古希腊人皆是色盲。这个臭名昭著的结论出自威廉·格莱斯顿（William Gladstone）——他可不是民间科学家，而是维多利亚时期最杰出的人物之一，曾在19世纪下半叶担任过四届英国首相和四届财政大臣，还是一位杰出的古典主义者。

格莱斯顿在阅读《伊利亚特》和《奥德赛》时，注意到诗中描述的颜色古怪异常，尤其是那些英语通常称为"蓝色"的颜色范畴。对于大多数人来说，荷马最著名的短语就是"葡萄酒般幽深的大海"（the wine-dark sea）[虽然形容词"葡萄酒般幽深的"（wine-dark）更接近"葡萄酒般的"（wine-like），它由希腊语"葡萄酒"和一个表示"看"的动词构成]。在这两首长诗中，这个词也用来形容牛。所以，如果它的确描述的是一种颜色，那么有点像红褐色。

虽然暴风雨中的大海可能会出现葡萄酒般的颜色，但任何曾经到过希腊的人都知道，阳光下的大海看起来是蓝色的（术语里的颜色指的就是阳光下的颜色）。但诗中从未用"蓝色"来形容大海。荷马长诗的各个英译本都有诸如"深蓝色波浪"的描述性短语，但"蓝色"一直是译者强加上去的。荷马只不过形容波浪为"幽深的"。格莱斯顿解释说，在古希腊人眼里，大海并不是蓝色的，因为古希腊人看不到蓝色。每隔几年，这种蓝色色盲假说就会在通俗媒体上闹腾一番。

荷马时代的海洋颜色可能与今天大同小异。格莱斯顿基于语言证据，断言实际上是我们处理色彩的能力已今非昔比。他写道："在希腊英雄时代，人们的色彩器官和观感只得到了部分开发。"[2]他研究了希腊人的颜色词汇，提出：希腊人的色彩主要在

于红色调的浅深对比。因此，荷马的"葡萄酒般幽深的"这一形容词如果不按希腊语形容词的字面含义理解，或许确实描述出了希腊人看到的颜色——在某些历史时期至少如此。

但我们如何知晓呢？我们的色彩词汇是否准确地描述出了我们看到的颜色？颜色必然是超越语言的——或曰语言是色彩的手下败将。但无论如何，格莱斯顿的理论不过是伪科学。他的假说发表于1858年，即查尔斯·达尔文（Charlies Darwin）发表《物种起源》（*On the Origin of Species*）的前一年——所以很快，我们就能清楚地得知，格莱斯顿所谓五百多年就能发展出"色觉"的假设是不成立的。进化，不可能像他假设的那般迅速。无论如何，我们都很难想象，古希腊人从未见过蔚蓝的天空和大海（图2）。

然而，对于这两首伟大的古典诗歌中的色彩词汇，还有一种更好的解释。荷马（倘若确有此人，倘若他确未失明）当然会看到蓝色的天空和海洋，但他可能不知道这是蓝色。或者更准确地说，他可能不知道"蓝色"一词适合描述天空和大海。不是说古希腊人的色觉不发达，而是他们的颜色词汇与今人不同。

事实证明，很多语言都有不同的颜色词汇，而他们眼中大千世界的种种颜色仍不为人知。例如，匈牙利语有两个单词表示红色：piros 和 vörös。大多数匈英词典都将这两个词翻译为"红色"，但有人认为 vörös 比 piros 更红，近似英语中的深红色。实际

图2 "葡萄酒般幽深的大海"？圣托里尼（Santorini）的风景

上，这两个词并没有真正的色调区别。语言学家会说他们区分了"定语"，而非"指称"差异：两个单词并未标记颜色本身的差异，而是表明了颜色所引发的感觉差异。孩子玩的红球要用piros；血液的红要用vörös——但有一种深红色的葡萄酒，可能是相同的血红色，用的却是piros。红苹果是piros；赤狐是vörös。匈牙利国旗的红色是piros；苏联国旗的红色则是vörös。由此可

见,在某种程度上,vörös 比 piros 更暗一些,既在色彩,也关乎理念。

如果我们一直用英语的思维方式来区别和抽离颜色,那么在某些语种里,根本就没有明显的颜色词汇。但是,许多语言的颜色词汇都呈现出了英语颜色词汇所忽略的特定体验。例如,波利尼西亚诸岛中的贝罗纳岛(Bellona)的原住民只区分三种颜色类别:一种表示黑/暗,一种表示红色,一种形容白/亮,三种颜色类别划分了整个视觉光谱。但是,他们的色彩词汇却不可悉数。比如,仅在红色色调里,他们就有一个特定的词来形容某种鸟的羽毛红,有一个词来形容特定植物根萃取的染料红,有一个词来描述日出或日落时的云朵红,还有一个词来描述咀嚼槟榔时牙齿染上的红。颇为奇怪的是,研究贝罗纳人的两位丹麦人类学家却得出结论:贝罗纳人的语言"颜色模糊不清"[3]。事实上,贝罗纳人对颜色的划分相当精确,因为他们仔细区分了各种红色。他们只是没有用大多数人今天通常以为的那些颜色来区分颜色。

格莱斯顿可能会对某些事情非常精通,但都不是他以为自己精通的那些事。"希腊人的色觉未发育完全"的理论无法解释格莱斯顿在阅读荷马长诗时的发现。希腊文化不常使用抽象色彩词——尤其是"蓝色"。所谓的"蓝色",通常出现在大片的大海和天空中,但大海和天空的颜色往往瞬息万变。若是天空和大海

的颜色既不统一,也不稳定,那么谁还需要"蓝色"这个词呢?显然荷马不需要,希腊人也不需要。比起色调(如"蓝色"或"黄色"),希腊人更注重光度(用"明亮"和"闪亮"等词语)。

但是,格莱斯顿的错误让我们注意到自己描述颜色词汇时的真实状况——通常而言,我们对语言的使用也是如此。虽然"看到"是人类共同的生理学功能,但如何称呼它,却牵涉文化功能。如果没有"蓝色"这个词,那么我们显然就不会用它来命名英语使用者通常以为的那种颜色色觉。倘若如此,也许"葡萄酒般幽深的"一词会取而代之。

那么,颜色词并不完全是那些我们并不了解的东西的附加物,而是我们何以了解这些东西的一部分。眼睛看到东西,而语言加以多种处理。正如人类学家爱德华·萨皮尔(Edward Sapir)所说,语言,与其说是一件衣服,不如说是"一条准备好的道路或凹槽呢"[4]。换言之,语言提供了我们所观看的棱镜,定义了我们的视野,并以此聚焦了我们的视界。

我们很容易把语言当作标签。在《圣经·创世记》(Genesis)中似乎就是如此。动物在亚当面前游行,亚当就给他们一一命名:"那人便给一切牲畜和空中飞鸟、野地走兽都起了名。"(《创世记》2:20,钦定本)。那些东西是什么,它便随之得

名。颜色的命名或多或少也是如此。父母之一扮演亚当,指着一个有色物体说:"这是蓝色。"孩子听到单词"蓝色"不断重复,意识到它与具有相似颜色特征的一类物体有关,就逐渐概括出来一个连贯的类别——"蓝色"。最终,孩子可以准确地将"蓝色"一词用于以前从未见过的物体上。上帝创造了蓝色,而我们命名了蓝色。

9 但是,这么说亦有失偏颇。蓝色之名显然不适用于荷马。荷马称之为"葡萄酒般幽深的",在英语中称之为"蓝色",指的是我们愿意称之为蓝色的各种颜色,从粉蓝到深蓝皆可——换言之,蓝白色和蓝黑色,乃至青色,都属蓝色。然后是墨绿色。墨绿色是绿色吗?但英语使用者自信地将各种色调组合起来,概之以"蓝色"。那么,造就了这一切的,到底是我们的眼睛还是语言?

当然,答案是"两者皆有"。色觉是普遍的。对于几乎所有人来讲,眼睛和大脑都以同样的方式工作,因为二者是人类的共同属性——这就决定了我们所有人都能看到蓝色。但是,颜色词汇不仅意味着特定的词语,还意味着它们所标记的特定的色彩空间,显然是由文化的特殊性所塑造的。由于可见颜色的光谱是无缝的连续体,一种颜色止于何处,又始于何处?这种判定是任意的。特定部分的词汇歧视是习俗所致,而非自然而生。生理学决

定了我们看到什么,文化决定了我们如何命名、描述和理解它。对颜色的知觉是物理性的,对色彩的理解却是文化的。

解析"彩"虹

即便彩虹之"彩"也是如此。这道拱形可见光谱在空中从红到紫平滑渐变,完美地呈现出何谓色彩。威廉·华兹华斯(William Wordsworth)看到彩虹,写下了著名诗篇:"当天边彩虹映入眼帘,我心为之雀跃"[5](My heart leaps up when I behold / A rainbow in the sky)。这种欢喜,并非他一人独有。

对于约翰·济慈(John Keats)而言,彩虹所触发的情感则更加强烈。"天上有一道可畏的彩虹",他在诗歌《拉米亚》(Lamia,意为"糟糕")中写道。"Lamia"并非我们现在使用的贬义,而取其原始含义,即"令人敬畏的"[6]。济慈担心自然科学企图"解析彩虹",会将彩虹简化为"常见事物的沉闷目录"中的一个条目。理解会祛除敬畏。1817年岁末,英国画家本杰明·海顿(Benjamin Haydon)在他的伦敦工作室里举办了一场臭名昭著的晚宴,在晚宴中,济慈急匆匆地背书了友人查尔斯·兰姆(Charles Lamb)的观点,认为艾萨克·牛顿(Issac Newton)"将彩虹缩小为棱柱色"[7],将彩虹的诗意毁灭殆尽〔海顿新作《基督

进入耶路撒冷》（*Christ's Entry into Jerusalem*）的群像里露出了牛顿的脸，因而引发了这则评论]。

对于牛顿同时代的许多作家而言，牛顿的光学发现令人不忿，如诗人托马斯·坎贝尔（Thomas Campbell）所抱怨的，它掀起了"魔幻的面纱"。[8]但是，彩虹的璀璨色彩奇迹超越了科学阐释。另一位诗人詹姆斯·汤普森（James Thompson）则对牛顿"永恒的大弓"一词相当沉迷。对汤普森而言，相比牛顿所解析的彩虹，牛顿本人才是"足可敬畏的"[9]（取济慈"*Lamia*"的原意）。

学界逐渐意识到，用科学术语来阐释彩虹——由阳光反射和折射通过水滴产生、并从特定角度观察的视错觉——永远不会让彩虹丧失惊叹和欢愉（图3）。更有甚者，解释彩虹的科学之说自身也创生出了惊喜：没有两个人能看到完全相同的彩虹，即使两个人站在一起，即使他们看的是同一条彩虹，但每位观察者的一只眼睛所看到的彩虹和另一只眼睛所看到的也不尽相同。事实上，当光线照射到不同的水滴，彩虹就会不断变形。彩虹不是一个物体，它是一幅图景——一幅基于阳光、水、几何形状和复杂视觉系统所构建的图景。彩虹和颜色一样，即便加以解析，也仍不失为一个奇迹。

真正"令人敬畏的""曾经挂在天上的"彩虹，是大洪水之后上帝与人类盟约的象征。"我把虹放在云彩中"，作为立约的记

号,保证再也不会"毁坏一切有血肉的物"(《创世记》9:13)。彩虹的光谱是明亮颜色的完美组合,乃是天地和解的明确承诺。如今,看到彩虹,我们更多感受到的是快乐,而非敬畏。[弗拉基米尔·纳博科夫(Vladimir Nabokov)曾评论道:"我们飞快浮起微笑,迎接彩虹。"10] 对济慈而言,这道可畏的和平的彩虹,虽然是一件颜色排列永远不变的礼物,但仍蔚为壮观。

虽然这么问可能有些忘恩负义,但是——这件礼物有多大呢?有多少种颜色?答案很明显:七种。众所周知,牛顿在彩虹无缝连接的连续体中看到了七种颜色:红、橙、黄、绿、蓝、靛、紫。广为人知的顺口溜 Roy G. Biv(彩虹颜色顺序的七个英文单词首字母。——译者注)可以帮助我们记忆彩虹的顺序,在英国,这个顺序也被记作:"约克家族的理查德白白地输了战争"(Richard Of York Gave Bettle In Vain)。到了我们这个历史上无忧无虑的消费主义时代,这句话在英国已经变成了"约克的英国人(指的是英国的一家糖果厂,现在被雀巢公司收购了)实现了价值最大化"(Rowntree of York Gives Best in Value)。但无论我们如何记忆彩虹的颜色,几乎没有人[《炼狱》(Purgatorio)中的但丁显然是个例外]看到过七种颜色。牛顿起先也没看到七种颜色。

在 1675 年写给英国皇家学会秘书亨利·奥尔登堡(Henry Oldenburg)的信件中,牛顿承认他的眼睛"不够犀利,分辨不清

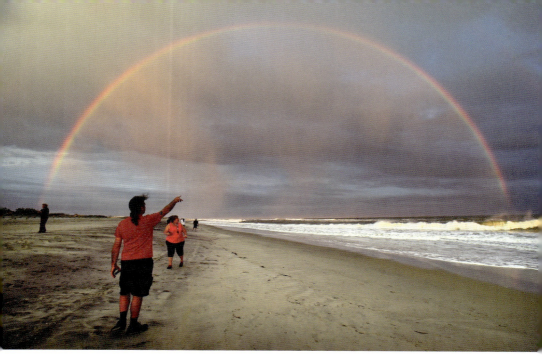

图 3　长岛沙滩的彩虹，2016 年

颜色"[11]。他曾看出彩虹有十一种颜色，常常又只看到五种颜色——红色、黄色、绿色、蓝色和紫色——举目再看，数目又不相同。全音阶有七个音符。神创造世界用了七天。彩虹是宇宙和谐的标志，所以它必定是七种颜色——牛顿因此在红色和黄色之间加上（看出?）了橙色，又在蓝色和紫色之间加上了靛蓝。虽然在《约翰王》（*King John*）里，莎士比亚说"给彩虹添上一道颜色""实在是浪费而可笑的多事"（4. 2. 13–16），但对于牛顿

来讲，有必要在他所看到的彩虹上再增加两个颜色。于是乎，我们的七色彩虹诞生了，与其说它出自科学，不如说它似乎更凭信仰。

亚里士多德（Aristotle）和大多数古人只在彩虹中分辨出三种颜色。两千多年后，约翰·弥尔顿（John Milton）看到的似乎也是如此。在《失乐园》（*Paradise Lost*）中，弥尔顿用了"三色弓"一词，但必须承认，他当时已经双目失明。塞维利亚的伊西多尔（Isidore of Seville）看到了四色彩虹。提香（Titian）看到了六色［见提香画作《朱诺和阿古斯》（*Juno and Argus*）］。很明显，史蒂夫·乔布斯（Steve Jobs）也看到了（看看苹果公司的苹果标志吧!）。维吉尔（Virgil）显然更眼聪目明，他认出了"千种颜色"。而珀西·比希·雪莱（Percy Bysshe Shelley）则看到了"百万种颜色的弓"——但是，他过于浪漫主义了。无论如何，牛顿基于信仰而看出的七色彩虹沿用至今。如今，我们深信，彩虹是由"七种和谐的颜色"组成的，正如诗人罗伯特·布朗宁（Robert Browning）所写，他使用的分词"和谐的"（chorded）取自牛顿所作的音乐上的类比。事实上，无论彩虹是否有七种颜色，我们看到的都是七色彩虹。所见即所想。

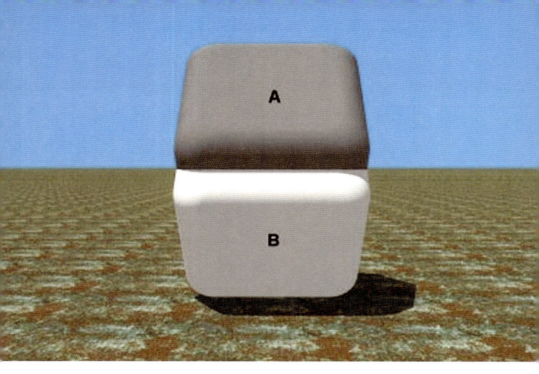

图 4　颜色错觉

想象的颜料

请看图 4。

两块看似倾斜的瓷砖显然颜色不同。下面是白色；上面是深灰色，油漆制造商宣威-威廉姆斯（Sherwin-Williams）称之为"严肃灰"。但是，请将食指放在它们的分隔线上，盖住相邻两

边——其实，这两个方格都是灰色的，只是看起来颜色不同。我们通常称之为"康士维错觉"（Cornsweet illusion），以 20 世纪 60 年代首次描述这一现象的心理学家康士维命名。眼睛欺骗了我们，或者说，我们的大脑也参与了欺骗。大脑传导了眼睛并未传递的各种信息。不同的背景在某种程度上会影响我们看到瓷砖的方式，但我们的推断主要来自正方形的相邻边缘（较暗的一块边缘在阴影里，较亮的边缘明显被照亮），大脑创造出颜色的鲜明对比，我们却认为是眼目所见。

但所有的颜色通常都是人为创造的，而不仅是人发现的。神奇的视错觉只是原因之一。人眼检测到的电磁波并无颜色，但大脑给它们上了色，甚至令它们的颜色与我们的所见不同。例如，我们知道，相同的颜色在不同光线下看起来会有差别。正如诗人伊丽莎白·巴雷特·勃朗宁（Elizabeth Barrett Browning）所写，"烛光下所见到的颜色/在白昼看起来就不同"[12]。但是，我们仍然认为日光色是真实的颜色，即便白天的阴影也会让同一个物体的不同部分产生色差。就像我们看一只白色的碗，碗看起来并非通体全白，因为部分碗体落在阴影里。但我们确信它是白碗，虽然艺术家不能只用白色颜料来画白碗。大脑不仅可以创造颜色，还可以根据照明条件进行校正，让我们看到的东西显得正常。

颜色的感知方式也有不同，因为颜色总是与其他颜色一同出现的。据达·芬奇的一名学生说，这位伟大的画家曾教导学生"因为有周围背景存在，所以颜色看起来并不是其本来的颜色"[13]。当然，这也是 20 世纪传奇画家和教师约瑟夫·阿尔伯斯的教学精髓，其精彩的著作《色彩互动学》探索了物理颜色与感知颜色之间的必然差异。[14]我们选择每日穿搭几乎都靠直觉，我们想知道这"搭不搭"。罗德尼·丹泽菲尔德（Rodney Danger field）也讲过一个老套的笑话，个中的逻辑差不多："我跟牙医说我的牙齿变黄了，他却叫我换条棕色领带戴一戴。"

此外，人眼所看到的颜色，可能并不在于我们注视的物体之上。请先盯着一幅美国国旗插画看三十秒钟，再看一张白纸。您会在白纸上看到旗帜的图像，但图中的红色条纹变成了蓝绿色条纹。这种现象称为残像。由于一直盯着旗帜看，视网膜的红色受体会疲劳，造成颜色失真，而白纸反射的白光会激发更活跃的绿色和蓝色受体，让白纸上现出颜色。于是，我们会看到一面蓝绿条纹的旗帜，但事实并非如此。

我们甚至可以闭着眼睛看颜色。揉揉眼睛，你会发现眼睑后侧经常会浮现出色斑。这种现象称为光幻觉（phosphenes）。科学家解释说，这是因为视网膜中的原子产生了生物光子。这是一种光，但更像是一些深海生物发出的光，而不是太阳的电磁能。

艾萨克·牛顿的物理学无法解释这些颜色错觉，但牛顿知道它们的存在。在 1665 年左右启用的一本手稿中，牛顿记录了他的各种颜色实验，其中就包括把一把锋利的刀"放在我的眼和眼眶之间，尽可能地靠近我的眼睛后面"，当他用"锥尖"刺激眼睛时（图 5），就看到了"几个白圈、黑圈和彩色圆圈"。[15] 当然，这个实验不应在家里随意尝试。

但从本质上来讲，不仅视错觉是错觉，而且所有的颜色都是错觉。作为一种客观的物理事实，颜色本无色。论及颜色，总有一些东西超乎视觉。

生动的色彩

这就是本书的内容——既有眼睛所看之物，也有更多的、眼目不及之物。本书讨论了我们何以看见颜色，我们看到或想看到的颜色，以及我们如何对待我们识别或想象出的颜色。本书讲述了我们如何构建颜色，也讲述了颜色如何构建我们。

本书结构既非按照专题排序，也非按照时间序列。它是一本主题式的、机会主义式的论著。颜色提供了本书的组织原则，这意味着您既可以从头开始通读本书，也可以跳到您喜欢的任一种颜色开始阅读。本书共分十章。我们先是厚着脸皮解析了彩虹，并依照彩

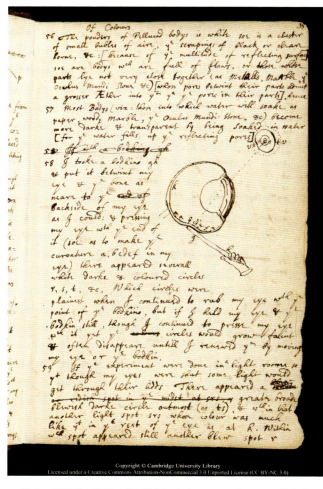

图 5　艾萨克·牛顿,《论颜色》("Of Colours"), 58 号实验, 剑桥大学图书馆, MS add. 3995

虹的七色顺序逐一讨论，随后三个章节讨论了黑、白、灰三色。这三种颜色都不是彩色，不会出现在可见光光谱中，但它们定义了自己独立的色标，同样是我们所关注的颜色范畴。

　　本书的每一章聚焦一种颜色，探索颜色主体引人注目的方方面面。每种颜色都变成了一种象征，而所有颜色通常也都是如此。在每一章节中，颜色都是我们各种生活方式的聚焦点，颜色的出现和意义对我们的生活至关重要。

　　某位阅读本书初稿的朋友（显然是一位学者）认识到，本书的中心论点是双重性的：颜色在生理意义上并不纯粹，它在自我与世界之间切换；同时颜色也具有象征的混杂性，可用于几乎任何类型的隐喻。这一观点多少是正确的，尽管他使用的形容词——"不纯粹的""混杂的"——似乎无意识地导入了一种我们耳熟能详的反色彩偏见，这种偏见可能将颜色视为诱惑。[16]的确，颜色是诱人的，但颜色不仅仅是诱惑。它对于我们何以为人至关重要。没有什么比这一点更加重要了。

　　本书自"红玫瑰"开篇，讨论红色是否真的"红"。该章探讨了我们如何感知颜色，也讨论了颜色的本质："看见"的属性何如？或者更准确地说，造物的属性何如？因为颜色正是我们自己的创造。对色彩有"眼光"——这不仅是溢美之词，还取其字面上的本意。本书末章讨论的是"灰色地带"。灰色是一个暗淡

的颜色，实际上就代表了灰暗，但灰色曾经在照片、电视和电影中成功地展现出了所有的瑰丽色彩。我们把这种效果称为"黑白"，但所谓的"黑白"几乎都是"灰色"（即使色情电影也是有不同颜色的，比如英语中叫"蓝色影片"，西班牙语中叫"绿色影片"，日语中叫"粉色影片"）。

在首尾两章之间，有一章探讨了颜色如何成为一种词不逮意的种族差异的隐喻，首先是亚洲人何时"变成"了黄色人种；还有一章讨论了颜色可以多现实，专注于再现我们（以为）自己看到的颜色的染料和颜料。我们一直在探索如何命名颜色，虽如费尔菲尔德·波特（Fairfield Porter）所说，颜色并不总是与我们所知的单词一一对应，但是"颜色本身就是一种无声的语言"；我们也一直在探索颜色空间的相关问题，一直想知道为什么如赫尔曼·梅尔维尔（Herman Melville）在《比利·巴德》（*Billy Budd*）中所说，"我们明明看到颜色各异，但［好奇］颜色又何以彼此交融?"[17]本书还讨论了伊朗大选和乌克兰革命、乔治·华盛顿（George Washington）、拿破仑·波拿巴（Napoleon Bonaparte）和《绿野仙踪》（*The Wizard of Oz*）、鸽子、斑马和鲸鱼（哦，天哪!），还有小黑裙、白色的谎言（指无害的谎言。——译者注）和红宝书。

本书的书名《谈颜论色》看起来要么简约过头，要么含糊过头。但它却是准确无误的。这是一本从十个角度观察颜色的

书,十种视角,十种颜色,每种颜色都与这个世界紧密相连。我们用颜色来理解和构建我们生活的世界,而本书的每一章都以一种独特的方式来探索颜色,理解世界。

无论角度如何变化,颜色都是一系列复杂的矛盾结合体。科尔姆·托宾(Colm Tóibín)虽然讨论的是蓝色,但其他每种颜色也不过如此:"它穿越沉默、神秘和诸多争论,来到我们身边。"[18]从正面描述色彩很容易,似乎理所当然,这似乎不难理解。我们目光所及,皆是颜色,色彩是我们习以为常、自然而然的体验。但本书的十章内容旨在挫败以上观点。书中的每一视角都在扰乱我们的色彩感,同时将色彩题材一齐呈现于读者眼前。

当然,我们知道,颜色不止10种。虽然有些科学家提出,可辨别的颜色超过1 700万种,但我们无法尽数。有些人声称有220万种颜色,有些人则更为吝啬,认定了只有346 000种颜色。还有一些对颜色感兴趣的人坚称只有11种基本颜色,而其余颜色不过是其中某种基本色的淡化和暗化。另有一些人赞同牛顿的观点,认为颜色只有7种(尽管牛顿也承认每个颜色之间存在"无数的中间渐变");甚至有一些人,如贝罗纳人,确信只有3种颜色。然而,"10"好像是个不错的数字,至少对于一本书的篇幅来讲是这样。

注　释

1. 这个广为人知的短语来自于修昔底德引用的《阿波罗赞美诗》(*Hymn to Apollo*)。参见 Thucydides, *History of the Peloponnesian War*, 3. 105。

2. William Gladstone, *Studies on Homer and the Homeric Age*, vol. 3 (Oxford: Oxford University Press, 1858), 488.

3. Rolf Kuschel and Torben Monberg, "'We Don't Talk Much About Colour Here': A Study of Colour Semantics on Bellona Island", *Man* 9, no. 2 (1974): 238.

4. Edward Sapir, *Language: An Introduction to the Study of Speech* (San Diego, CA: Harcourt, Brace, 1921), 14.

5. William Wordsworth, "My Heart Leaps Up When I Behold", in *William Wordsworth: The Major Works*, ed. Stephen Gill (Oxford: Oxford University Press, 2008), 246.

6. John Keats, "Lamia", in *Complete Poems*, ed. Jack Stillinger (Cambridge, MA: Harvard University Press, 1982), 357.

7. Benjamin Haydon, *The Autobiography and Memoirs of Benjamin Haydon*, ed. Tom Taylor, vol. 1 (New York: Harcourt, Brace, 1926), 269.

8. Thomas Campbell, "To the Rainbow", in *The Poetical Works of Thomas Campbell*, vol. 1 (London: Henry Colburn and Richard Bentley, 1830), 216.

9. James Thompson, "Spring", in *The Complete Poetical Works of James Thompson*, ed. J. L. Robertson (London: Henry Frowde, 1908), 10.

10. Vladimir Nabokov, *The Gift* (New York: Vintage, 1991), 6.

11. Isaac Newton to Henry Oldenburg, December 21, 1675, Cambridge University Library, MS Add. 9597/2/18/46-47.

12. Elizabeth Barrett Browning, "The Lady's Yes", in *Selected Poems of Elizabeth Barrett Browning*, ed. Margaret Foster (Baltimore: Johns Hopkins University Press, 1988), 150.

13. Leonardo da Vinci, *Treatise on Painting*, trans. John Francis Rigoud (1877; reprint, Mineola, NY: Dover, 2005), 101. Leonardo's "treatise" was compiled by Francesco Melzi, a student of Leonardo's, in about 1540.

14. Josef Albers, *The Interaction of Color: Fiftieth Anniversary Edition* (New Haven: Yale University Press, 2013.

15. Isaac Newton, "Of Colours", Cambridge University Library, MS Add. 3995, 15.

16. See David Batchelor's brilliant *Chromophobia* (London: Reaktion, 2000).

17. Fairfield Porter, *Art in Its Own Terms: Selected Criticism*, 1935 - 1975, ed. Rackstraw Downes (Boston: MFA Publications, 1979), 80. Herman Melville, *Billy Budd, Sailor (An Inside Narrative)*, ed. Michael Everton (Peterborough, ON: Broadview, 2016), 107. 然而，叙述者想知道何处"橙色结束，紫色开始"，但这显然不是问题，因为黄色、绿色、蓝色和靛蓝介于它们之间。

18. Colm Tóibín, "In Lovely Blueness: Adventures in Troubled Light", in *Blue: A Personal Selection from the Chester Beatty Library Collections* (Dublin: Chester Beatty Library, 2004), [5].

第一章

红玫瑰

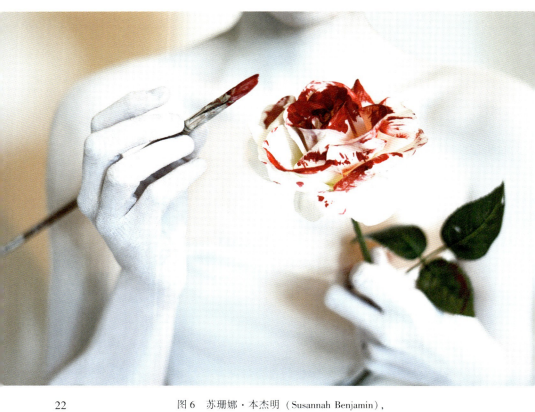

图 6 苏珊娜·本杰明(Susannah Benjamin),《红玫瑰》(*Roses Are Red*),2016 年

玫瑰是红色的。当然,并非所有的玫瑰都是红色。在詹姆斯·乔伊斯(James Joyce)《年轻艺术家的肖像》(*Portrait of the Artist as a Young Man*)开篇,斯蒂芬·迪达勒斯(Stephen Dedalus)坐在都柏林的一间教室里,盯着他解不出来的加法题。他不是担心自己算不出这道加法题,而是专注于思考其他事情,想要分散注意力:"白玫瑰和红玫瑰:这些想来都是美丽的颜色。"然后斯蒂芬联想到五颜六色的花朵,"浅紫色、奶白色和粉红色的玫瑰",在他看来也是一样的美丽,但当他意识到"你无法拥有一朵绿玫瑰"时,他很快就沮丧起来。[1]

的确,玫瑰色彩各异,非常美丽。无论何种颜色,即便无法提供恒久安慰,玫瑰都可以让人暂时摆脱世事烦扰——无论是算术的烦扰,还是其他什么困扰。但玫瑰大都是红色的("玫瑰"还成为一种可辨识的颜色名,即"玫红",但多彩的郁金香就做不到)。根据美国花店协会(Society of American Florists)的统计,红玫瑰占情人节玫瑰购买总量的69%,若将粉红色也视为红色,那么这个数字会攀升至近80%。

但无论多少玫瑰是红色的，也不管玫瑰可以有多少种颜色，红色对玫瑰或其他东西实际上有何意义，其实并不明显。也许，这个问题无关轻重——色彩体验可能就足矣——但就一本讨论色彩的书来讲，这个问题似乎是我们的逻辑起点。虽然颜色并不怎么讲逻辑，甚至实实在在地缺失逻辑。

看见红色

乍一看，"看"似乎很简单。颜色是有色物体视觉外观的一部分，是红色就是红色。是红色的玫瑰，就不是浅紫色的玫瑰，不是奶白色的玫瑰，不是任何其他颜色的玫瑰，除非是我们通常认为的红色的变体。此类赘述很难避免。

"红色"是红色东西的颜色名（奇怪的是，几乎所有以英语为母语的人所说的"天生红发"，往往都会被认作橙色）。但说"红色"是红色东西的颜色名，这个说法失于清晰，有些词不逮意。尽管如此，红色作为世界视觉属性的经验非常强大，如果不下一个有意义的定义，就会引发种种问题，或者说，会让我们怀疑起"红色"究竟是什么，乃至产生疑点。但事实就是如此，此即颜色的本质。

我们可以先讨论以下问题：玫瑰到底是红色的，还是仅仅看起来是红色的？这两个说法貌似区别不大。但区别或许在于，如

果某些东西是红色的,那么它自然看起来通常就是红色的;但如果某些东西只是看起来是红色的,那么它很可能就不会一直是红色的。比如,日落时分的山峦可能看起来是红色的,但我们认为这是光的伎俩,而不是山的实际属性(图7)。

但玫瑰之红又似有不同。红色似乎是玫瑰的属性。傍晚的光线扭曲了山的实际颜色,但玫瑰与山不同,红玫瑰的红色似乎自然而然,源自本质。我们明智地相信,红玫瑰就是红色的,而不仅是看似如此。

到目前为止,我们的讨论进展得还算顺利。然而,表面上有别的提法看似合理,却需对物理特性加以进一步思考。这既让人惴惴不安,又让我们的探索更有意趣。例如,12英寸的木尺,无论看起来有多长,都是12英寸。长度是实体的客观属性。在某种意义上,长度是客观的,不由观察者决定。是多长,就是多长,观察者只能弄错长度:从房间的另一侧观察,或从某个角度看,它可能看起来比实际长度要短;一个患有某种怪异神经系统疾病(即视物显小症,micropsia)的人看到的物体比实际上小〔如果观察者患有视物显大症(macropsia),则他看到的尺子更大〕。但是尺子就是12英寸长,不管观察条件是什么,也不管观察者的视觉能力如何。"一把12英寸的尺子有多长?"这个幽默的问题可以自问自答,就像是有人问:"谁葬在格兰特的坟墓里?"

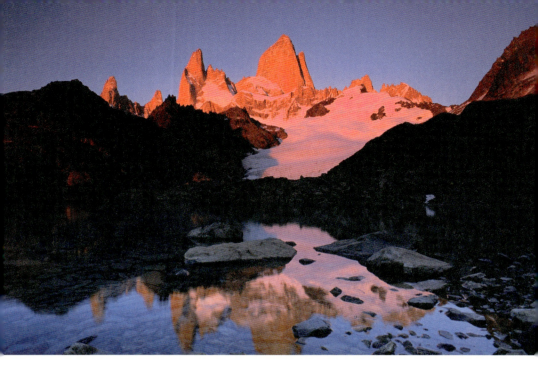

图 7 "红色"山脉，阿根廷罗斯·格拉希亚雷斯冰川国家公园

"红玫瑰是什么颜色的？"这个问题似有相通之处。但其实并非如此。[事实上，"谁葬在格兰特的坟墓里？"也非如此，因为格兰特的墓地里不仅葬着第十八任美国总统格兰特（Grant），也埋葬着他的妻子朱莉娅·沃德·格兰特（Julia Ward Grant）。]颜色和长度都是物品的属性，但它们的类型不同。长度可以通过各种方式确认，颜色却只能通过视觉判断。我们知道，长度是空间的延伸。那么，颜色是什么呢？

我们可能会说，颜色是物体外观的一个特殊方面。那么，是什么方面呢？不幸的是，我们想要解答的，正是它的颜色问题。此即问题之所在。我们似乎总是困在颜色的循环论证里，不知如何突围。

不过，我们还得试一试。

所以我们要重新开始。这一次，要弄清楚为什么红色的东西看起来是红色的，或者更确切地说，为什么在正常光照条件下，对视觉正常的观众来讲，红色的东西看起来是红色的。这个措辞非常笨拙，它让我们摆脱了日落山峦的难点，却又增加了一个新问题——什么叫正常？这个我们以后再谈。现在，让我们试着在这个前提下回答问题。"因为它们就是红色的"，这个答案显而易见，如拾地芥，非常直观（私下里，我们所有人也都这么认为）。但它规避了这个问题。无论在何种情况下，这个答案都是虚妄之言。

早在公元前 5 世纪，德谟克利特（Democritus）就指出，物体只是看似有颜色。哲学家有先见之明，认为唯一真实的东西就是"原子和虚空"，既然原子是无色的，颜色也就无法独立存在。[2]但是，在很长一段时间里，大部分人都不赞同这个观点（据说柏拉图曾想烧掉德谟克利特的全部手稿）。[3]大多数人都相信，我们的感官之所以存在，是为了揭示这个世界。因此，他们

确信，颜色必定是世界的真实属性之一——视觉的存在，是为了辨识颜色。

但他们逐渐改变了对感官的看法。到了 18 世纪，感觉和科学的争论愈加激烈。显微镜和望远镜的观察结果表明，若不借助其他工具，光凭感觉，我们是无法理解世界的。随着对各种现象的阐释愈加明晰，科学逐渐将颜色的感觉与之前我们所认为的外部原因区分开来。颜色曾被明确视为我们所看见的有色物体的属性之一，现在却逐渐被重新定位：从表面具有颜色的物体，到我们看到这些物体的光线，最后到达意识层面，于是我们就看见了颜色之光。

许多科学家都为色彩的现代科学阐释作出了贡献，但贡献最大的要数艾萨克·牛顿。在 1665 年左右，牛顿首次探索了他所谓的"著名'色彩现象'"（the celebrated *Phenomena of Colours*），开始认为颜色并不存在于物体之中，而是来自照亮物体的光的作用。[4] 光不只让我们看见物体的颜色，还让我们得以看到颜色的源头。

但这并非我们通常看到的光，而是如牛顿所说，由各种"彩色光线""合成"的光。"如果太阳光只有一种光线，那么整个世界就会只有一种颜色。"[5] 它被错误命名为"光线"，而牛顿的棱镜实验证明它被命名为光线是错误的，它是光的组成色，这就是我们所看见的颜色的来源。

但是目前，我们还不清楚色光是如何实现这一点的。牛顿确信光线本身"本来无色"，但光线能够"激发这种颜色或那种颜色的感觉"。[6]我们是看到"这种"颜色，还是看到"那种"颜色？这似乎取决于被照物体的某些物理特性对照射它的光的作用。物体吸收一些光线，散射其他光线，就产生了该物体具有某种颜色的"感觉"。[7]

尽管现代科学已经对牛顿光学的大部分内容进行了澄清、提炼和强调，但牛顿的理论仍然奠定了我们今天色彩阐释的基础。对牛顿理论最重要的补充，来自于对光线被反射后所产生的色觉的进一步思考。牛顿的物理学，得到了神经生物学的补充阐释。玫瑰的红色，必须通过视觉系统检测和散射光处理，才能产生我们（至少是以英语为母语的人）所认知的"红色"色彩体验。尽管现在我们对这一程序有了一些认识，但我们仍然不知道为何红色的东西看起来就是红色的。

光的物理散射相对来说容易理解；甚至视网膜里的数百万感光细胞（视杆细胞和三种类型的视锥细胞）的活动也相对容易理解。神经科学家现在也开始准确地将视神经的信息流映射到大脑皮层的各个区域。但是，大脑如何解码，又如何将信息流转化为我们的颜色体验？这仍然是未解之谜。

大脑的神经元发出并接收电子脉冲——在某种程度上，我们

将这一活动的某些部分视为"颜色"。然而,"在某种程度上"这个词要求我们继续深入研究。目前,我们尚不清楚神经元是如何将我们所谓的"颜色信号"转换为颜色的。如果我们相信自己所看到的颜色就是世界的本色,那么这个问题似乎就容易理解了。但事实证明,我们所看到的颜色,其实是思维的颜色。[8]

我们只是不知道,颜色是如何传导到意识的。认知科学家为颜色感知提供了各种解释,但大多数阐释都像是魔术师从观众的耳后直接变出了硬币,而非解释这个技巧如何完成。我们确实不知道这个技巧何以运用,但我们知道这个技巧确实存在,而我们的意识就是魔术师。颜色依赖于意识。与长度或形状不同,颜色本身并不存在。一些哲学家认为,颜色是"相对而言"的,与其说颜色是一种属性,不如说它是一种体验。[9]与其说颜色一直存在,不如说颜色就这么产生了。

当然,在大多数情况下,颜色究竟如何产生,实际上也没多大差别。我们为什么会看到某一种颜色?这通常无关紧要,就像到底是点火时还是踩油门时才能发动汽车,或是智能手机如何访问互联网一样。对我们来讲,只要车能开、网能上就行,而玫瑰的红色也是如此。

但问题在于:如果科学是正确的,那么依赖意识的红色就会变得极为不可靠。如果没有人的感知就不存在颜色,那么没有感

知者，红玫瑰也将不再是红色的。这并不是因为玫瑰的红色随着观者的来来往往或随着某人的眨眼而变化。开关不在于此。我们只是说，颜色只有在被体验时，才构成颜色。例如，伽利略（Galileo）或多或少地相信：谈及颜色、味道和气味，他说这些仅仅是"**存在于我们敏感体内的东西的名称**［puri nomi］，**所以，如果感知者被移除，那么所有这些特性都将不复存在**"[10]。换言之，玫瑰可能仍然存在，但玫瑰的红色将不复存在。

我们的常识并不赞同这一说法。尽管伽利略从反面解释颜色争议颇多，但科学坚持认为如此。当感知者被移除，颜色并不是被"消灭"；而是颜色在没有感知者存在的情况下，是无法存在的。没有观众，红玫瑰就不是红色的；在没有光线的黑暗中，红玫瑰也就不是红色的。这不仅是因为我们看不到红色，而且是因为没有被看见，红色就真的不存在。

它们只是玫瑰，或许是有颜色的玫瑰，就像熄灭了炉火，炉子可能还是热的。这看似奇怪，却是因为我们误解或错误描述了（或者根本就不太关心）什么是颜色。除了感知，"红"的科学描述从来不是红色。事实上，如果没有感知者，就没有什么红色，而且颜色属性也就不存在了。

不可否认，这一切都有悖于我们的直觉。如果玫瑰是红色的，那么它们一直是红色的就好了。因此，更准确地说，感知者

的角色只是揭示了玫瑰的颜色，而非构成它的必要部分。后者的说法似乎更为可取，因为它更符合我们对颜色的直观感觉——颜色是一种我们能够检测到的物体的稳定的可见属性。但是要尽可能地理解或接受颜色，颜色的存在就必须有感知者的存在，而不仅仅是感知者的看见。如果没有感知者，就只剩下玫瑰了。

所有这些并不意味着颜色不真实，只意味着颜色实际上与我们通常想象的不同（并且我们对此知之甚少）。颜色仍然是颜色，只是我们长久秉持的某些论断失之准确。但正如哥白尼所教导我们的，太阳并不是从东方升起，我们必须克服这种忧虑。

可以确定的是，正如20世纪的德国文化评论家沃尔特·本雅明（Walter Benjamin）所言，"颜色必须被看见"[11]。坚持如此不言而喻之事似乎很奇怪，但本雅明的陈述看似是一条毫无意义的真理，却陈述了有关颜色的一项关键事实——当然对于理解物体的微物理特性或光的组成，甚至是视觉系统对神经元的传输和处理也是同样重要的。可以证明，确实如此：因为如果没有看到颜色，我们就没有理由想象它存在。

但我们确实看到了颜色，于是我们知道颜色是存在的。我们看到颜色，也是颜色产生过程的一部分。我们看到了颜色，也许没什么要说的了——也许我们要说的还有很多。

了解颜色

有些哲学家将此作为一个严格辩论的理论命题基础。事实上,这些哲学家认为,没有别的东西能帮助我们了解颜色。我们可能知道如何看到颜色的所有科学信息,但只有颜色的视觉体验才能揭示出颜色的本质(因此哲学立场有时被称为启示理论)。[12] 他们指出,经验不仅仅是最好的老师,也是唯一的老师。

一个世纪以前,伯特兰·罗素(Bertrand Russell)就坚称:"我所看到的特别的色度……可能有很多要说……这些陈述虽然让我知道颜色的真相,却并没有让我比以前更清楚地了解颜色本身:说到颜色本身的知识,而非关于颜色的真理的知识,当我看到颜色时,我就完美而完整地了解了颜色,从理论上讲,再无更进一步的可能了。"[13]

罗素所提出的区别有时难以理解,但他的理论有一些值得关注之处,即色彩体验即时性的吸引力,而非产生色彩的科学理论。但是,如果"颜色本身的知识"只来自它的经验,那么根据定义,所有我们还不了解的东西,它也无法告诉我们。

罗素版的启示理论摧毁了理解与经验之间的差异。罗素用他所谓的"颜色本身"来表示一种特定的颜色感觉(正如他所

说,"我所看到的特别的色度")。如果"颜色本身"是他所看到的色度,那么在感知之外,就没有其他必要的知识了。

但我们如何处理以下事实呢?我们经常说某种东西是一种颜色,但看起来是另一种颜色?比如,日落时的红色山脉?再者,既然所有的颜色错觉不是由不同的照明条件产生的,而是在不同的背景环境下产生的,那么,在不同的背景下,相同的颜色看起来就是不同的吗?到底,哪一个是"颜色本身"呢?

如图8的"连衣裙"。2015年2月26日,这件衣服在互联网上造成了轰动。脸书(Facebook)上有篇帖子讨论了这件衣服的颜色,后来被转发到微博客(Tumblr)上,莫名其妙地像病毒一样迅速在网上传播开来。从凯蒂·派瑞(Katy Perry)到泰勒·斯威夫特(Taylor Swift)再到约翰·博纳(John Boehner),数以千万计的网民在推特上讨论了这件衣服的颜色。"从这一天起,世界分为两派:蓝黑派对战白金派。"艾伦·德杰尼勒斯(Ellen DeGeneres)在推特上说。[14]在一到两周里,人们热情地争论这条裙子"到底是什么颜色",直到这个模因(meme)最终被新闻周期所吞噬。

对罗素来说,"连衣裙"可能是个问题。看到这件衣服时,我们"完美而完整"地了解到的颜色是什么?罗素可能会说,这个颜色就是每个人看到连衣裙时所看到的颜色。换言之,金色和白

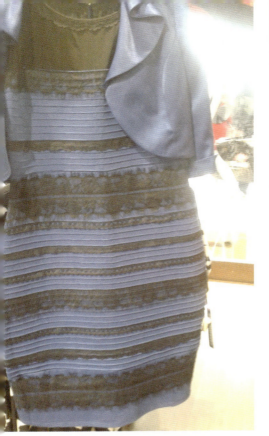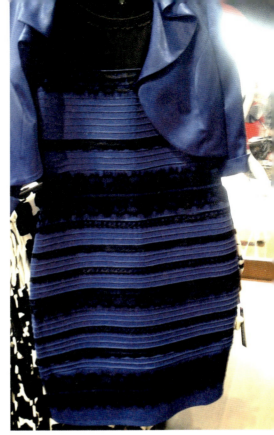

图 8 "连衣裙",2015 年

色,蓝色和黑色,两者皆是。分歧之所以存在,似乎是出于个人大脑对假定照明条件的"纠偏"作用。人们看到的是一张照片,不是一件衣服,而几乎每个人又都是在电脑屏幕上看的照片,因而不同大脑对于处理或丢弃哪些视觉信息作出了不同决定。但是,无论你看到的是哪种颜色,按照罗素的说法,都是你所了解的颜色。那太

好了。无论你看到哪种颜色的连衣裙,你都"完美而完整地"了解了它的颜色,即使你所看到的只是光线对大脑的伎俩,或是意识的诡计。[15]

最终,从某种基本意义上讲,所有颜色都可以被称为光的伎俩或骗局。但对于罗素来说,这并不重要。启示理论宣称"所见即所得"——正如罗素所说,它是"颜色本身的知识",而不是"关于颜色的真理的知识"。"当我看到颜色时,我就完美而完整地了解了颜色,从理论上讲,再无更进一步的可能了。"

但是,我们多少会觉得此处的副词"完美而完整地"有些以偏概全,无论这个表达从哲学意图上来讲有多精确。至少他们的表现不佳,而这个理论可能也是如此。对于我们大多数人来说,启示理论似乎不值得搞懂。它并不比任何其他颜色哲学理论更令人满意,也许它更不令人满意。人们可能有理由怀疑启示理论是否提供了任何切实的知识。

然而,与许多诸如此类的理论不同,罗素的说法其实在提点我们:色彩体验具有不可还原性。不仅如此,它还提醒我们,在所有非专业的背景下,"颜色"一词毫无疑问指的是世间万物展现给我们的一个显著方式。那其实也不错。但关键在于,颜色问题重重。要讨论的内容太多了。

我们能看到玫瑰是红色的,而我们也必须看到它。这里的必

要性不是因为玫瑰的颜色可以看到,而是因为没有任何解释可以让那些先天失明的人想象出"红色"。如果我们不在那里看着玫瑰,玫瑰甚至都不是红色的。但至少当我们看见玫瑰的时候,玫瑰是红色的。

看见红色?

好吧,很多玫瑰都是红色的——至少在白天,或者灯都开着的时候。去问问花工吧,不过别问那些色盲的花工。多达8%的男性都患有颜色分辨障碍,但女性颜色分辨缺陷者不足1%。但没有人是绝对的色盲。色盲是由视锥细胞功能异常所引起的一系列视觉缺陷的误称,视锥细胞是视网膜中两种感光细胞中的一种。最少见和最极端形式的色盲称为全色盲,在这种情况下,患者根本没有功能性视锥细胞,只能通过视杆细胞处理光线,视网膜受体细胞是在低光照条件下维持我们的视力。只有当视杆细胞检测到光线,世界才显出灰色色度。

在较常见的视觉缺陷中,三种视网膜锥体中的其中一种不起作用,就会影响我们在可见光谱的特定区域中检测颜色的能力。在正常的颜色视觉中,三种视锥细胞(每种视锥细胞呼应一个不同的光谱子集)相互交叠,让我们可以检测整个光谱。大多数色

盲人士都很难区分一些颜色，通常是红色和绿色，有时是黄色和蓝色。石原氏色盲测验以日本教授石原忍（Shinobo Ishihara）命名，他于1917年发明了该技术，使用一系列带有各种排列色点的光盘来评估色觉。

在图9中，视觉"正常"的人会看到由橙色点组成的数字6。但色盲人士通常在光盘上看不到任何数字，正如一位"色盲"朋友所说，他只看到了"一堆彩色圆圈：黄色，蓝色（可能是蓝色?），绿色，还有一些橙色"。即使在当今时代，为了防止恶意比较，我们善意而敏感地设计出了委婉语，但我们也可将之称为缺陷，而不仅仅是一种差异。那我们怎么描述色盲人士所看到的颜色呢？他们出错了吗？感知错了吗？出现幻觉了吗？色盲人士所看到的颜色的正确名称可能是"黄色"。但我们大多数人当时看到的颜色却并不是"黄色"。我们（也就是正常视觉的人）可能会说，他们看到"黄色"是错误的，这很合理，因为颜色名称就是视觉正常的人在正常光照条件下所看到的颜色，尽管我们看到的颜色也是幻象。

人们可以对所谓的"正常"提出各种反对意见（例如，其定义通常是循环论证，比如，"正常通常被认为是正常的"；又如，其定义通常是某些统计学描述，比如，大部分人的经验如此）。但在这种情况下，所有的反对意见似乎都被夸大了，因为"正常"色

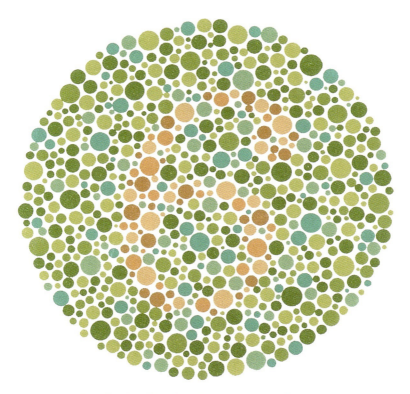

图9　石原氏色盲测验板，第11号（Ishihara Plate No. 11）

觉其实既不是循环论证，也不是统计学的定义，而是定性定义。正常的彩色视觉包括人类视网膜中的三组视锥细胞的最佳运转，后者可以吸收视觉光谱中的能量波。其他形式的色觉明显是有缺陷的，有些因素限制了这些光感受器组中的一个或多个光谱灵敏度。因此，正确命名的颜色是运转最佳的视觉系统所看到的

颜色，而不是"色盲"之人所看到的颜色。

然而，如果鸽子会笑的话，可能它会笑出声来。鸽子眼中有光感受器，其功能与人眼相似，但区别在于，鸽子多了一组视锥细胞。有些科学家认为，鸽子实际上比我们多了两组视锥细胞。因此，鸽子是所谓的四色体（或五色体），而视觉正常的人是三色体。这意味着，我们的三种视锥体对不同波长的光具有专门的敏感性，可以感知可见光谱，而鸽子有四种或五种锥体，比人类拥有更复杂的色彩体验。鸽子不仅能看见我们看不见的颜色，而且它们所看见的颜色也与我们看见的不同。在它们看来，我们的玫瑰并不是红色的。

这很重要吗？值得关注吗？我们欣然承认，老鹰的远视力比我们好，猫头鹰在黑暗中比我们看得更清楚。但如果要承认鸽子的色觉比我们更好，似乎又有些不同。这个看法无异于鸟类视觉优势论，但又不止如此。也许在这场博弈中，颜色至关重要。

我们知道，鸽子的色彩处理机制比人类更精密，那么我们应该如何看待视觉正常人士所看到的色彩呢？是这些正常的人出错了吗？他们感知错了吗？出现幻觉了吗？视觉正常的人所看到的颜色的正确名称可能是"黄色"。但对于大多数鸽子而言，当时看到的颜色往往却并不是"黄色"。

视觉正常的人与鸽子的关系，就像是色盲之人与视觉正常的

人的关系。所以,也许鸽子能决定哪个是错误的。或者我们应该说,正确的标准只存在于单一物种内部?视觉正常的鸽子所看见的红色是鸽子界的红色,而视觉正常的人所看见的红色,是人类的红色。两种红色并不是一种颜色。但又有什么关系呢?

也许"特定物种的颜色名"是一个不错的解决方案。它避免了一种不假思索的人类中心主义,同时保留了颜色的功能定义,即由神经活动处理到达眼睛的能量波长所产生的颜色。此外,它并不执着于到底鸽子红还是人类红才是"真"颜色,无论这意味着什么。

稍有遗憾之处在于,这个提法让"什么是颜色"的问题更难回答了。因为它似在暗示,无论如何,颜色都不是特定的视觉体验。我们看到的一种颜色在鸽子眼里是另一种颜色,可能其他生物所看见的又是其他颜色。换言之,红玫瑰至少有两种不同的颜色。著名哲学家乔纳森·科恩(Jonathan Cohen)认为,情况确实如此,但这并不让人困扰:"我们可以认为,一个对象可以在你眼里是绿色的,同时在你窗台上的鸽子眼里不是绿色的。"科恩认为,这种包容性是不容置疑的,"鸽子和其他非人类生物的感知属性与我们同属一类,即使我们感知到的并不相同——一言以蔽之,它们都是颜色"[16]。

但"简而言之",只要鸽子不知道颜色这个词,那么也许

"颜色"一词就不代表颜色。人类的独特之处在于，人可以将色觉概念化，并将颜色认知组合成我们所看到的特定"颜色"以及我们所谓"颜色"的经验类别。大多数生物都可以检测和处理光波，区分不同的反射特性。显然，感知和辨别颜色的能力具有各种各样的优点：交配，寻找食物，识别捕食者。但是，无论这些非人类生物的视觉系统有多复杂，它们都不具备任何能力，也没有任何必要对颜色进行概念化。它们仅仅是体验颜色。鸽子（和其他生物）都有色觉；但唯有人类才有颜色。[17]

39　　当然，只有我们有语言，所以我们可以命名颜色。"颜色不是'我们'的术语。"论及感知，一位哲学家捍卫了我们刚刚否认的内容："我们必须赋予鸽子的颜色与人类所感知的颜色……同样的权威。"[18]"原则上"一词是他的慷慨退让。但"颜色"实际上只是"我们的"术语。不然，这个词还属于谁呢？鸽子可没有什么术语。"颜色"（无论用哪种语言）是我们用来指代我们所看到的世界特别感性的方面的一个词，我们之所以能决定什么是颜色，主要是因为我们是唯一有决定权的生物。

　　尽管这或许无法证明鸽子和其他动物就缺乏颜色概念（与颜色体验相对）——我们只是说它们没有颜色词汇，也没有其他任何词汇——但我们没有理由认为鸽子确实产生了这样的概念。鸽子没有任何行为迹象表现出这一点，也没有表现出任何明显的进

化优势。

但是，这个推理线要求人们扪心自问，概念化之于人类究竟有何优势？我们既是灵长类动物，就和所有的灵长类生物一样，懂得检测和分类。我们也能通过颜色的提示，识别一些成熟的水果；有时我们甚至会察觉伴侣交欢的意图。将颜色概念化的优点可能不那么明显，尽管这是本书其余部分的主题。这里，我们有足够的证据指出，能够将一切事物概念化的能力是一种进化优势，这种能力无处不在。直言不讳地说，这种能力决定了是我们对鸽子做实验，而不是鸽子对我们做实验。

这也表明，花店坚称玫瑰大都是红玫瑰并没错；但鸽子们大概会摇头抗议，因为它们比我们更了解颜色。

注　释

1. James Joyce, *A Portrait of the Artist as a Young Man* (1916; reprint, New York: Viking, 1965), 12.

2. Democritus, "Fragment (α)", quoted in John Mansley Robinson, *An Introduction to Early Greek Philosophy: The Chief Fragments and Ancient Testimony with Connecting Commentary* (New York: Houghton Mifflin, 1968), 202.

3. Diogenes Laertes, *Lives and Opinions of the Eminent Philosophers*, trans. R. D. Hicks, vol. 2 (Cambridge, MA: Harvard University Press, 2014), 449.

4. Newton uses the phrase first in "A Letter of Mr. Isaac Newton... containing his New Theory about Light and Colors", which appeared in *Philosophical Transactions of the Royal Society* 6 (1671-72) :3075.

5. Isaac Newton, *Opticks*; *or*, *A Treatise of the Reflexions*, *Refractions*, *Inflexions and Colours of Light* (London, 1704), 90.

6. Newton, *Opticks*, 90.

7. Newton, *Opticks*, 111. Objects are able to "suppress and stop in them a very considerable part of the Light... For they become coloured by reflecting the Light of their own Colours more copiously, and that of all other Colours more sparingly. 物体能够"压制和阻挡相当大一部分光……因为它们通过反射更多自己颜色的光、更少其他颜色的光而呈现颜色"。

8. 有些人认为思想只是大脑神经活动的神秘化。但有一系列考虑到个中差异的有趣文章，参见 Torin Alter and Sven Walter, eds., *Phenomenal Concepts and Phenomenal Knowledge*: *New Essays on Consciousness and Physicalism* (New York: Oxford University Press, 2007)。

9. See Mazviita Chirimuuta, *Outside Color*: *Perceptual Science and the Puzzle of Color in Philosophy* (Cambridge, MA: MIT Press, 2015).

10. Galileo Galilei, "The Assayer" ["Il saggiatore", 1623], in *Discoveries and Opinions of Galileo*, ed. and trans. Stillman Drake (New York: Random House, 1957), 274.

11. Walter Benjamin, "Aphorisms on Imagination and Color", in *Selected Writings*, *Vol. 1*: 1913-1926, ed. Marcus Bullock and Michael W. Jennings (Cambridge, MA: Harvard University Press, 1996), 48.

12. 澳大利亚哲学家弗兰克·杰克逊（Frank Jackson）做了一个著

名的思想实验，他想象了一个名叫玛丽（Mary）的杰出科学家，她对我们如何和为什么体验颜色了如指掌，但她自己从未体验过，杰克逊考虑了如果玛丽突然接触到颜色，她会产生什么样的新知识（如果有的话）。参见"What Mary Didn't Know", *Journal of Philosophy* 83 (1986): 291–95。又见 the collection of essays responding to Jackson: Peter Ludlow, Yujin Nagasawa, and Daniel Stoljarm, eds., *There's Something About Mary: Essays on Phenomenal Consciousness and Frank Jackson's Knowledge Argument* (Cambridge, MA: MIT Press, 2004)。

13. Bertrand Russell, "Knowledge by Acquaintance and Knowledge by Description", in *The Problems of Philosophy* (Oxford: Oxford University Press, 1998), 25. Mark Johnston 被认为创造了术语"启示理论"（revelation theory）；参见其影响巨大的"How to Speak of the Colors", *Philosophical Studies* 68 (1993): 221–63。又见 Galen Strawson, "Red and 'Red'", *Synthese* 78 (1989): 193–232。颜色成为了哲学界重要而热门的话题，有可能是来自于 C. L. Hardin 的著作 *Color for Philosophers: Unweaving the Rainbow* (Indianapolis, IN: Hackett, 1988)。

14. Ellen DeGeneres, quoted by Terence McCoy, "The Inside Story of the 'White Dress, Blue Dress' Drama That Divided a Planet", *Washington Post*, February 27, 2015.

15. 颜色是一种伎俩，参见 Harry Kreisler, interview with Christof Koch, "Consciousness and the Biology of the Brain", March 24, 2006, Institute of International Studies, University of California at Berkeley, transcript, 4。

16. Jonathan Cohen, *The Red and the Real: An Essay on Color Ontology* (Oxford: Oxford University Press, 2009), 29, 28.

17. 关于区分拥有色觉和分辨色彩的复杂而具有挑衅性的论点，参见 Michael Watkins, "Do Animals See Colors? An Anthropocentrist's Guide to Animals, the Color Blind, and Far Away Places", *Philosophical Studies*, 94, no. 3 (1999):189-209。

18. Mohan Matthen, *Seeing, Doing, and Knowing: A Philosophical Theory of Sense Perception* (Oxford: Clarendon, 2005), 163-64, 202.

第二章

橙色是新的褐色

42　图10　约翰·巴尔代萨里（John Baldessari），《千禧年作品（橙）》［*Millennium Piece（with Orange）*］，1999年

人眼可以沿着可见光谱巧妙地区分微小的能量差异，识别出数百万种颜色。但即使用上复合词和隐喻（如"西瓜红"或"午夜蓝"之类的颜色术语），也没有语言能包含一千种以上的颜色词汇。大多数语言的颜色词汇少之又少，除了室内设计师或化妆师，几乎没有任何语言的颜色词汇能超过一百种。

无论使用哪种语言，可用的颜色词都集中于语言人类学家通常称为基本颜色词的一小撮术语上。[1]这些词汇不描述颜色，只是给颜色起一个名字。它们是聚焦词，通常被定义为"颜色词的最小子集，任何颜色都可以由其中一个命名"[2]。例如，在英语中，"红色"是我们愿意称为红色的整个色调的基本颜色词，而我们给出的任何单独色调的名称都是特定的，并不具有类似的统一功能。猩红色只是猩红色。

大多数红色色调的单词都得名自具有特定色调的物体。例如，栗色（maroon）来自法语单词"栗子"，勃艮第红、宝石红、消防车红或铁锈红也是如此。深红色（crimson）稍有不同：它得名自一种地中海昆虫，这种昆虫的虫体干燥后可以用来制造鲜亮

的红色染料。洋红色（magenta）也不太一样——它取自（准确地说是被命名为）意大利北部一个小镇的名字。1859 年 6 月，第二次意大利独立战争期间，拿破仑三世的军队在该镇附近击败了一支奥地利军队。

但无论这些颜色如何得名，它们的这些来源都只是隐性形容词，用来修饰名词"红"。但有时指示物与其颜色的联系似乎并不明确。1895 年，法国艺术家费利克斯·布拉克蒙德（Félix Bracquemond）迫切追问道，"激情宁芙的大腿"是什么红?[3]不出所料，这个名字并没有"红"很久，但现在有一家业绩不错的化妆品公司确实在销售一种唇膏，颜色就叫"少女红"（Underage Red）。

英语中的所有其他基本颜色术语也都像红色一样，被细分为描述性颜色词，而这些颜色词主要来源于特定色调的物体。例如，绿色就是以这种方式命名的。查特酒绿（一种黄绿色，chartreuse）的名字来源于 18 世纪查特修道院的僧侣率先制作的烈酒。还有祖母绿、翡翠绿、青柠绿、牛油果绿、开心果绿、薄荷绿和橄榄绿也是如此。不出意料，狩猎绿（hunter green）的名字来自于 18 世纪英格兰猎人身穿的绿色衣服。霍克绿（Hooker's green）得名自——不，不是绿巨人霍克，而是 19 世纪植物画家威廉·霍克（William Hooker），他发明了一种颜料，用于绘制某些深绿色的树叶。如果不是与爱尔兰人有些渊源，很难有人会联

想到凯利绿（一种鲜黄绿色，Kelly green）的来源。也许它是人们幻象中妖精的衣服颜色。

然而，橙色似乎是英语中唯一来自水果的基本颜色词。只此一例，再无其他。橘色（tangerine）不算。橘色也是来自水果，属于橙子的变种，但直到1899年，"橘色"才出现在印刷书籍中，作为一种颜色的名称——我们搞不懂为什么还需要造出一个新词。柿子和南瓜似乎也是同理。只有橙色例外。

但至少在橙子引入欧洲之前，橙色是不存在的。这并不是说没人认出橙色，只是说它没有特定的名称。在杰弗里·乔叟（Geoffrey Chaucer）的《修女的牧师的故事》（Nun's Priest's Tale）中，公鸡梦见一只可怕的狐狸闯进了谷仓，它的"颜色介于黄色和红色之间"。狐狸是橙色的，但在14世纪90年代乔叟不知道怎么描述它，只得混用了两个词。而在乔叟之前，亦有先例。古英语中——即在5世纪至12世纪的语言形式中，在乔叟的中世纪英语之前——有一个单词"geoluhread"（黄红色）。人们识别出了橙色，但是在英语中，这个复合词却是唯一表示橙色的单词，沿用了将近千年之久。

也许我们不需要另一个词了。橙色的东西不是太多，而复合词的表达效果也差强人意。正如德里克·贾曼所说，"黄色潜入红色，激起橙色涟漪"[4]。

到了 16 世纪 90 年代中期，威廉·莎士比亚（William Shakespeare）的确用过一个词来表示橙色，但也只用过一次而已。在《仲夏夜之梦》（A Midsummer Night's Dream）中，波特（Bottom）罗列的胡须种类就包括"橙黄色的须"（orange tawny beard），后来他还唱了一句歌词，描述了黑鹂及其"橙黄色的喙"（orange tawny bill）。莎士比亚知道橙色；至少他知道有橙色这个名字。乔叟不知道。但莎士比亚对橙色一词的使用非常慎重。在他笔下，橙色只是为了提亮"茶色"（tawny），后者属于一种浅褐色；橙色并不独立成为一种颜色。莎士比亚总是用"橙黄色"。他只单独使用过三次"橙"（orange），而且都只作水果——橙子之用。

在 16 世纪晚期的英格兰，"橙黄色"通常用以标记一种特殊的棕色色调（棕色色调是一种低强度的橙色，但彼时尚不为人知）。"茶色"这个词经常单独出现；它有时指栗褐色，有时指灰褐色。"橙黄色"提亮了颜色，让棕色的红色色调里多了一些黄色。

复合词"橙黄色"的流行，表明"橙"已经被识别为一个颜色词了。否则，这个复合词就起不了什么作用。但令人惊讶的是，"橙色"在书籍中开始独立出现的速度非常缓慢。1576年，一本用希腊语写成的公元 3 世纪的军事历史书被译为英语，书中描述亚历山大大帝的仆人穿着天鹅绒长袍，有些是"深

红长袍，有些是紫袍，有些是深紫红（murrey）袍，有些是橙色（orange colour）的袍子"[5]。译者确信深紫红是可辨认的——它是一种红紫色，是桑葚的颜色——但文中需要在"橙"之后加上名词"色"，明确词义。这个颜色还不是很标准的橙色，仅仅是橙子的颜色。两年后，托马斯·库珀（Thomas Cooper）的拉丁语—英语词典仍将"梅利特"（melites）定义为"一种橙色的宝石"。1595年，在安东尼·科普利（Anthony Copley）的短对话里，医生试图纾解一个垂死女人的焦虑。医生告诉她，可以安然逝去了，"就像是一片叶子，再也不能挂在树上了"。但这个形象似乎让女人困惑，而非安慰。"什么，像一片橙子树的叶子？"她问。显然医生指的是秋天树叶的颜色，而非橙子树的叶子。[6]但以上例子的重要性在于，它们可能是16世纪唯二的两本使用过"橙子"来表示颜色的英文印刷书。1594年，托马斯·布伦德维尔（Thomas Blundeville）描述肉豆蔻失去了它的"猩红色"，变成了"橙子的颜色"。[7]但这里的"橙子"当然是指水果。"橙子"仍然尚未成为代表橙色的颜色词。

　　有很多资料提到奥兰治王朝（House of Orange），如今，奥兰治仍然是荷兰王室（Orange-Nassau）正式名称的一部分；但"奥兰治"此处既不是颜色也不是水果。它得名自法国东南部的一个地区，那里如今仍被称为"奥兰治"。荷兰人最早的定居点是奥

朗日（Aurenja），得名自当地的水神阿劳西奥（Arausio）。这个故事中既没有橙子，也没有橙色。［尽管人们常常声称橙色胡萝卜的培育，是为了向17世纪荷兰的奥兰治王朝表示庆贺，但这只是一个都市传奇——不过历史学家西蒙·沙玛（Simon Schama）也指出，在18世纪80年代的荷兰爱国者革命时期，橙色"被宣布为叛党的颜色"，而"连根出售的胡萝卜显然是在挑衅"。］[8]

直到17世纪，"橙色"作为颜色词才在英语世界广泛传播开来。1616年，一份描述郁金香可选品种的记录称，郁金香有些是"白色的，有些是红色、蓝色、黄色、橙色的，有些呈紫罗兰色，实际上除了绿色，差不多什么颜色的郁金香都有"[9]。几乎在不知不觉之间（虽然完全是出于感知功能），橙色的的确确成为一个指涉常见颜色的常见词汇。到了17世纪60年代和70年代，艾萨克·牛顿的光学实验将橙色牢牢嵌入光谱的七种颜色之中。事实证明，乔叟对于橙色是什么（和橙色在哪里）的猜想完全准确："介于黄色与红色之间的颜色"。但此时，这个颜色有了一个公认的名称了。

在14世纪末和17世纪末之间，究竟是什么让"橙色"成为一个颜色名称？答案很明显：就是橙子。[10]

早在16世纪，葡萄牙商人就将甜橙从印度引入了欧洲，而

橙色即来自橙子。在橙子抵达欧洲之前，我们没有橙色，光谱中也不存在橙色。欧洲人初见这种水果，无不惊叹于其色泽鲜艳。他们认出了这种颜色，却还不知道这种颜色叫什么。他们经常把橙子称为"金苹果"。直到他们知道了这种水果是橙子，他们才看见了橙色。

"橙"本身是古梵语词，naranga，可能源自更古老的德拉威语（Dravidian，是现在印度南部所说的一种古老语言）。词根naru，意为芬芳。这个词跟随"橙子"迁徙，进入波斯语和阿拉伯语，从那里流入欧洲语系，如匈牙利语中的narancs、西班牙语中的naranja。它在意大利语中最初是narancia，在法语中最初是narange，最后，这两种语言都去掉了首字母"n"，变成了arancia和orange——这可能是源于一个错误的想法，即：首字母n来自冠词una或une。试想一下，在英语里，an orange和a norange听起来几乎没有任何区别。"橙子"变成了"orange"，但可能原本应该是"norange"。不过orange可能更好，只因为首字母"o"的形状圆满地反映出了水果的圆润程度。

"橙色"的词源历史追溯了文化接触和交换的路径，并最终完成了环球旅程。现代泰米尔语（残存的德拉威语）中的"橙色"一词，让我们看到了这个词的原始词根，即arancu，发音几乎与英文单词orange完全相同，实际上，orange借用了它的发音。

但这些都没有触及颜色。只有水果才能做到这一点。直到甜橙抵达欧洲，逐渐在市场摊位和厨房餐桌上占据了一席之地，水果名才变成了颜色名。"黄红色"已不复存在。现在，我们有了"橙色"。显而易见，几百年中，我们有可能会忘记命名演变的顺序方向。以后，人们可能会猜想这种水果之所以被称为"橙子"，只因为它是橙色的。

从某种意义上讲，文森特·梵高（Vincent van Gogh）的静物画《篮子和六个橙子》（*Still Life with Basket and Six Oranges*）是一幅关于迷思的画作（图11）。在任何写实主义绘画中，绘画激进的物质性（即它不过是画布上的油漆）和它所宣称的代表申索（即它所呈现的图像）之间总会存在一些迷思。但在这幅画里，水果与色彩的迷思，或两者的联系，成了绘画的重点。橙子既是一种传统的水果静物，也是一次激进的颜色实验。但如果这幅静物画描绘的是一个篮子和六个柠檬，那就截然不同了。柠檬是黄色的；而橙子就是橙色。

这是一个朴素的厨房场景，六个油亮的橙子盛在桌上的椭圆形柳篮中，活力四射。橙色似乎不是水果表面附着的颜色，让橙子看起来更像橙子，而是从圆形深处所放射出的颜色。橙色不是在六个橙子的轮廓上着色，而是本身就被赋予了一种生命力，好似色彩怪异地独立于橙子之外。这些橙子创造了一个原力场：橙

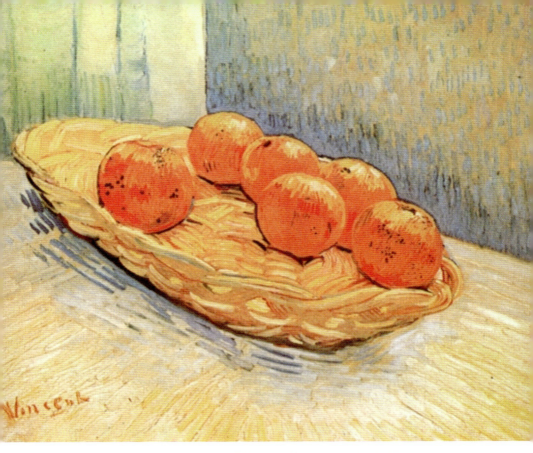

图 11　文森特·梵高,《篮子和六个橙子》,1888 年,私人收藏

色光在它们左侧蓝色墙壁的映衬下舞动跳跃。不知何故,它们的能量同时将墙壁的蓝色导向下方,穿过盛放橙子的编织篮缝隙。场景绚丽的色彩脉动,再一次证明了伟大的静物永远不是静止的。它们赋予了静止的画面以动态的生命。

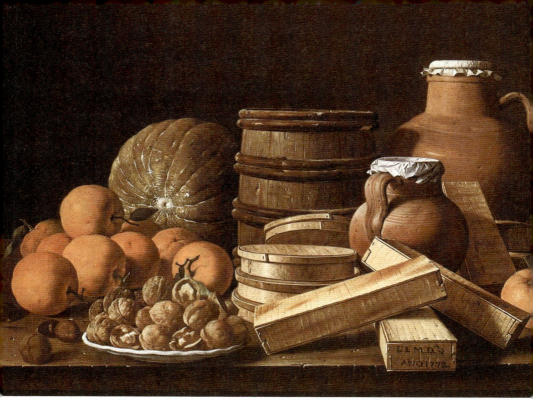

图 12　路易斯·埃吉迪奥·梅伦德斯,《橙子和核桃》,
1772 年,英国国家美术馆,伦敦

但是,另一幅橙子静物却截然不同。让我们看一看路易斯·埃吉迪奥·梅伦德斯(Luis Egidio Meléndez)的静物画《橙子和核桃》(*Still Life with Oranges and Walnuts*)。这幅画绘于梵高那幅跃动的静物之前一百余年(图 12)。显然,这幅画的橘子并不像梵高画里的那样重要。它们被分置于画面两侧,颜色与盒子、

桶、壶、栗子等种种粗糙的棕色甚至木桌上的绿褐色瓜都不同。梅伦德斯的静物赞美了资产阶级商品世界的稳固和永恒的表象；而梵高则在简单的场景中赞颂了一闪而过的荣耀时刻。梵高的橙子上几块棕色斑点巧妙地记录了当下的消逝。罗伯特·弗罗斯特（Robert Frost）说："美景易逝"（Nothing gold can stay）。但这两幅画的本质区别在于：梅伦德斯的静物画是要让人以为油画非画；而梵高则将绘画视为探索和颂扬油画的时机。梅伦德斯画的是体量，梵高描绘的是色彩。梅伦德斯在画橙子；而梵高，在画橙色。

换言之，梵高在画蓝色周边的橙色，他对两种互补色的相互作用近乎痴迷。1885 年，在写给弟弟提奥（Theo）的一封信中，梵高谈到了通过将"橙色和蓝色并置，形成最辉煌的光谱"而构建的"电力极"，并且他在画布上测试了这个他读到并为之如痴如醉的色彩理论。[11] 他越来越相信"色彩的规律无法形容"，不单因为"它们并非巧合"。梵高在画布上将之展现出来，开始摆脱自己绘画初期对暗淡与柔和色调的偏好，即他所谓的"北方大脑"[12]。

1883 年，在旅居海牙（Hague）期间，梵高开始焦急追问：为什么他"不再是一位颜色大师"？在接下来的 5 年里，为了寻找颜色，他不断向南迁居：途径布鲁塞尔、巴黎，最后定居在阿

尔勒。在阿尔勒，他写信告诉提奥，"你对颜色的感觉不同以往"[13]。他将在阿尔勒实现他的愿望，如他所言，成为"一位我行我素的颜色大师"。对梵高来说，颜色不是精确渲染物体的方式，而是绘画的题材本身。[14]画作对现实主义的执迷，在很大程度上是一个诡计。梵高的《篮子和六个橙子》通过描绘橙色，而不是橙子，将平庸的厨房场景描绘得丰富而奇特——画布的左下侧，他的斜体签名"文森特"也确认了这一承诺：签名的颜色从六个十分明亮的橙子中汲取了能量，标志着他将绘画带入了生活。

后来，他写信给提奥，称在画作上签名是"愚蠢的"。但在接下来绘制的海景中，他又添上了"一个令人发指的红色签名"，但这只是因为他"想要在一片绿色之中，加入一个红色标记"[15]。色彩无处不在。但值得注意的是，在梵高精彩的信件往来中，表示颜色的形容词往往和它们应有的颜色名称不搭。或许，这仅仅因为梵高的母语不是法语，因而他犯了一些微不足道、可以原谅的语法错误；但是他"语法不通"的句子似乎让颜色拥有了独立的生命，不再附着于物体。

梵高的色彩创造了自己的现实。尽管不能完全脱离对现实的表现，也无法脱离现实世界，但他的画作坚持了属于自己的现实。当然，"抽象"这个词的字面意思是"从……抽出"，梵高还

没有准备好当一名抽象画家。他渴望在使用颜色时，放松对形态本身的控制，但不准备完全放开形态："我并不想尝试呈现我所看到的所有东西，而是想更加我行我素地使用颜色，更有力地表达自我。"[16]但梵高无法更进一步了。他自己也深知这一点。1888年，梵高富有先见之明地写信给提奥："未来的画家将是前所未有的色彩大师。"[17]

梵高还没准备好成为那种色彩大师。当时，他还算不上是色彩艺术家，将颜色从一切物质存在中剥离出来，让颜色成为颜色本身。但是从某种程度上讲，梵高预见了将来：未来，将会产生一种崭新的色彩艺术；但正如法国艺术家和设计师索尼娅·德劳内（Sonia Delaunay）在大约40年后所说的，只有"当我们明白颜色可以独立存在时"，这门艺术才"刚刚开始"。[18]换言之，当橙色脱离橙子而存在的时候，这种新的色彩艺术就存在了。

回溯艺术史，这种独立似乎不可避免。将色彩从绘画中释放出来，是20世纪绘画的一条主要发展线索。但当1927年德劳内写下这句话时，这一切还不是必然。当19世纪80年代梵高作画时，这种绘画的自由还是超乎人们想象的。但是现在，色彩已然"独立存在"。色彩已经从物体的颜色中解放，自由地成为奥斯卡·王尔德（Oscar Wilde）所谓的"纯粹的色彩，未被意义破坏，亦未受固定形式制约的色彩"[19]。

在瓦西里·康定斯基（Wassily Kandinsky）、保罗·克利（Paul Klee）、李·克拉斯纳（Lee Krasner）、埃斯沃兹·凯利（Ellsworth Kelly）、安尼施·卡普尔（Anish Kapoor）和伊夫·克莱因（Yves Klein，即 Ks）等艺术家的手中，色彩曾是绘画模仿现实的工具，现在却是表达绘画本质的工具。对康定斯基等人来讲，颜色提供了一套描述精神现实的近乎神秘的词汇；对克拉斯纳等人来说，颜色会立刻呈现并引发其他无法形容的情感体验；对于克莱因等人来说，颜色可能只是（也只有一种？）颜色。

可以说，克莱因将成为梵高所谓"未来画家"的最极端版本。克莱因本人沉迷于预想。1954 年，克莱因预想，"未来"，"人们将会以单色作画，颜色之外，再无其他"。[20]有些人确实会这么做（他们已经这么做了），但克莱因自己的职业生涯让这句话成为一句自我实现的预言，概因他投身于蓝色，乃至以自己的名字命名了其中一种蓝色调，即令人陶醉的深蓝色，现名为国际克莱因蓝（International Klein Blue，更多内容参见本书第五章）。但我们很容易忘记，他的尝试始于多种他所谓的"单色"，而其中的第一个重要"单色"就是橙色。

1955 年，克莱因在巴黎"新现实沙龙"（Salon des Réalités Nouvelles）举办的年度展览上提交了一幅大型橙色单色画。但是，这幅名为《橙铅色世界的表达》（*Expression de l'univers de la*

couleur mine orange）[mine orange 是颜料的法语术语，英语中称为"橙铅色"（orange lead），梵高的静物也使用了相同颜料]的画作被组委会婉拒，按照克莱因不置可否的记述，组委会不愿接收纯单色画作（une seule couleur unie）。"你知道，"克莱因说（带点滑稽的模仿口吻），他被告知，组委会的理由是，"这不是一幅画。如果伊夫同意添加哪怕一条线或一个点，或者只是添加另一种颜色的点，那么我们就可以展出。但是纯单色，不，不，真的，这不是画！不可能！"[21]

但克莱因拒绝这个回答。1958年，他就宣布自己的画作现在"不可见"，但仍"以明确和积极的方式展示作品"。[22] 早期，克莱因的野心也没那么大：他只想通过仅仅关注颜色，抒发自己想要摆脱一切艺术限制的愿望。"无论任何形式的画作，无论是寓意画还是抽象画，在我看来都像监狱的窗户，画中的线条恰好是监狱的铁栅。"克莱因的单色是他的"自由景观"，是毫无线条的、纯色的画作。这些画作是他的监狱放风卡。

但这究竟是游戏，还是严肃的艺术哲学探索？我们很难说，克莱因到底是一位概念艺术家，还是一个骗子。或者他两者皆是。强烈的饱和单色仍然令人眼花缭乱，但单色画已成为现代主义艺术的陈词滥调，如今沦为一个空洞的姿态。一块大的亚光橙色板可能只是一块大的亚光橙色板。如今，克莱因所谓的"先锋派单色"的主

要风险在于：没人在意它。除了克莱因，没人在意它。

不仅是强烈饱和的色彩让克莱因的画作占据了一席之地；而且克莱因本人也进行了疯狂的冒险，这是他对画作的承诺所进行的疯狂冒险。这是绘画，不是对现实的抽象，而是对现实的摒弃——绘画被置于最小、最极端的位置。颜色就是一切；颜色就是唯一。在绘制只有唯一颜色也只有颜色的这幅作品时，克莱因瓦解了媒介和信息、对象和图像、个人和普遍，甚至艺术家和艺术。他有时会称自己为"单色的伊夫"（Yves the Monochrome）[23]。梵高的橙子变成了克莱因的橙色，因为克莱因成为梵高所谓的"前无古人的色彩大师"。

单色画没有问题，但问题在于，单色画容易重复。第一次创作是大胆和振奋。再来一次也不是很难，但一而再、再而三下去，就不那么有趣了。第一次的撞击是最深的，之后，人们开始失去痛觉。也许，单色本身就是个问题——至少是橙色单色。鉴于这种情况，新现实沙龙的组委会可能是对的。

巴尼特·纽曼（Barnett Newman）的《第三》（*The Third*）可能很容易被视为克莱因的大型版和新现实沙龙版，因为它满足了组委会对橙色场中"添加哪怕一条线或一个点，或者只是添加另一种颜色的点"的渴望——而且他画的也比克莱因更好（当然没有克莱因的画作重要）（图13）。

图 13　巴尼特·纽曼,《第三》,1962 年,沃克艺术中心

一片平坦的场域，饱和的橙色（纽曼的画比克莱因的大得多；纽曼的画作大约为 8.5 英尺×10 英尺，克莱因的画作则是约 3 英尺×7.5 英尺）。但纽曼的作品有两条狭长的黄色色带，从左右两边边缘几英寸处从上向下延伸，而在最左边，黄色直线以外的色彩空间似乎并未完成，又似正在解体。纽曼称这两条垂直线为两条黄色"拉链"，这两条"拉链"将画布裁成三部分，但没有一个是标题"第三"所承诺的部分。也许标题暗示中央的橙色区域就是我们能完全看到的"第三"；也许"拉链"会启动两个可能的等效空间，但在画布上无法清晰呈现。

抑或，该标题也表明了一些不太正式却更加深刻的东西。这可能是神祇存在的一个模糊暗示，正如 T. S. 艾略特（T. S. Eliot）的《荒原》（*Wasteland*）中所说："谁是第三个一直伴你行走的人？"艾略特指的是《路加福音》（Gospel of Luke）中"复活"的故事：两个门徒来到耶稣被钉在十字架上后埋葬的坟墓，发现里面空空如也。他们垂头丧气地走回城镇，这时第三个人加入了，他们不知道他的名字；三个人一起坐着吃东西，突然"他们的眼睛就开了，这才认出他来"（《路加福音》24:31，钦定本）。纽曼熟悉《圣经》（尽管他是犹太人），经常使用暗指、谜题，他即使没读过《路加福音》，很可能也读过艾略特的诗（这位艺术家的图书馆里只有一本艾略特诗集，现藏于巴尼特·纽曼

基金会。但那一本是 1920 年版，而《荒原》是 1922 年写的）。几乎可以肯定，神祇的神秘存在很吸引纽曼。纽曼的绘画总有一种精神维度，而《第三》可能就是他抽象思想的具体表现。

与克莱因对色彩的拓展大不相同（想想他橙色画作的标题——《橙铅色世界的表达》），纽曼的画作除了同样表达出对超越性的桀骜雄心，兴许还有一种精神世界的审美主张，只是不再那么底气十足。两位画家都会把美丽变成崇高。但有时候，他们也都让人无聊地想要亨利·马蒂斯（Henri Matisse）的迷人谦逊，这位法国画家曾对他的女儿坦言，"我只是做做装饰"[24]。

事实上，克莱因和纽曼都非常擅长装饰（这不是谦辞）。但是，克莱因的绘画是单色的，纽曼则巧妙瓦解了他所倾心的单色画。纽曼的橙色依然激进地直面观众，但它停顿、开始、被黄色拉链截断，又被画面左边凌乱的色彩打破，橙色似乎在那里开始，又似乎在那里结束。"我从未操纵颜色——我试图创造颜色。"纽曼曾写道。无论纽曼想要的标题是什么，《第三》似乎给我们展现了一种前所未有的橙色。再也不需要橙子作为先决条件了。[25]

克莱因和纽曼最伟大的画作都不是橙色的，这可能不仅是巧合：克莱因是蓝色，纽曼是红色。威廉·加斯（William Gass）曾经形容橙色为"顺服的"，与他们宏大的艺术野心并不相称。[26]蓝

色和红色是更好的选择，因为这两个颜色更加明确，也更加自信。事实证明，纯色绝不是完全纯净的：橙色不能彻底摆脱平淡寻常的胡萝卜色、南瓜色，也无法彻底离开不再充满异国风情的橙子。

也许，我们的最佳选择就是约翰·巴尔代萨里的《千禧年作品（橙）》（见图10）。照片拍摄的是橙子。不是橙色，只是一个橙子：一个橙子，悬置于空间之中，不受任何物理或社会环境的影响。抑或不然——因为空间非空，空间即黑色。所以，我们最好这么说，这张照片是黑色的正方形（不是我们接下来要看到的正方形）中间放了一个橙子。橙色油光发亮。它激发了周边的黑色。它仍然是显而易见的橙色。它不会被简化为纯色。它抗拒特殊性——它稍微不规则的形状，它微皱的皮，它残留的坚硬茎干——都在宣称，它是橙子。它并不是一个完美的样本。它是一颗普普通通的橙子，但一颗普普通通的橙子却正正规规地呈现出了抽象性和标志性，尤其是在黑色的正方形框架中。狡猾的巴尔代萨里将这种颜色与有这种颜色的水果重新组合在一起，神奇地修复了两者的割裂，而这种割裂既是英语语言历史的一部分，也是现代艺术史的一部分。巴尔代萨里将橙子变成了橙色，最后又变回了橙子本身。

注 释

1. Brent Berlin and Paul Kay, *Basic Color Terms: Their Universality and Evolution* (Berkeley: University of California Press, 1969). 这部作品颇具影响力，引发了大量的限定、评论和反思；参见，如 Don Dedrick, *Naming the Rainbow: Colour Language, Colour Science, and Culture* (Dordrecht: Kluwer, 1998)。

2. Quoted by Luisa Maffi and C. L. Hardin, *Color Categories in Thought and Language* (Cambridge: Cambridge University Press, 1997), 349.

3. Félix Bracquemond, *Du Dessin et de la couleur* (Paris: Charpentier, 1885), 55.

4. Derek Jarman, *Chroma: A Book of Colour* (London: Century, 1994), 95.

5. Claudius Aelian, *A Registre of Hystories conteining Martiall Exploites of Worthy Warriours, Politique Practises of Civil Magistrates, Wise Sentences of Famous Philosophers, and other matters manifolde and memorable*, trans. Abraham Fleming (London, 1576), 88.

6. Anthony Copley, *Wits, Fittes, and Fancies* (London, 1595), 201. 尽管作者并未公开承认，但这本书改编自梅尔科尔·德·圣克鲁斯的一部类似笑话书，即 Melchor de Santa Cruz, *Floresta española* (Madrid, 1574)。

7. Thomas Blundeville, *M. Blundevile his exercises: containing six treatises* (London, 1594), 260.

8. Simon Schama, *Patriots and Liberators: Revolution in the Netherlands*,

1780-1813 (New York: Alfred A. Knopf, 1977), 105.

9. Charles Estienne, *Maison Rustique, or The Countrey Farme*, trans. Richard Surflet and rev. Gervase Markham (London, 1616), 241.

10. 关于"橙色之前的世界"和"橙色之后的世界"的巧妙而灵活的文章，参见 Julian Yates, "Orange", in *Prismatic Ecology: Ecotheory Beyond Green*, ed. Jeffrey Jerome Cohen (Minneapolis: University of Minnesota Press, 2013), 83-10。

11. Vincent Van Gogh, Letter 534, October 10, 1885, in *Vincent Van Gogh: The Letters: The Complete Illustrated and Annotated Edition*, ed. Nienke Bakker, Leo Jansen, and Hans Luijten, 6 vols. (London: Thames and Hudson, 2009), 3:290.

12. Van Gogh, Letter 450, mid-June 1884, and Letter RM 21, May 25, 1890, *Letters*, 3:156, 5:320.

13. Van Gogh, *Letter* 371, August 7, 1883, *Letters*, 2:399.

14. Van Gogh, *Letter* 663, August 18, 1888, *Letters*, 4:237.

15. Van Gogh, *Letter* 660, August 13, 1888, *Letters*, 4:235.

16. Van Gogh, *Letter* 663, August 18, 1888, *Letters*, 4:237.

17. Van Gogh, *Letter* 604, May 4, 1888, *Letters*, 4:76.

18. Sonia Delaunay, in *The New Art of Color: The Writings of Robert and Sonia Delaunay*, ed. Arthur A. Cohen (New York: Viking, 1978), 8. Quoted by *Phillip Ball, Bright Earth: Art and the Invention of Color* (Chicago: University of Chicago Press, 2003), 301.

19. Oscar Wilde, quoted in *Oscar Wilde: The Critical Heritage*, ed. Karl E. Beckson (London: Routledge and Kegan Paul, 1970), 69.

20. Yves Klein, quoted in *Hannah Weitemeier*, *Yves Klein* (1928–1962): *International Klein Blue* (Cologne: Taschen, 1995), 9.

21. Klein, quoted in *Yves Klein* (1928–1962): *A Retrospective*, ed. Pierre Restany, Thomas McEvilley, and Nan Rosenthal (Houston: Rice University, Institute for the Arts, 1982), 130.

22. Klein, quoted in *David W. Galenson*, *Conceptual Revolutions in Twentieth-Century Art* (Cambridge: Cambridge University Press, 2009), 170.

23. Yves Klein, *Overcoming the Problematics of Art: The Writings of Yves Klein*, trans. Klaus Ottmann (New York: Spring, 2007), 185.

24. Henri Matisse, quoted in Hilary Spurling, *Matisse the Master: A Life of Henri Matisse: The Conquest of Colour*, 1909–1954 (London: Hamish Hamilton, 2005), 428.

25. Barnett Newman, *Barnett Newman: Selected Writings and Interviews*, ed. John O'Neill (Berkeley: University of California Press, 1990), 249.

26. William Gass, *On Being Blue: A Philosophical Inquiry* (Boston: David R. Godine, 1975), 75.

第三章

黄 祸

图 14 拜伦·金（Byron Kim），《提喻》（*Synecdoche*）。劳氏胶合板、桦木胶合板和胶合板上的油和蜡，每块板：25.4 厘米×20.32 厘米（10 英寸×8 英寸）；整体：305.44 厘米×889.64 厘米（1201/4 英寸×3501/4 英寸）。美国国家美术馆，华盛顿

15 15 年年初，托梅·皮莱资（Tomé Pires）向葡萄牙国王曼努埃尔一世（Manuel Ⅰ）详细介绍了他的 3 年亚洲之行。该手稿直到 1550 年才发表，当时其中一部分内容匿名发表在巴蒂斯塔·乔万尼·拉穆西奥（Giovanni Battista Ramusio）的《航海旅行记》(*Delle navigatione et viaggi*) 第一卷，这是一部欧洲人的长篇旅行叙事。皮莱资描述了他在旅途中遇到的中国人，称他们是"和我们一样的白人"[1]。

在 16 世纪，还有极少数亚洲人访问了欧洲。在欧洲人眼里，他们也是"白人"。1582 年，四名年轻的日本贵族，带着两名仆役、一名翻译，离开长崎，游览了里斯本、罗马和马德里，并于 1590 年 7 月返回日本。这个所谓的天承（Tenshō）使团谒见了两位教皇——教皇格里高利 13 世（Gregory XIII）和继任者教皇西克斯图斯五世（Sixtus V），还觐见了西班牙国王菲利普二世（Philip Ⅱ）。他们的访问得到了全欧洲的广泛报道。在 1584 年 11 月对马德里的访问中，他们也被描述为"白人"，还有人带着某种高人一等的口吻，评价他们"非常聪明"。[2]

某些欧洲人明白，亚洲人的肤色实际上色调不同。1579年，一本葡萄牙语旅行散记被翻译成英文，称中国广州周边居民的肤色是"黄褐色"的，貌似"摩洛哥人"，但"这片土地上所有人的肤色就像西班牙人、意大利人和法兰德斯人，是白人和红人，并且身体不错"。³ 西班牙人奥古斯丁·胡安·冈萨雷斯·德·门多萨（Augustinian Juan González de Mendoza）写道，有些中国人的皮肤是"棕色"的，还有一些人，例如"鞑靼人"，看起来"非常黄，不那么白"；但他也坚持认为，绝大多数中国人"都是白人"。⁴

门多萨的描述是为数不多的将所有亚洲人都描述为黄种人的早期记录之一（也许是第一本印刷书）。但在16世纪的欧洲人眼里，大多数情况下，中国人和日本人一样都是"白人"，马可·波罗（Marco Polo）在两百多年前的描述亦然。不仅如此，17世纪的旅行者也如此记述——耶稣会士利玛窦（Matteo Ricci）在中国生活了25年多，坚称中国人"总体而言，是白人"。⁵

迈克尔·基沃克（Michael Keevak）和沃尔特·德梅尔（Walter Demel）等也坚称如此。⁶ 1785年，乔治·华盛顿收到一位密友来信，信中提及一群中国水手，评论说他们肤色各异。密友告诉这位未来的美国总统，那些来自北方的人比南方人肤色浅，但"他们的肤色都跟欧洲人不一样"。华盛顿有些吃惊地回

信道:"在收到你的来信前,我曾经以为中国人……是白人。"[7]

当时,几乎从未有人真正接触过东亚人,而大多数受过教育的西方人也都这样"以为"。从13世纪末到18世纪末的大约5个世纪里,西方人几乎都和华盛顿一样,相信亚洲人"是白人"。即便到了1860年,一位法国外交官仍然写道,日本人"和我们一样白"[8]。

当然,东亚人从来就不是白种人,至少不是"欧洲肤色"的那种白。但很快,中国人变成了黄种人——当然,中国人也不是黄色的。到了第十一版《大英百科全书》(Encyclopaedia Britannica)出版之时(1910年至1911年),人们发现中国人口众多,肤色众多,但百科全书仍然坚持认为"黄色最为主要"。

事实上,黄色确实是主要的,并不在于人口多少,而在于被描述的方式。在西方人的想象中,中国人和其他东亚人慢慢地、确确实实地变成了黄种人,以至于英语世界最权威的大百科全书也将这一用词微妙的主张当作了貌似中立的事实。但事实并非如此。也许有人可能会说,这是一种黄疸病式的偏见,即本来没有黄色,有偏见的人却看见了黄色。

然而,"白人"眼目所及之处,逐渐处处见黄——并处处见威胁。人们普遍认为,1895年,德国皇帝威廉二世(Wilhelm II)创造了短语"黄祸"("die Gelbe Gefahr"),但这个词肯定之前就有人用过。威廉皇帝将该词广而告之,坚持要"白种人"做好准

备,抵御"黄种人的侵略"。受威廉之委托,一幅名为《黄祸》(The Yellow Peril)的大型油画应运而生,描述了大天使米迦勒引领白人女战士,在十字架的圣光下,团结起来保卫欧洲免受东方风暴的侵袭。威廉印制了多份画作,分送给其他欧洲国家元首以及美国总统威廉·麦金莱(William Mckinley),而这幅作品的版画很快就在流行杂志中流传开来。[9]

19世纪下半叶,大批中国人抵达美国,已引发了震惊西方的大移民恐慌,而日本军队先在1895年击败中国,又在1905年击败俄国,进一步汇聚并加剧了西方人所感知到的威胁。"记住我的图画,"1907年,威廉写信给俄国沙皇,"它即将成真。"[10]具有讽刺意味的是,不到7年,毁灭世界的大战就打响了,但这并非人为想象的启示录般的文明冲突,而是分裂欧洲的内战,是一场主要在德国、奥匈帝国与俄国、法国和英国之间爆发的战争。

但是,沿着文化断层线联想到全球冲突并不难,威廉皇帝认为这无可避免。1904年,杰克·伦敦(Jack London)为威廉·伦道夫·赫斯特(William Randolph Hearst)的《旧金山观察家报》(San Francisco Examiner)写了一篇臭名昭著的文章,将亚洲人同质化和妖魔化为"对西方世界的威胁,得名'黄祸',恰如其分"。[11]"黄祸"一词彼时成为了仇外心理和种族主义的陈词滥调,继续得以各式各样的发展和构想。亚洲人被描绘成身体泛

黄、面目不清的"一群人";或者被赫然个性化成"难以理解"的假想恶棍傅满洲(正如他的创造者所说,"他是黄祸的化身");或者被风格化为险恶的喻体,正如埃里希·席林(Erich Schilling)那幅触目惊心的卡通画中,一只笑嘻嘻的斜眼黄章鱼,正展开手臂,裹住整个地球(图15)。[12]

这么讲有些简单化了(但也未简化太多),亚洲人之所以在西方人眼里是白种人,主要是因为他们似乎是皈依基督教的候选人,就像16世纪耶稣会对中国和日本的访问一样;但当亚洲人对西方的道德价值观和经济利益构成威胁时,他们就变黄了。想象中的道德品质在某种程度上融入了对亚洲人肤色的想象。他们变黄了,但不是我们所熟悉的高度饱和的、开朗的黄色(想想"快乐的面孔"),而是一种灰黄色和看似病态的黄色,不是因为黑色素而变暗,而是因为忧虑而肤色暗沉——这投射出了西方社会的焦虑和偏见。黄色是腐败和怯懦的颜色,代表着两面性、堕落和疾病。无论如何,他们的黄色就是这样。这种颜色孕育自偏见,而非色素沉淀。[13]

然而,一旦亚洲人"变黄",颜色也就变得自然了。颜色变成了貌似客观的事实,而非令人反感的断言。有时候,我们可以首先避免产生对颜色的偏见。黄色依然是黄色,但很快,这种黄色的倾向就不同了,色调也变化了。

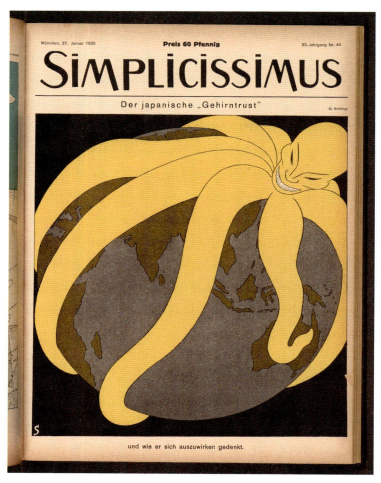

图 15　埃里希·席林,《日本的"智囊团"》
(*The Japanese "Brain Trust"*), Simplicissimus 39, no. 44 (1935)

欧美先锋派在亚洲文化中找到了优雅、精致和微妙的意蕴，令西方人不仅钦佩，而且加以模仿——因为西方文化缺乏这一点。在日本和中国成为主导大众想象的"黄祸"的那一刻，日本的花园、茶道、书法、俳句和木版画等平衡和简约的创造已在影响西方的艺术想象。事实上，现代主义艺术的历史足可写成东西方文化关系的历史，或至少是西方对东方模式和主题的挪用：梵高对日本版画的迷恋，埃兹拉·庞德（Ezra Pound）对中国诗歌的兴趣，路易斯·康福特·蒂凡尼（Louis Comfort Tiffany）对于日本和中国装饰风格的痴迷，弗兰克·劳埃德·赖特（Frank Lloyd Wright）对东方建筑设计特色和哲学的运用。不仅是个人行为，而且是整个运动——艺术和手工艺运动、新艺术风格、装饰艺术——都热情洋溢地自认为"东方主义者"，相比之下，其他现代主义运动对其渊源往往缺乏明确的承认。

但即使从积极角度看，亚洲人仍然是黄色的。1888年，帕西瓦尔·洛威尔［Percival Lowell，诗人艾米·洛威尔（Amy Lowell）的兄弟］撰写了一本影响范围广但意义含混的书，题为《远东之魂》（*The Soul of the Far East*）。这本书在"人类的黄色分支"中发现了一种无所不在的理念，即"创造生活之美"。[14]他认为，这种文化崇尚"艺术至高无上"，每一个对象、每一种活动都反映出一种"无名的恩典"（尽管他承认"日本的食物看起

来比吃起来更美"——这个观点如果广泛传播开来，可能早就拯救蓝鳍金枪鱼于灭绝危险了）。洛威尔的书籍封面由才华横溢的艺术家和设计师莎拉·莱曼·惠特曼（Sarah Lyman Whitman）操刀，她将这一中心概念用视觉形象精彩地展现了出来：简洁干净，以精致的抽象形状再现了无名的优雅，而手写体的字母全都是黄色的。

显而易见，亚洲人不可避免地变成了黄色。类似的故事亦可见于，北美土著居民如何变红？非洲人如何变黑？高加索人如何被认为（或自认为）是白种人？[15]种族的颜色编码现在看来或多或少是自然而然的——至少在我们看见颜色本身之前。人们肤色各异，但没有人是某个种族所假定的标识色。我们都是有色人种，我们只是并非人们所称呼我们的那种颜色。

当然，"有色人种"已成为一个贬义词。但奇怪的是，"有色的人"却不含贬义。也许，仅以"全国有色人种促进会"（National Association for the Advancement of Colored People）的名义来讲，这个词并不是负面的，但该组织的名字很快就只用首字母缩写形式出现了：NAACP。

色彩政治风云诡谲，何其毒也。"有色人种"几乎总被白种人用来描述其他种族群体（尽管在南非及其邻国，这个短语专指具有混合民族背景的人）。无论它如何使用，标记的总是排除和

分隔。而另一方面,"有色的人"是非白种人选择描述自己的术语,标记着接纳和巩固。它将有色的人聚集在一起,旨在唤起人们对共同政治利益的关注,构建一致目标。想想 1963 年马丁·路德·金(Martin Luther King)在林肯纪念堂发表的演讲《我有一个梦想》(I have a Dream)吧。这篇演讲就提到了"有色的公民"。色彩政治不仅复杂,而且句法也不简单。

但无论如何,"有色人种"或"有色的人"都不包括"白人"。白人不算彩色,但白人肯定不是无色。另一方面,白人都不是白色的。1962 年,绘儿乐(Crayola)公司的经营者突然意识到,自 1949 年以来,他们一直无意中称为"肉色"的蜡笔(早在 1903 年绘儿乐的第一盒蜡笔外包装就有"肉色"的名称)只是近似白人肤色。于是,他们将这个颜色名改称为"蜜桃色"(Peach)(图 16)。

颜色被证明是一种非常不精确的种族身份指标,也许它是对建立我们种族分类的生物标记的最简洁说明,它仍最为常用。

如同世间万物,这一点也逃不开历史。欧洲种族理论诞生于 18 世纪(在 18 世纪中叶之前,"种族"虽然是常用词,但用法几乎等同于"谱系"),但对人类差异的观测可能在人类彼此观察的时候就开始了。对这些差异进行分类,必然要经历很长时间,但在公元前 400 年,希腊医学提出,人体由四种基本"体

图 16　绘儿乐蜡笔：肉色和蜜桃色

液"组合而成,即血液、粘液、黄胆汁和黑胆汁。这些体液都牵涉到特定的颜色,即红色、白色(或蓝色)、黄色和黑色。

新兴的民族学发展出了基于颜色划分人之群体的分类法,实质上这不是什么大飞跃,但它很快引发了不同"种族"的想法。1735 年,最伟大的系统分类学家卡尔·林奈(Carl Linnaeus)将人类细分为四种,即欧洲白种人、美洲红种人、亚洲棕种人和非洲黑种人。[16]人们成了有色的人,气质特征各有不同。1758 年,林奈《自然系统》(*Systema Naturae*)第十版在斯德哥尔摩出版,书中将亚洲棕种人(Asiaticus fuscus)改称为亚洲黄种人(Asiaticus luridus)。对于欧洲人来说,亚洲人现在正式成为黄种人,而英语单词"lurid"包含的所有耸人听闻的内涵都附加到了他们身上。

在接下来的两个世纪里,社会学家和人类学家继续争论探讨色彩和种族问题。人类有多少个种族?他们的肤色如何?色彩是否是种族差异的绝对可靠指标?科学家和哲学家们争执不休〔伊曼纽尔·康德(Immanuel kant)同意,戈特弗里·德莱布尼兹(Gottfried Leibniz)则反对〕。无论如何,种族差异变成了颜色编码,有时是温和善意的,但大多数时间裹挟着恶意。

在扑朔迷离、往往陈腐不堪的色素沉淀政治学中,色彩几乎变成了社会现实,而非视觉问题。但也许视觉事实在种族问题方面,比我们通常所知的更有兴味。也许我们应该认真思考,是否

可以将色彩就当作色彩？当代美国画家拜伦·金亦有此倡议。金既对种族感兴趣，又对颜色着迷。或许对色彩的兴趣是率先发生的，但在 1991 年，金开始了一项名为《提喻》的非凡计划。它是一个大的矩形彩色瓷砖网格（金称之为"板块"），每块都是 10 英寸×9 英寸（见图 14）。它历经各种迭代，组合面板的数量也不尽相同。《提喻》的首次重要展出是在 1993 年的惠特尼双年展上，共展出 275 块板块；2008 年，它在现代艺术博物馆的特展《彩色图表：重塑色彩，1590 年至今》（Color Chart: inventing Color, 1950 to Today）中大出风头；2009 年，该画作已经发展到 429 块板块，由位于华盛顿的美国国家美术馆购买收藏。

在许多方面，《提喻》代表了一种耳熟能详的当代艺术形式。它看起来就像是一幅抽象的彩色绘画，其概念和设计类似于埃尔斯沃斯·凯利（Ellsworth Kelly）于 1978 年创作的《大型墙面彩色面板》（Color Panels for a Large Wall）或格哈德·里希特（Gerhard Richter）从 1974 年开始创作的《256 种颜色》（256 Farben）。这些作品通过将形状收缩为平坦的色块，插入规整的网格中，将颜色从背景中解放出来（正如梵高所预测的那样，颜色只是颜色本身）。颜色就是主题，颜色显示颜色就是物体本身，不再表现任何事物，也没有意义。乍一看，《提喻》似乎只是与凯利和里希特的作品略有不同，只是金的颜色选择更加柔和。

但如果这样理解这幅画，就完全错了。颜色是主题，也是绘画对象，但是金尤其关注作品的表现性和意义。"纯色是不合时宜的。"他说。抽象色是属于 20 世纪的，至少在艺术史上如此。金的每块板块的颜色都是独特的，不仅每块板块的色调有着微妙的差异，而且在创作过程中也是如此。金调出颜色，来匹配每个愿意为他驻足者的肤色，先从朋友和家人开始，然后在街边拦下路人。这些板块按照参与者姓名的字母顺序排列，而参与者的全名也附在墙面的附带目录中。

《提喻》描绘的是颜色。但与其他网格颜色画家的作品不同，这里的颜色是肤色。正如法国概念艺术家丹尼尔·布伦（Daniel Buren）所声称的，大部分现代艺术都可以被理解为一种信仰，即"颜色是纯粹的思想"[18]。但金并不这样想。"您为什么要画抽象画？"他曾想象自己被问到，"这里的'您'指的是亚裔美国艺术家、色彩艺术家、有话要说的艺术家。"[19]

但是，从莱昂纳多·达·芬奇（Leonardo da Vinci）到约瑟夫·阿尔伯斯，画家和色彩理论家都明白，颜色取决于背景；而对他们来说，背景就是其他颜色。这构成了我们熟知的多种颜色幻觉的基础，其中的单个颜色似乎会根据其周围的其他颜色而改变。但对金而言，背景不仅包括了决定我们所看到的颜色的其他颜色，还包括了决定这些颜色的生命以及他们的多维的历史。阿

尔伯斯有句名言,"色彩的欺骗永不止息"。对金来说,欺骗不仅仅是光学效应。[20]

在现代社会,颜色承载着非凡的意义;它不可能独立于个人体验和文化意义而存在。《提喻》对此深以为然。金的面板几乎可以被认为是 10 英寸×8 英寸的人物肖像画,虽然画的不是人脸,而是一小块独特的皮肤。这幅画的标题指的是一种修辞手法,通过这种修辞,部分可以代替整体——就像我们通常说的"学习 abc",因为我们不仅学了 abc,还得学完整个字母表。(可能与金没什么关系,修辞手法就曾经被称为"颜色"。)[21] 在《提喻》中,肤色代表个人,个人代表共同体,肤色代表种族。金曾经表示:"对我来说,最珍贵的部分是由所有人的名字所组成的标识。"[22] 这些生命意义重大。从诸多方面来讲,名字承载了金所描绘的颜色。

对于这幅画而言,最重要的不仅是没有完全相同的两块板块(对刻板的颜色模式的反击),而且颜色范围也很窄。没有绿色、橙色、蓝色或紫色。但也没有黄色、红色、黑色或白色。只有精心细致、几乎难以名状的棕色色调,大都泛着粉红色、黄色或橙色:从米色、黝黑色,到加奶或不加奶的咖啡色,还有一些黑巧克力色。这就是我们的色调差异。我们可能都是有色的人,但实际上,我们也没那么多姿多彩。

E. M·福斯特（E. M. Forster）的小说《印度之行》（*A Passage to India*）设定在英属印度时期的印度，书中曾描述过一个尴尬时刻。这本书涉猎广泛，但几乎所有内容都受到颜色和种族的影响。西里尔·菲尔丁（Cyril Fielding）是当地一所大学的英国校长，也是白人俱乐部的成员。福斯特的作品中如是说："俱乐部里对他伤害最大的一句话，就是一句愚蠢的悄悄话——大意是，所谓的白种人，其实是偏灰色。他说这句话只是为了逞一时口舌之快，并没有意识到'白人'与颜色没有多少关系，正如'天佑我王'也与天神没什么关系，他也没有意识到这句话的言外之意极其不妥。"[23]

另一位曾与拜伦·金合作并联展过的当代艺术家格伦·利根（Glenn Ligon）创作了一系列文字绘画，来观察观众的观察，同时反过来要求观众观察，甚至有点强迫的意味。在利根的大部分作品中，文本变成了图像，因为手绘的白色背景上，反复用黑色油画棒印刷特定短语。当字母沿着图片空间向下移动，字母变得浓密和模糊，阅读越发困难，最终完全无法识别。[24]在一幅题名为《无题（当我被抛向纯白背景时，我觉得最有颜色）》[*Untitled (I Feel Most Colored When I Am Thrown Against a Sharp White Background)*]的作品中，佐拉·尼尔·赫斯特（Zora Neale Hurston）于1928年创作的散文《有色的我感觉如何？》（*How It*

Feels to Be Colored Me）中的一句话被印刷在一块彩绘木板（实际上是一扇门）上，但木板的内容从上往下至 1/3 处就因为字迹模糊而无法辨认了（图17）。

文本以增殖开始，以抹杀终结，消除了写作和擦除、创造和否定之间的区别。油画棒留下的黑色污渍最终压倒了钢印字和它们周围"尖锐的白色背景"。我们先是被邀请阅读，但随后这幅画却不许我们往下读了。我们只能眼睁睁地看着。

看这个动作令人不安。我们所看到的，不是别人告诉我们的。利根作品中的单词被逐渐从意义系统（即语言）中移除，随后被重新物化为线条和颜色。它是木板台子的油画颜料。赫斯顿的话语让位于利根的想象力塑造。她的语言结构，在他的视觉结构中被重塑了。

这种政治姿态难以捉摸，又或许是故意回避。但这就是政治。我们先是受邀将这句话理解为利根自己的话，文本中非限定的"我"——"当我被抛向纯白背景时，我觉得最有颜色"——似乎写的是利根本人。利根是非洲裔美国人。此处引用并未指出来源，也未标记为引言。即使我们认为它是赫斯顿的话，它似乎也得到了利根的认同，至少是赞同。但视觉重复会产生难以辨认的效果（正如语言重复会产生不可理解性；试试一遍又一遍地重复同一个词，看看会发生什么）。当字母消失在另一种形式的黑

色艺术中，油画就胜过了语言。

利根显然对赫斯顿的话很感兴趣，我们几乎可以肯定，其原因在于赫斯顿承认种族身份不是必要的，而是在差异体系中发展出来的。有色人之所以有色，只是相对白色的规范性而言，而白色在某种程度上也可以免于有色的负担。白色标志着特权，即使在画家准备描绘空间的惯常活动中也是如此。但也许利根感兴趣的是赫斯顿关于"觉得最有颜色"这句话的含混之处。这种感觉是好还是不好？这种感觉让人更加充实，还是让人惊觉已身处危局？这是一回事儿吗？"纯白的背景"到底是一块明显不同的箔片，凸显了赫斯顿自己的黑人身份，还是赫斯顿所针对的伤害她的对象？

不论如何，利根都让背景消失了。在背景消失之后，他到底是感觉更"有颜色"，还是没那么"有颜色"呢？还可能存在其他更重要的差异系统吗？或者，可能身份不需要任何差异系统就可以形成？又或者，不要身份，会好一些吗？光看一幅画，这些都是难以解答的问题。

有个问题倒是更容易解答：利根是否反对"有色的"一词？

可能不会。毕竟，利根是一位画家。很显然，利根和朋友拜伦·金一样，对材料和颜色的隐喻方法都非常复杂。每个艺术家都可以被称为"美国的抽象色彩画家"。但利根是一位绘画非常

图 17 格伦·利根,《无题(当我被抛向纯白背景时,我觉得最有颜色)》,1990 年。油画棒、石膏和石墨的木版画,80 英寸×30 英寸(203.2 厘米×76.2 厘米)。私人收藏

抽象的有色美国人,还是一位画抽象彩色画的美国画家?两者皆是。利根的另一幅文字画没有涂抹,但在画作里(画作上?)添加了一组有种族色彩的颜色词——"黑色""棕色""黄色""红色""白色"——这些黑色字体在从中间剖开的白色表面反复油印,就像一本对开本的书。这些单词有些是完整的,有些为了凑成一行而断开,有些合适,有些不合适。

利根的作品可与贾斯培·琼斯(Jasper Johns)著名的画作《虚幻的开始》(*False Start*, 1959)相提并论,但琼斯对色彩的大量使用与利根简朴的黑白两色画风迥异。两幅作品都使用了蜡纸来印制颜色名,但在《虚幻的开始》中,这些颜色名似乎是随意放置(有时被覆盖)在形状不规则的亮色色块中,只有两处颜色名和色块是对应的,而字母的颜色与拼出的单词颜色没有一处对应。琼斯的绘画似乎是源于色彩本身的能量释放,这种能量在画布上四处迸发,而颜色名则随意且无关紧要。在利根的作品中,颜色名称很重要,但它们之所以重要,只是因为与琼斯的绘画相比,颜色的使用不那么任意,也没有太精确。利根的单词是构成颜色词的黑色字母,或者至少是在行距允许的情况下的构词尝试。有时单词会断开,因为单词中的一个或多个字母必须移动到下一行。

关键在于,肤色不是视觉现实,而是一种文化结构,它创造

并附着了我们看不清楚的颜色含义。毋庸置疑，我们都是有色的人，但我们的颜色以及我们对颜色的感受（或我们所感受到的别人对颜色的感受）与视觉信息几乎没有关系。利根的画作迫使我们不像金的《提喻》那样深入观察肤色。而且，和金的那幅画一样，视觉效果使种族颜色代码变得突兀，即使对于颜色是否可以脱离语境或颜色是否可以公正无私，两位画家仍有争议。金描绘可见的颜色；利根描绘了阻挡我们看到颜色的话语封套。

我们都不是色盲，至少这句话经常被人用来表明我们可以不受种族偏见的影响。有些人有视觉缺陷，但没有人是真正的色盲。金和利根都不希望我们是色盲。他们教授我们如何看待颜色，如何认识颜色的含义；教授我们认识颜色有多重要，又有多渺小。即使没有颜色，我们经常也能看出颜色。金和利根向我们展示了存在的现实，尽管这可能不是我们（愿意）看到的。

颜色很重要，尽管我们偶尔会作出空洞的拒绝姿态（"我不在乎她是绿色还是紫色"），但我们都知道颜色的重要性。1999年，绘儿乐改变了另一种颜色名，跟潦草命名的肉色一样，"印第安红"（Indian Red）同样出现在蜡笔制造商1903年发售的第一盒蜡笔中，现在更名为"栗色"（Chestnut）。公司担心人们会将颜色名与美洲"印第安人"的肤色联系起来，而非想到颜料的产地来源。不过，也许绘儿乐不必担心。如果印第安红指的是肤

色，那么它肯定也已经更名为"美洲原住民红"（Native American Red）了。但话说回来，华盛顿红皮队（Washington Redskins）不是还存在着吗？

无论如何，绘儿乐已经进化了。现在，你可以购买一种"多元文化"的彩色蜡笔，就像公司广告所说，"满足当今文化多元化课堂的艺术需求"：六种颜色——红木色、杏黄色、黄褐色、深褐色、蜜桃色、乌贼黑——再加上"用来调色"的黑色和白色。广告里还说，这些蜡笔是"无毒的"。至少我们希望如此。

注　释

1. Giovanni Battista Ramusio, *Delle navigationi et viaggi*, vol. 1 (Venice, 1550), 337v（"bianchi, si como siamo noi"）.

2. 这个措词来自 1997 年出版的时事通讯的译本，参见 *Calendar of State Papers Foreign*, *Elizabeth*, vol. 19 (London：His Majesty's Stationary Office, 1916), 137。

3. Bernardino de Escalante, *A discourse of the nauigation which the Portugales doe make to the realmes and prouinces of the east partes of the worlde…*, trans. John Frampton (London, 1579), 21.

4. Juan González de Mendoza, *The historie of the great and mightie kingdome of China…*, trans. Robert Parke (London, 1588), 2–3. 冈萨雷斯·德·门多萨没有去过中国，他的描述是基于米格尔·德·卢阿尔卡

(Miguel de Luarca) 的日志。

5. 马可·波罗把中国人和日本人都描述成"白人",参见 Ramusio's translation and edition of Marco Polo's travels, included in Delle navigationi et viaggi, vol. 2 (1559), 16v, 50v; 参见 Matteo Ricci, *De Christiana expeditione apud Sinas suscepta ab Societate Jesu* [*Of the Christian mission to China by the Society of Jesuits*], expanded and trans. Fr. Nicolas Trigault (Augsburg, 1615), 65 ("Sinica gens fere albi coloris est")。

6. 参见 Michael Keevak 的一本重要著作 *Becoming Yellow: A Short History of Racial Thinking* (Princeton, NJ: Princeton University Press, 2011),这本书令我们深深受益;还有 Walter Demel,"Wie die Chinese gelb wurden", *Historische Zeitschrift* 255 (1992): 625-66,以及意大利语的扩展版, *Come i chinese divennero gialli: Alli origini delle teorie razziali* (Milan: Vita e Pensiero, 1997)。又见 D. E. Mungello, "How the Chinese Changed from White to Yellow", in *The Great Encounter of China and the West*, 1500-1800, 4th ed. (Lanham, MD: Rowan and Littlefield, 2012), 141-43。

7. George Washington, "Letter to Tench Tilghman", in *The Writings of George Washington from the Original Manuscript Sources*, ed. John C, Fitzpatrick, vol. 28 (Washington, DC: US Government Printing Office, 1940), 238-39.

8. Marquis de Moges, *Souvenirs d'une ambassade et Chine et au Japon*, 1857 *et* 1858 (Paris: Hachette, 1860), 310 ("aussi blancs que nous")。

9. 有关这幅画的复制品及其寓意,参见 *the London Review of Reviews* (December 1895): 474-75。"黄祸",参见 Keevak, *Becoming Yellow*, chap.

5, esp. 124-28。基瓦复制了 1898 年出现在《哈珀周刊》 (*Harper's Weekly*) 上的版画。又见 Stanford M. Lyman, "The 'Yellow Peril' Mystique", *International Journal of Politics, Culture, and Society* 13 (2006): 683-747; Richard Austin Thompson, *The Yellow Peril*, 1890-1924 (New York: Arno, 1978); 和 John Kuo Wei Tchen and Dylan Yates, eds., *Yellow Peril! An Archive of Anti-Asian Fear* (London: Verso, 2014)。

10. Quoted in Keevak, *Becoming Yellow*, 128.

11. Jack London, "*Revolution*", *and Other Essays* (New York: Macmillan, 1910), 282.

12. Sax Rohmer, *The Insidious Dr. Fu-Manchu* (New York: McBride, Nast, 1913), 23. see also Christopher Frayling, *The Yellow Peril: Dr. Fu-Manchu and the Rise of Chinaphobia* (London: Thomas and Hudson, 2014).

13. See, e. g., Zhaoming Qian, *Orientalism and Modernism: The Legacy of China in Pound and Williams* (Durham, NC: Duke University Press, 1995), and R. John Williams's chapter "The Teahouse of the American Book", in *The Buddha in the Machine: Art, Technology, and the Meeting of East and West* (New Haven: Yale University Press, 2014), 13-44.

14. Percival Lowell, *The Soul of the Far East* (Boston: Houghton, Mifflin, 1888), 37, 113.

15. See, e. g., Nancy Shoemaker, *A Strange Likeness: Becoming Red and White in Eighteenth-Century North America* (New York: Oxford University Press, 2004); Nell Irvin Painter, *The History of White People* (New York: W. W. Norton, 2010); and Frank M. Snowden Jr., *Before Color Prejudice: The Ancient View of Blacks* (Cambridge, MA: Harvard University Press, 1983).

16. Carl Linnaeus, *Systema Naturae* (Leiden, 1735).

17. Byron Kim, "Ad and Me", *Flash Art* (*International Edition*), no. 172 (1993): 122.

18. Daniel Buren, "Interview with Jérôme Sans", in *Colour: Documents of Contemporary Art*, ed. David Batchelor (Cambridge, MA: MIT Press, and London: Whitechapel, 2008), 222.

19. Byron Kim quoted in Ann Tempkin, ed., *Color Chart: Reinventing Color, 1950 to Today* (New York: Museum of Modern Art, 2008), 188.

20. Josef Albers, *The Interaction of Color* (New Haven: Yale University Press, 1963), 1.

21. See Jacqueline Lichtenstein, *The Eloquence of Color: Rhetoric and Painting in the French Classical Age*, trans. Emily McVarish (Berkeley: University of California Press, 1993). Kim, it might be noted, was an English major as an undergraduate at Yale.

22. Byron Kim, *Threshold: Byron Kim, 1990–2004*, ed. Eugenie Tsai (Berkeley: University of California Press, Berkeley Art Museum, and Pacific Film Archive), 55.

23. E. M. Forster, *A Passage to India* (London: Edward Arnold, 1924), 65.

24. 对利根作品的精彩记述，参见 Darby English, *How to See a Work of Art in Total Darkness* (Cambridge, MA: MIT Press, 2007), 201-54。

第四章

绿色大杂烩

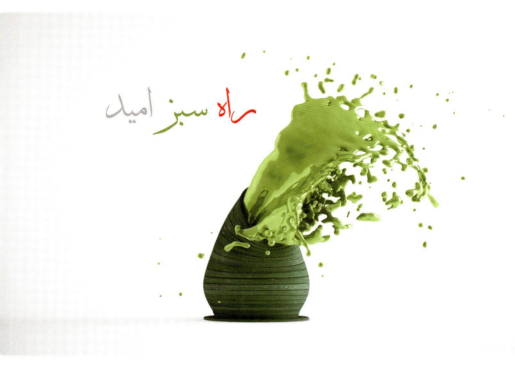

图 18　希望的绿色之路（*The Green Path of Hope*）

作为颜料来讲，绿色并非原色。绿色可由蓝、黄颜料混合而成，因此算不上是原色。但还有其他定义主要颜色的方式，不同定义反映出颜色的不同混合方式。彩色电视通过混合红光、绿光和蓝光产生一系列的可见颜色，所以从这个意义上讲，绿色是主色。彩色打印机的工作方式也不一样，打印机混合了四种"原色"来构建色谱，即青色、品红、黄色和黑色；从这个意义上讲，绿色就不是一种主色。

但从政治角度来看，绿色毫无疑问是主色。如今，绿色几乎出现在世界各地的初选和大选中。大自然的颜色曾有春天的鲜绿色和腐烂发霉的绿色之分，有明亮的祖母绿和昏暗的橄榄绿之分，有法国人所说的 vert gai 和 vert perdu 之分，但是现在，绿色成了大自然的守护者：Die Grünen（奥地利），Groen（比利时），Groen Links（荷兰），Federazione dei Verdi（意大利），Europe Écologie Les Verts（法国），Miljøpartiet De Grønne（挪威），Strana Zelených（捷克共和国），Vihreä Liitto（芬兰），Midori no Tō（日本），Sarekat Hijau（印度尼西亚），Les Verts

（塞内加尔），Ĥizb-al-Khodor（埃及），或绿党（每个英语国家几乎都有绿党）。黑种人、红种人、黄种人和白种人（当然不是黑色、红色、黄色或白色的）都变成了绿色。他们是彩虹战士，一如绿色和平组织的船名，致力于保护环境。

绿色位于光谱中间，一侧是红、橙、黄，一侧是蓝、靛、紫。作为一个政党，绿色通常远离政治中心。大约有 20% 的人选择绿色作为他们最喜欢的颜色；但在选举中，绿党通常表现堪忧。

但在 2016 年，奥地利绿党的前党魁亚历山大·范德贝伦（Alexander von der Bellen）当选总统。不过在大多数情况下，绿党在制定政策方面比政治多数派更有影响力。政府投资、监管和建设都变得绿色环保。现在有绿色工程、绿色建筑、绿色投资计划来保护环境，确保空气和水的清洁、食品供应的安全和可持续性，鼓励可再生能源的开发，消除有毒废物，以及回收材料以节约有限的自然资源。火星人曾经是绿色的〔至少自"人猿泰山"（Tarzan）之父埃德加·赖斯·巴勒斯（Edgar Rice Burroughs）开始就是如此：1912 年，巴勒斯的科幻小说处女作首次描述了"火星上的绿人"〕。[1] 如今，地球人却变成了绿色，因为地球人想要拯救自己的星球。

绿色已成为环保运动的代表颜色，这不足为奇。用绿色代表

环保似乎理所应当，尽管绿藻池塘散发出令人担忧的信号，指向环保运动正力图缓解的问题。英语单词 green 和德语单词 Grün 均源于原始印欧语词根，意即"成长"；法语 vert 和西班牙语 verde 则来自拉丁语词根，意即"发芽"或"蓬勃发展"。颜色词与自然生长的词源联系几乎在每种语言中都是相似的。

虽然总体来讲，环保主义看似并无争议，但在一些紧急事务上仍饱受批评。气候怀疑论者认为，环保主义者只是披着绿色的外衣，但内在却是激进的红色。例如，英国政治作家詹姆斯·德林波尔（James Delingpole）称其为"西瓜"运动，因为环境仅仅是他们攻击全球资本主义的代理议题。[2] 社会主义者和环保主义者发现，红色和绿色可以互补，政治也是一样的。其中最明显的，要数 1998 年 9 月至 2005 年 9 月在德国组阁的左倾社会民主党和少数派绿党联盟。

但值得注意的是，绿色作为政治化环保主义的形象很可能是另外一番模样。我们对未来的"绿色希望"，或可恰如其分地表述为"蓝色希望"。地球三分之二的部分被水覆盖，水维持生命的能力与依赖它的植物同样具有重要的生态学意义。天空（通常）看起来是蓝色的，它是太阳能供给植物的媒介（植物是绿色的，因为叶绿素从光谱的蓝色和红色部分吸收了大部分电磁能量）。但是，让我们换个视角。从太空俯视地球，地球就像是

一块蓝色的大理石，夹杂着一些其他颜色的纹理（图 19）。伟大的科幻作家亚瑟·C. 克拉克（Authur C. Clarke）就曾惊叹："怎么能称这个星球为'地'球？它显然是'海'球啊！"[3]

即使蓝色是地球的主色，生态系统依然提供了一整块有机色彩的调色板，而我们从中选择了植物的颜色——绿色——来代表一切，承载我们拯救地球的希望。绿色是可持续发展的颜色。但蓝色也曾有这个机会。

现在，绿色已成为代表生态问题的颜色，但绿色也不可避免地承载了环保以外的意识形态。华莱士·史蒂文斯（Wallace Stevens）曾说，很多人是"以绿色发声"，但对谁发声，却不尽相同。[4]例如，在 2009 年伊朗大选中，绿色代表了许多伊朗人——有人说是大多数伊朗人，此处绿色代表的不是环保事业，而是民权事业。绿色是草根联盟的理想颜色，代表了与这个臭名昭著的压迫、腐朽的政府相反的各种政治利益和社会目标。[5]此即绿色运动（Nehzat-e Sabz），它巩固了多元民主价值观。绿色运动的支持者团结在候选人米尔·侯赛因·穆萨维（Seyyed Mir Hossein Mousavi）周围，他曾经是革命强硬派，现在转变成改革派。当时，他是现任总统、当时的候选人马哈茂德·艾哈迈迪-内贾德（Mahmoud Ahmadinejad）唯一真正的竞争对手。

2009 年 6 月 12 日大选之后，两位候选人都宣布胜选，但选

举委员会宣布艾哈迈迪-内贾德获胜,伊朗立法机构随即确认了这一选举结果。尽管如此,伊朗还是爆发了大规模示威,以抗议选举结果。改革派团体的联合壮大,展现出一个长期以来饱受国内外创伤的国家崭新而明确的愿望。败选后,绿色运动更名为"绿色希望之路"(Rah-e Sabz-e Omid)。它使用了一个生动而高度饱和的浅绿色椭圆形编织篮的图像作为标志,象征政治联盟代表和宣称的那种坚决自信(见图18)。

伊朗绿色运动的创立者们必定熟知,绿色的历史与先知穆罕默德(Muhammad)有关。据说,穆罕默德头戴绿巾,身披绿斗篷,按照传统说法,他去世时身上覆盖着绿色刺绣外套。10世纪到12世纪末,绿色成为统治整个北非的法蒂玛·哈里发(Fatimid Caliphate)的颜色,现在,绿色仍然是什叶派的标志。毫无疑问,绿色运动的名称和意象都是这段历史的一部分,米尔·侯赛因·穆萨维称之为"血统/传承"(lineage)。事实上,"赛义德"(Seyyed)的含义就在于此:它更像是一个直接承自先知的头衔,而非名字。绿色希望之路是一个宣言,表明伊朗的绿色运动既非异端,也不反常,而是在伊斯兰共和国内部寻求发声的合法的民主脉动。

绿色在整个伊斯兰世界随处可见,令人无法忽视。当然,除了沙漠,绿色几乎无处不在。绿色飘扬在旗帜上(例如沙特阿拉

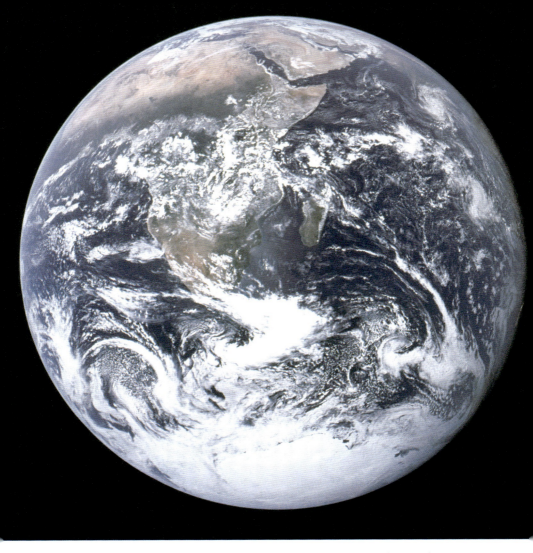

图 19 "蓝色大理石":宇航员在"阿波罗 17 号"上看到的地球

伯、伊朗和利比亚），也出现在清真寺里（如开罗美丽的穆罕默德·阿里大清真寺）。什叶派经常佩戴刻有《古兰经》经文的绿色手环，或是在手腕上绑一条在圣坛洗涤过的绿色丝带。它意味着来世：《古兰经》有云，天堂的居民将"穿上绿色的丝绸衣服"（76:21）。

但是，伊朗的绿色运动是被设计（"设计"一词的两方面含义皆有）出来的，展示了世间万物生长。穆萨维的一系列著作被称为《培育希望的种子》（*Nurturing the Seed of Hope*），这一运动充满活力的绿色代表着对改变和成长的希望和承诺：想要构建一个包容、民主的伊朗，预示该党的多元化和草根性。[6]无处不在的绿色意象既非核心团体的选择，也非公关公司的成熟建议。相反，它出自穆萨维的妻子、杰出的艺术家和学者扎赫拉·拉赫纳瓦德（Zahra Rahnavard），并得到了穆萨维的认可——穆萨维本人就是建筑师和成功的抽象画家。他们夫妻俩都知道颜色至关重要。

但令人遗憾的是，这枚希望的种子似乎缺乏生根成长的善意环境。"绿色希望之路"低估了保守派在其权威受到严重挑战时妄图使用的恐吓伎俩和恐怖手段。2011年至今，穆萨维夫妇一直被软禁于寓所之中，表明该运动成败参半。在伊朗，做个绿色派并不容易，而且很难相信这条路会天堑变通途。但种子仍然深埋这片土地之下。也许有朝一日，它们终会萌发。

政治被颜色编码，原因显而易见。颜色可以迅速识别，方便记忆，也容易展示，它可以适应任何背景，改编成任何形状。颜色成为政治形象的一大缺陷，正是其"活泼的多面性"，拜伦称之为"流动性"。[7]但颜色的一大优势也正在于此。对于所有关注生态的绿党来讲，使用绿色似乎无可避免，但绿色也可以通过一种不相干的关联逻辑，来表达和激发伊朗绿色运动的理想主义的对抗政治。对于泛希腊社会主义运动、南非非洲人国民大会以及流亡的车臣共和国政府而言，绿色能够代表团结，尽管他们团结的原则不同、基础不同或者可能毫无相同之处。

政治色彩是混杂多变的；或者更准确地说，颜色的功能就像一些可见的"自由基"，你可能会记得高中化学课本曾提及的：那些带有不成对电子的分子，可以很容易地附着在具有相似不成对电子的其他原子结构上。自由基附着起来毫无困难，但化学家告诉我们，附着物本质上是短暂而不稳定的。

在当今美国，人们也在使用不稳定的政治颜色，比如"红色州"指的是共和党占多数派的州，而"蓝色州"指的是民主党占多数派的州。这种色彩的用法随处可见；它似乎是美国政治历史中无法改变的事实，可能追溯到美国革命时期，至少是内战时期。但实际上，这种色彩政治2000年才出现，即在乔治·W. 布什（George W. Bush）和阿尔·戈尔（Al Gore）之间那场有争议

的总统大选中。在此之前,这个术语并不存在。政治竞选当然存在颜色编码,但两个主要政党都使用了代表美国的红白蓝三色来代表自己。[8]

随着20世纪60年代后期彩色电视的广泛普及,色彩编码的选举地图成为报道总统选举结果的一大特色;但这是为了区分,并无成规。红色和蓝色都未指向某一特定党派。在冷战时期的美国,将一方一直视为"红色"会被斥为偏见,因而并不可行,所以在不同的选举和电视报道中,红色和蓝色被任意分配给民主党人和共和党人。例如在1980年,NBC报道共和党人罗纳德·里根(Ronald Reagan)在50个州里的44个州击败了民主党人吉米·卡特(Jimmy Carter),电视评论员就指着一幅彩色编码的演播室地图,展示了共和党的大规模胜利,声称它看起来像是"一个郊区的游泳池"。在另一个电视台,记者报道了计票结果,评论了地图的"蓝色海洋",而共和党人兴高采烈地观看电视报道。在其他媒体中,这场压倒性胜利也可能会被叫作"里根湖"(Lake Reagan)。[9]

但在2000年大选之后,无论共和党的胜局大小,都不再使用蓝色图形了。

选举结束后,一连36天,每天晚上,全美国都在焦急地收看电视报道,关注重新计票和法庭异议。最终,佛罗里达州成为"红色州",布什成为美国第43任总统。共和党人的红色政治形

第四章

象以及民主党人的蓝色政治形象在国家想象中得以确认。曾经随意可变的颜色，似乎已成为美国政治话语自然而然、永恒不变的特征。这种变化如此决绝，以至于"美利坚合众国"的国名，对这个日益两极分化的国家来讲，也开始具有讽刺意味了。

在美国，偶然的政治颜色编码颠覆了红、蓝关系，而这种关系并不只限于美国。在大多数国家，蓝色都代表着较为保守的政党（如英国的保守党），而红色则代表较为自由的政党（如英国的工党）。红色与工人运动、社会主义和共产党存在历史认同。1790年以后，法国革命者开始佩戴柔软的红色帽子——"贝雷帽"（bonnet rouge），展现他们的热情和团结，但红色当时并未成为法国左翼的颜色。实际上，直到1791年7月，红色仍是当权者的颜色。举起红旗意味着实施戒严令，而要求路易十六国王退位的50名抗议者在随后的战斗中丧生。自那时起，激进分子开始用红色标记自己，将当权者的红色符号赋予了反对派，扭转了法国政治的术语和形象。他们宣称，自己是用"人民的戒严令，反对宫廷的叛乱"[10]。

红色是火热之色，很容易被视为蔑视之色。红色公然，大胆，坚决。1848年，法国的激进分子举起了红旗，而不是蓝白红三色旗（三色旗看起来似乎是令人愉快的妥协派）。1871年春，他们再次高举红旗，短暂地控制了巴黎，并将红旗插上了市

政厅。1871 年，卡尔·马克思（Karl Marx）写道："旧世界一看到象征劳动共和国的红旗在市政厅上空飘扬，便怒火中烧，捶胸顿足。"[11]到了 20 世纪，坚定自信的红旗更为鲜明地飘扬在革命后的俄国，也飘扬在毛泽东领导的中国，标志着胜利（在苏联国旗的左上角有一颗金色的红色星形以及金色的锤子和镰刀，在中华人民共和国国旗的左上角有四颗金色的小星星环绕着一颗大星）。但是红色并不仅限于旗帜。红色横幅、红军、红宝书——都强化了美国的红色恐惧，而整个 20 世纪，美国人都在担心共产主义的威胁。

虽然红色作为一种政治色彩，具有无可否认的力量，它常常也带有哀悼色彩。它代表烈士抛洒的热血，提醒我们牢记那些牺牲的生命。1889 年，在爱尔兰，红旗是爱尔兰共和国社会主义党的象征。1916 年，复活节起义失败，詹姆斯·康诺利（James Connolly）在被英国人处决之时写下了一首歌，成为英国工党的非正式党歌。按照传统，每次英国工党会议结束，都会唱起这首歌：

> 人民的旗帜是最深的红色；
> 它覆盖了牺牲的烈士，
> 在四肢僵硬、躯体冷去之前，
> 他们胸中的热血染红了每面旗帜。

将红色作为政治的颜色，几乎总有一部分是出于红色的纪念意义。但时代流转，这首歌对当今的英国工党是否合适？我们值得存疑。事实上，早在20世纪60年代后期，工党为了胜选，开始淡化其左派渊源，毫不留情地向中间移动，于是，一首对康诺利之歌的轻蔑戏仿应运而生：

人民的旗帜是粉色的；
它没有大多数人想象的那么红。
我们不能让人们知道
前辈社会主义者想的是什么。

如果"人民的旗帜"真是粉色的，那么保守派的色彩就会是蓝紫色的。但人民的旗帜是红色的，它的对立颜色就理应是深蓝色[对精明的政客来讲，两个最近命名的色调可能很具吸引力，即自由蓝（Liberty Blue）和决议蓝（Resolution Blue）]。尽管如此，无论任何色调，保守派使用的颜色几乎都与充满政治意味的红色相对存在。

红蓝对抗在各国各地不断上演，演示了法国大革命时期就已形成的社会和政治分歧的意识形态轮廓和主要色彩。法国激进分子曾经挪借红色为己用，而蓝色则不可避免地成为了贵族的颜色。他们放弃了法国政治光谱中三大传统颜色之一的白色，因为白色显然代表失败者（尽管有些人确实也曾用过白色）。挥舞白

旗从来不是集结军队的有效办法。但蓝色已经是法国君主势力的传统颜色。从查理曼大帝加冕到瓦卢瓦王朝和波旁国王的徽章，蓝色不仅是法国皇室精英卫队的制服颜色，也是君主制本身的颜色。

政治色彩的联想总是有历史渊源，但历史虽错综复杂，基本色却并不多，因此色彩和政治的联系必然是不可预测的、任意的、自相矛盾的、不稳定的。的确，红色可能代表人民、激进左派、流血牺牲，但它也是都铎王朝的颜色，显示君主的在场、声望和主权。据皇室记录，在加冕礼中，亨利八世身着深红色丝绸衬衫、深红色缎子貂皮斗篷，就连流苏"也是深红色"的，头戴饰有貂皮和黄金的深红色帽子，外披深红色的绸缎外套和深红色议会长袍。[12]但这是国王的深红色，不是人民革命的红色。

同样，蓝色既是法国君主制的传统颜色，也可能是许多左倾民粹主义政党的颜色。比如，南非民主联盟（Democratic Alliance in South Africa）曾经是反对叛乱的进步党，现在是一个非种族歧视的左翼中间派反对党；又如，加拿大亲劳工的魁北克人党（Parti Québécois），这是民族主义者和分裂主义者政党。我们知道，蓝血和蓝领指向了两个相反的政治方向。

还有一些其他的政治运动的颜色编码。比利时和荷兰都有紫色政府，统治着红色的社会民主党和蓝色的自由党联盟。褐色

一直是法西斯的颜色，但稍令人不解的是，黑色是希腊法西斯党派"金色黎明"的颜色。1986年，菲律宾黄色革命引发了大规模的民众抗议，迫使费迪南德·马科斯（Ferdinand Marcos）下台；在此期间，黄色旗帜和黄绶带成了团结的标志。

苏联某些共和国日后发生的一系列类似的非暴力群体政治事件，已被政治学家定名为颜色革命。[13]乌克兰的所谓橙色革命也许是其中最重要的一次。2004年，乌克兰的橙色派（Pomaranchevi）组织了一场成功的民众抗议运动，该运动采用维克多·安德烈耶维奇·尤先科（Viktor Andriyovych Yushchenko）领导的政党"我们的乌克兰"的竞选颜色，以抗议选举舞弊、政府腐败和行政效率低下，成功地迫使这次幕后操纵的选举流产。通过重新投票，尤先科胜选，并一直担任总统，直至2010年卸任。但事后看来，将乌克兰所发生之事命名为"颜色革命"，其实有失精确。这场运动的确是一场颜色编码运动，但称其为"革命"，似乎过于随意，并不切合实际。

橙色在各种政治运动中灵活使用。现在，在印度，橙色通常带有激进的印度教民族主义色彩（图20）。在北爱尔兰和现在构成爱尔兰共和国的26个传统郡中，橙色代表新教徒和工会主义者（即那些希望爱尔兰加入英国的人）。橙色作为一种政治色彩，可以追溯到17世纪末和18世纪，意味着效忠于威廉三世

(William Ⅲ），后者于 1688 年光荣革命和最后一位天主教君主詹姆斯二世（James Ⅱ）倒台之后，成为英国和爱尔兰的君主。

威廉是詹姆斯女儿玛丽的丈夫，他是荷兰人，也是新教徒。此外，他还是奥兰治王朝的王子。本书第二章曾提及，奥兰治王朝得名于法国普罗旺斯的一个小镇，但橙色又理所当然地迅速和姓氏牵扯到了一起——在爱尔兰，橙色也成了政治大业。在这样的背景下，成为橙带党人/奥兰治党人，就是做一名效忠英国王权的新教徒。

在政治关联性方面，橙色通常和蓝色、红色等其他政治颜色一样摇摆不定。唯有在爱尔兰，橙色如此顽固，如此持久。如果说，在乌克兰，橙色已成为遥远的记忆；那么在爱尔兰，橙色从未褪色。人们常说记忆依然"新鲜如绿"，莎士比亚就是这么描写克劳迪斯（Claudius）想起他被谋杀的哥哥的（《哈姆雷特》第一幕第二场第二行）。但是在爱尔兰人的心中，却是橙色历久弥新，无论欢乐或是痛苦。

不过，在爱尔兰，橙色却永远无法取代绿色，即便绿色和橙色在爱尔兰如此紧密相连。绿色是爱尔兰政治光谱中的对比色。它可能指的是这座"翡翠岛"青葱翠绿的风景，但它又带有激烈的民族主义色彩，与代表工会主义者和新教的橙色相对立。"几个世纪以来，英格兰驻军仇恨、咒骂爱尔兰的绿色旗帜，但绿色

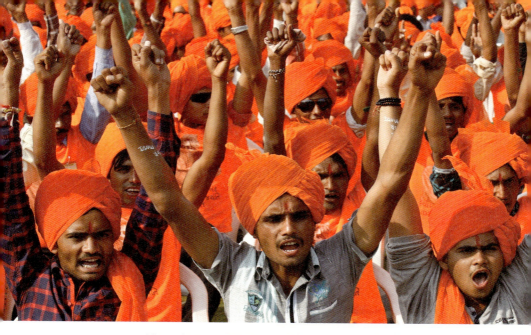

图 20　印度西部城市艾哈迈达巴德的古吉拉特邦行政部长、印度民族主义者纳伦德拉·莫迪（Narendra Modi）的支持者。《独立报》（Independent），2014 年 2 月 26 日

依然扎根在爱尔兰人的内心深处，"1916 年，詹姆斯·康诺利自豪地宣称，他期待有一天"爱尔兰象征自由信仰的绿色旗帜将庄严地悬挂在自由大厅，向全世界宣称，都柏林的工人阶级支持爱尔兰的使命，而爱尔兰的使命就是实现国家独立"。[14]

绿色也代表了一项独立而独特的宗教事业——天主教曾经是绿色的，因为据说在公元 5 世纪，圣帕特里克（Saint Patrick）曾用三叶草向爱尔兰人讲授三位一体。在爱尔兰，"穿戴绿色"不

仅仅是为了庆祝圣帕特里克节，而且宣扬着民族自豪感，有时还意味着对宗派暴力的挑衅。1798年爱尔兰起义失败后，流传下来一首古老的民谣："他们绞死了那些男男女女，只因那些人穿了绿色。"

色彩理论坚称，红色和绿色是对立色。[15]但爱尔兰的历史表明，橙色和绿色才是竞争对手。在爱尔兰这片纷扰不断的土地上，这两个颜色代表了新教和天主教社区相互独立却纠葛不断的历史。时至今日，这两个颜色也冲突不断。这不仅是审美偏好或色彩理论所指；它们表达了党派的宗教和民族主义信念，尽管宗教和民族主义并非始终完全一致。新教徒可以是民族主义者，天主教徒也可以是工会会员。但通常橙色如旧，绿色亦然。

现在，每种颜色可以作为某个政党的可识别象征，每个政党都渴望用选票而不是子弹来执政，但颜色仍然彰显着部落式的忠诚与仇恨。爱尔兰共和国的国旗是绿、白、橙三色旗：绿色代表天主教徒，橙色代表新教徒，白色是中间色带，代表希望两个社群能够和平共处（图21）。

在视觉上，白色色带居中，隔开了橙色和绿色。从政治角度来讲，这个想法通常不错。将橙党和绿党隔开，是维持两个社群平衡的最重要原因。但约瑟夫·阿尔伯斯一直教育艺术学生，颜色必定会相互作用，而我们对颜色的感知是错误的。[16]颜色会被周

第四章　　125

图 21　爱尔兰共和国国旗

围的颜色所改变，这一点消除了我们对颜色的定义和意义所预设的确定性。只要有颜色，就没有例外——爱尔兰亦是如此。

注　释

1. Norman Bean［Edgar Rice Burroughs］, "Under the Moons of Mars", serialized in *All-Story Magazine*, February–July 1912 (published in book form in 1917).

2. James Delingpole, *Watermelons: The Green Movement's True Colors* (New York: Publius, 2011).

3. Arthur C. Clarke, quoted in James E. Lovelock, "Hands Up for the Gaia Hypothesis", *Nature* 344 (1990): 102.

4. Wallace Stevens, "Repetitions of a Young Captain", in *The Collected Poems of Wallace Stevens* (New York: Vintage, 1954), 309.

5. Hamid Dabishi, *The Green Movement in Iran* (New Brunswick, NJ: Transaction, 2011). See also Misagh Parsa, *Democracy in Iran: Why It Failed and How It Might Succeed* (Cambridge, MA: Harvard University Press,

2016), 206-43.

6. Seyyed Mir-Husein Mossavi, *Nurturing the Seed of Hope: A Green Strategy for Liberation*, ed. and trans. Daryoush Mohammad Poor (London: H and S Media, 2012). 感谢 Hamid Dabishi 阅读并评论了这一部分。

7. George Gordon, Lord Byron, *Don Juan*, ed. T. G. Steffan, E. Steffan, and W. W. Pratt (1824; reprint, London: Penguin, 1996), canto 16, stanza 97, p. 551.

8. 例如，1960年理查德·M.尼克松（Richard M. Nixon）和约翰·F.肯尼迪（John F. Kennedy）的竞选按钮都是红色、白色和蓝色的，就像20世纪美国历次选举中的共和党和民主党候选人一样。

9. See Tom Zeller, "Ideas and Trends: One State, Two State, Red State, Blue State", *New York Times*, February 8, 2004.

10. Jean Jaurès, *Histoire socialiste de la Révolution française*, 4 vols. (1901-4; reprint, Paris, Éditions Sociales, 1968), 2: 700, 该文引用皮埃尔—加斯帕尔·肖梅特（Pierre-Gaspard Chaumette）1792年6月20日回忆录中的一段话，记述他参加的一次会议，会上展示了一面带有这一铭文的红旗，但显然直到该年8月10日这段铭文才被揭开。

11. Karl Marx, *The Civil War in France: Address of the General Council of the International Working-Men's Association* (London, 1871), 21.

12. Maria Hayward, *Dress at the Court of Henry VIII* (Leeds, UK: Maney, 2007), 44.

13. Lincoln A. Mitchell, *The Color Revolutions* (Philadelphia: University of Pennsylvania Press, 2012).

14. James Connolly, "The Irish Flag" [*Workers' Republic*, April 8,

1916], in *James Connolly: Selected Writings*, ed. Peter Berresford Ellis (London: Pluto, 1997), 145.

15. 对立颜色的概念最初是由德国科学家埃瓦尔德·海林（Ewald Hering）提出的，1892 年，海林观察到，如果我们看一个红色圆圈 60 秒钟，然后把目光转向一个纯白空间，就会在白色区域看到蓝绿色圆圈的余像。海林还注意到，我们看不到红绿色（或黄蓝色），但我们却能看到黄绿色、蓝红色、黄红色等。这两个想法导致他假设出颜色对立概念（红—绿、黄—蓝、白—黑），认为颜色对立是视觉系统的一种神经颜色混合，这个理论替代（或补充）了传统的解释，即颜色通道是由视网膜杆和视锥操控的。

16. Josef Albers, *The Interaction of Color: Fiftieth Anniversary Edition* (New Haven: Yale University Press, 2013).

第五章

忧郁"蓝"调

图22 德里克·贾曼（Derek Jarman）在一块放映影片《蓝》（*Blue*）的银幕前，当时正进行最后的混音工作，德莲丽工作室（De Lane Lea Studios），伦敦，1993年

长久以来，颜色都与人类的情感相关。这种联系早在 1966 年多诺万（Donovan）的《柠檬树》（Mellow Yellow）之前就已存在。1841 年，詹姆斯·菲尼莫尔·库珀（James Fenimore Cooper）在《猎鹿人》（*Deerslayer*）里想象"红种人"可以"因为嫉妒而眼睛发绿"，这个表达在很多语言里都可以见到——但匈牙利人是在嫉妒时变"黄"，生气时才变绿，和绿巨人浩克可不一样。[1]

更常见的是，愤怒的人会"看见红色"，愤怒的公牛也是这样（但其实公牛发怒，是因为斗牛士挥动斗篷，与颜色无关，更不用说扎在公牛肩胛上的带刺飞镖了，它激发了公牛的反应）。但在英国，你如果心烦意乱，就可以说"变成棕色"，这种表达可以追溯到 15 世纪晚期，短语"在棕色的书房里"意味着悲观沮丧。

虽然颜色短语广泛出现，各种语言都有，但基本上只有高兴的英语母语者才能变"粉红"，这通常与可观察到的生理反应有关。面孔有时会因为愤怒而变"紫"，有时会因为恐惧而"煞白"；有时会因为尴尬或怒气冲冲而"满脸通红"；当我们说服不动别人，脸上就现出了"忧郁的蓝色"。

更具隐喻意味的是，懦夫的背上会爬满"黄条纹"［yellow streak，但也有"黄肚子"（yellowbellies）这样的英文表达］。乐观之人具有"玫瑰色"的气质，而情绪也可能是"黑色的"，这些颜色都来自中世纪的人体生理学理论，当时的人认为如果体内的黑胆汁过量会让人忧郁，而红血多的人性情乐观。

感情也像彩虹，在感情的颜色光谱中，蓝色占据了主导地位。威廉·加斯（William Gass）说，蓝色是"内心世界的颜色"。[2] 鲍勃·迪伦（Bob Dylan）"陷在蓝色之中"——他能不这样子吗？毕竟蓝色关联了一系列非凡的情感和价值观。在英语中，蓝色既表示挑逗（blue movies），又具清教徒意味（blue laws）；既可失控（talk a blue streak），也是有意克制（blue penciled）；既令人吃惊（a bolt from the blue），又颇具安慰（true blue）；有时令人生畏（blue blood），有时又居高临下（blue collar）；它令人愉快（my blue heaven），也叫人欣慰（blue ribbons），但通常带来的莫过于失望沮丧之情（blue balls）。

最重要的是，蓝色代表悲伤、孤独、沮丧和忧郁。这些颜色编码似乎始于欧洲人。

自 14 世纪末以来，蓝色一直是沮丧和绝望的颜色。这种联系很可能是基于一些模糊不清的类比，如医学上的"紫绀"（cyan，青色，来自希腊语中的蓝色），指的是在血液供氧不足的

情况下，皮肤会明显变成蓝色。"蓝色的婴儿"指的不是男孩子（在 20 世纪 40 年代以前，并不是生男孩就要穿蓝色衣服），而是可能患有致命心脏疾病的新生儿，可男可女。

在乔叟的《荧惑之怨》（Complaint of Mars）中，被遗弃的爱人"伤心"哭泣，流出"蓝色的眼泪"；差不多 500 年后，乔治·艾略特（George Eliot）的《菲利克斯·霍尔特》（Felix Holt）描述一名手法娴熟的扑克骗子，"能让人掏空钱包之后，看起来一脸忧虑的蓝色"。在赫尔曼·梅尔维尔的《悲伤男人的快乐小说》（Merry Ditty of the Sad Man）中，忧郁不时发作，被形容为"蓝色魔鬼"——"当蓝色魔鬼聚集/没什么能比得上歌唱"[3]。

人们有蓝色的情绪，也会陷入蓝色的困境，后者取自 1857 年《汤姆·布朗的校园生活》（Tom Brown's School Days）中的短语。[4]但是，蓝色已自然而然地与各种强烈的不快乐有关，它可以不再用作形容词，而作为名词重生，不再描述感觉的属性，而是成为感觉本身。蓝色变成了你的感受，而不是你感受的方式。我们不再说：你的心情是蓝色的；而是直接说：你是蓝色的（you are blue）。

艺术家似乎易受影响。1741 年，英国演员大卫·加里克（David Garrick）向儿子承认，他"远不够好"，但又坚持说他还没"深陷忧郁/蓝色"；而 1827 年，美国画家兼博物学家约翰·詹姆斯·奥杜邦（John James Audubon）在英国筹备出版权威著作

《美国的鸟类》（*Birds of America*）之时，向妻子坦承，自己实际上"抑郁/蓝色了"。[5]

彼时，还没人哼唱蓝调——直到 19 世纪末，在美国南部乡村，蓝调才成为一个音乐流派。蓝调是由非洲裔美国人、解放的奴隶和奴隶的后代混合了工作号子、民歌和灵歌，创造出的一种表达失落和渴望的音乐。福音音乐往往快乐喧哗，而蓝调则背道而驰。1908 年，意大利裔美国人安东尼奥·马吉奥（Antonio Maggio）发行了一首拉格泰姆钢琴曲《我有蓝调》（I Got the Blues），这是首支名称包括"蓝调"的曲子，但发行的真正的首支蓝调歌曲是 1912 年哈特·万德（Hart Wand）的《达拉斯蓝调》（Dallas Blues）和 W. C. 汉迪（W. C. Handy）的《孟菲斯蓝调》（Memphis Blues）。那时，人们已经在唱蓝调了——也许还会永远唱下去。[6]这些新蓝调歌曲的标志是音乐家所谓的"蓝调音符"，那些不可思议的微分音的滑动和弯曲，虽不及人类语言的情绪微妙，但也像极了人声。

蓝调音乐发源于美国南方腹地的田野和堤坝，而后蔓延到美国城市——从孟菲斯的比尔街和新奥尔良的波旁街，北至芝加哥的拉什街。后来，蓝调跨越了种族界限，变得电音化、绅士化；但即便如此，蓝调仍然"不过是一个人感觉不太好"，有一首古老的蓝调歌曲就是这么唱的。1997 年，剧作家奥古斯特·威尔逊（August Wilson）声称，他曾写过一篇世界上最短的短篇故事，名

为《世界上最好的蓝调歌手》（The Best Blues Singer in the World）："巴尔博亚（Balboa）走过的街道是他的私人海洋，他正淹溺其中。"[7]这就是故事。这就是蓝调。

巴勃罗·毕加索（Pablo Picasso）也画过蓝色。他所谓"蓝色时期"（1901年至1904年）的作品色调阴沉，大多是单色画，用的是忧郁的灰蓝色调。在一幅现被称为《悲剧》（*The Tragedy*）的画作中，三人赤脚而立，似是三口之家，破衣烂衫，在水边瑟瑟发抖（图23）。男人和女人各自站立，环抱双臂，抵御寒冷。小男孩则伸出右手，去抱男人的腿，但这个动作并非安慰或联结，而更像是毕加索《盲人的一餐》（*Blind Man's Meal*）里的那个男人——小心翼翼地伸手去够酒壶，却看不到酒壶到底摆在桌子哪里。《悲剧》中的男人和女人目光低垂；男孩似在凝视女人的右臀某处，当然我们不知道他是否真能看见。这三人一同站立，但又似乎各自迷失，既被标题的那种无名悲剧孤立起来，又陷于悲剧之中。

这幅画记录了悲剧，而非呈现悲剧。对于到底发生了什么，我们一无所知。毕加索只是描绘了悲伤。毕加索的挚友杰米·萨巴特（Jaime Sabartés）本人也是艺术家，他评价道，毕加索的伟大之处正是在于，他"能够让叹息变得具体"[8]。在这里，毕加索用颜色构建了叹息。这是一声蓝色的叹息，一声微弱、空虚而寒冷的叹息。

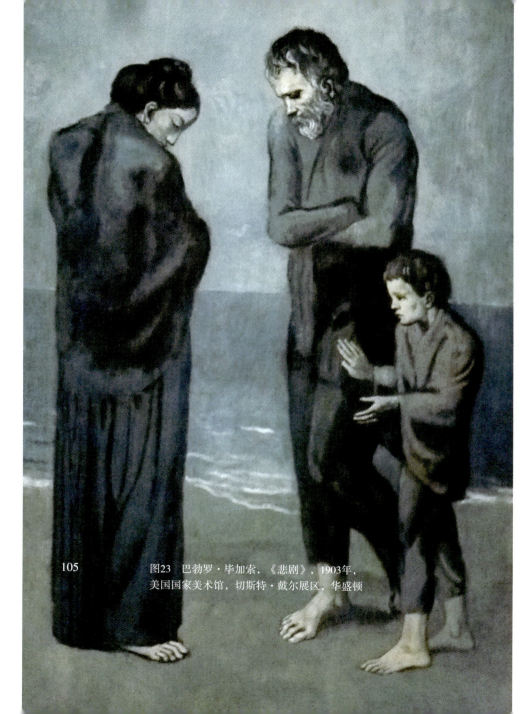

图23 巴勃罗·毕加索,《悲剧》,1903年,美国国家美术馆,切斯特·戴尔展区,华盛顿

此后的 1901 年冬，听闻一位朋友在巴黎自杀的消息，毕加索说："我开始用蓝色作画了。"[9] 这一说法完全符合年表——卡洛斯·卡萨格马斯（Carlos Casagemas）于当年 2 月 17 日开枪自杀。但它并不符合事实。1901 年夏，毕加索在安布鲁瓦兹·沃拉尔画廊（Ambroise Vollard's gallery）举办了他的首场巴黎画展［与巴斯克艺术家弗朗西斯科·伊图里诺（Francisco Iturrino）联展］，展出了几幅漫不经心、色彩鲜艳的画作，其中大部分都是在画展开幕前几周，凭借创造力一气呵成的。这些画作包含了非凡之作《女仆》（La Nana），毕加索雄心勃勃地改造了埃德加·德加（Edgar Degas）和亨利·杜鲁兹·罗特列克（Henri de Toulouse-Lautrec）的世界。在自画像［《哟，毕加索》（Yo, Picasso）］中，凭借知己的凝视和鲜艳的橙色，19 岁的毕加索宣布（无论是用西班牙语，还是用油画）：艺术小镇来了一位新的治安长官。

但不知为何，很快，毕加索的调色板变了。蓝色主宰了毕加索的画布，也主宰了他自己的情感状态，他的精神愈加抑郁，而这种颜色的变化无疑雪上加霜。新画作卖不上价钱，比不上他在沃拉尔画廊的作品，因为后者的用色更缤纷大胆。1902 年 11 月，巴黎的一个群展展出了几幅低沉缄默的蓝色画作，作品目录描述这些作品是："表现苦痛现实的浮雕，呈现出痛苦、孤独和疲

怠"[10]。

这个描述精准到位,但无益于销售。毕加索继续以各种冷色蓝调描摹叹息,但不是每个人都能被触动。1905年,颇具影响力的法国评论家查尔斯·莫里斯(Charles Morice)肯定了毕加索的"过人天赋",但认为画作所表达的情感不仅在视觉上不够引人入胜,而且在情感上误入歧途。他批评这些早期作品太过"沉溺悲伤",以至于只顾描绘悲伤,"并未深切感受悲伤"[11]。莫里斯认为,毕加索不过是多愁善感的感伤主义者,按照奥斯卡·王尔德的定义,他们"渴望拥有丰沛的情感,却并未为此付出代价"[12]。对于莫里斯等人来讲,毕加索的蓝色时期画作的确体现了年轻艺术家的卓越才华,但却太过沉迷于自身。也许毕加索就像所有的感伤主义者一样,太着力于自己的感知能力(并且过于渴望讨好观众的自我感觉),而不是引发真正的情感。

现在看来,这个看法谬以千里。评论家可能被毕加索的精湛技术误导,需要时间的积累才能认识到,这些画作确实源于一种深入骨髓的真切悲伤。或者说,这些画作只需要挨过一些时间,挨过那个时代对情感的不适感、对多愁善感的羞耻感和抵制。后来,温德姆·刘易斯(Wyndham Lewis)还继续嘲笑这些蓝色时期画作,认为它们是毕加索"多愁善感过了头的蓝调式发病"(对于许多艺术史学家而言,这一发病最终得到认可,因为

它让毕加索回到了塞尚自己的"蓝色"时期,并把毕加索推向了立体主义之路)。[13]但是无论感伤与否,这些画作现在都被认为是蓝调的合法形式之一,毫不留情地挑战我们,呈现出毕加索版的"巴尔博亚走过的街道是他的私人海洋,他正淹溺其中"。

 但蓝色不仅仅是蓝调。有些蓝调可以缓解这种荒凉,或至少让我们暂时忘记荒凉。1959 年,迈尔斯·戴维斯(Miles Davis)发行过一张精彩的专辑,名为《有点蓝》(*Kind of Blue*)。无论什么"蓝",它都可能是有史以来最好的爵士乐专辑。纳博科夫喜欢"蓝调",不过那些蓝色的小东西是些小蝴蝶(灰蝶科:蓝灰蝶亚科)——而其实许多蝴蝶都是棕色的。而且,许多的蓝色色调也能令人愉悦、舒适和放心,不是悲伤蓝调的替代品,而是对蓝调局限性的断言——蓝调并非无限。诺贝尔文学奖获奖诗人维斯瓦娃·辛波斯卡(Wislawa Szymborska)说:"悲伤散去,天空蔚蓝。"[14]

 蓝色的定义很模糊,但所有颜色皆是如此。新娘经常要穿一件"蓝色的东西"、一件旧的东西、一件新的东西和一件借来的东西。当然,这里蓝色的东西并不代表悲伤(尽管过高的离婚率表明,蓝色也可用作离婚警告),而是代表忠贞。这个传统自 1883 年首次在印刷品中出现,似乎带点儿维多利亚时代的多愁善感意味;但蓝色作为"真实"的东西出现至少比维多利亚时期早了两百年。

"纯蓝"(true blue)出现于 17 世纪初的英格兰,而后成为众所周知的短语。约翰·雷(John Ray)的《英国谚语集》(*Collection of English Proverbs*)出版于 1678 年,其中有一条谚语是,"他是真正的蓝色,永远不会染色"。雷解释道:"考文垂(Coventry)[英格兰中部的一个城市]曾以染蓝色而闻名于世;因此'纯蓝'成了一个谚语,意即表里一致。"[15] 考文垂蓝持久不变。真爱亦不变。抑或真爱至少没有快速褪色,不像其他许多染料那样。但纯蓝经常被误读,真爱也是如此。想象中的纯蓝,比现实中更加强烈生动。真爱亦然。正如布莱恩·马苏米(Brian Massumi)所说,"纯蓝"不免变得"太蓝了"。[16] 真爱呢?好吧,我们可以做个梦。

然而,蓝色的正效价总是可以享受的。19 世纪伟大的评论家约翰·拉斯金(John Ruskin)说,蓝色"被神灵指定为喜悦之源"[17]。1925 年,胡安·米罗(Joan Miró)画了一幅画,画布右侧有一片明亮的蓝色,下面他写道:Ceci est la couleur de mes rêves(这是我梦中的颜色)。但蓝色可能不仅是一种喜悦,也不仅是一个梦想:它可以是一种超然存在的颜色。在《出埃及记》第 24 章第 10 节中,摩西、亚伦和长老们登上西奈山,看见神的脚下有清澈的蓝宝石,神奇地强化了他们头顶的蓝天的颜色。而毗湿奴的蓝色皮肤、蓝色佛像的治愈力量、锡克教徒的蓝色头巾、犹太人祈祷披肩的蓝色条纹,以及伊斯坦布尔荣耀辉煌的蓝

色清真寺,都暗示蓝色与超越性的普遍联系。它唤醒了我们"对纯洁的渴望,最后到达了对超自然的渴望",经常神秘兮兮的康定斯基如是说。[18]但这种感觉不仅是神秘主义,还被色彩理论的冷酷逻辑证实了。"我们喜爱思忖蓝色,"1810 年,在一本讨论色彩感知的作品中,约翰·沃尔夫冈·冯·歌德(Johann Wolfgang von Goethe)承认了这一点,但"不是因为它走近了我们,而是因为它吸引我们走近它"。[19]

华美的蓝色出现在帕多瓦斯科洛文尼教堂的乔托(Giotto)壁画中。威尔顿双联画(Wilton Diptych,约 1395 年至 1399 年)的尺寸小些,但在右侧图画中,也出现了身着蓝色长袍的童贞女怀抱圣子,被 11 个身着蓝色长袍的天使包围。两幅画作均显明了蓝色的效果(图 24)。每幅画都有一个可以识别的叙事者,也取决于人们熟知的图像,但无论是哪个故事,每幅画的基调都是蓝色的,"吸引我们走近"的蓝色。每幅画中的颜色都强烈有力,不仅掌控了叙事,也掌控了形式。在乔托的壁画中,精彩、无差别的蓝色是画家和视觉心理学家所称的"背景"(ground),而威尔顿双联画的颜色和人物模型则是相对模糊的蓝色;但在两幅作品中,蓝色本身都成了故事。最重要的则是,哲学家朱莉娅·克里斯蒂娃(Julia Kristeva)所说的"色彩之趣"[20]。

两幅画中的蓝色,都是青金石研磨而成的颜料,青金石最先

发现在今阿富汗地区，是一种半宝石。它的颜色强烈，被命名为群青色（即深蓝色），本意为"海洋之外"（这就是 ultramarine 的字面意义）。15 世纪早期，佛罗伦萨画家琴尼诺·琴尼尼（Cennino Cennini）称其为"超越所有其他颜色的最完美的颜色；无以评论，无可改变，品质卓越，无可比拟"[21]。提香因擅长使用红色而闻名遐迩，他也知道这种无与伦比的蓝色，并在《巴克斯和阿里阿德涅》（*Bacchus and Ariadne*，1520 年至 1523 年）中描画了明亮的群青色天空。

群青色不仅是一种奢华的颜色；它可以算是自古以来最为昂贵的颜料，比黄金还贵，没有之一。（直到 1826 年，群青色在巴黎被人工合成出来，大多数画家才买得起。）从某种意义上说，这就可以理解，为什么昂贵的群青色会用于装饰贵族家庭的私人教堂，或者用来描绘圣母玛利亚了。没什么颜色比群青色更适合的了。

但此处存在一个悖论。这与从基督教本质定义的灵性经济学背道而驰。基督教宣扬财产毫无价值（《启示录》18:17 节）。彼得·斯塔利布拉斯（Peter Stallybrass）心思敏锐地发现，基督教坚持将物质层面微不足道的东西转化为精神层面的无价之宝。[22]一个穷苦木匠的妻子怀孕了，她其实是处女和上帝之母。在肮脏的马槽里出生的无助婴儿，其实是耶稣基督。

图 24 乔托,斯科洛文尼教堂,帕多瓦,约 1305 年

然而，昂贵的颜料将物质与精神联系起来。这是基督教所挑战和取代的世俗性的标志。但是强烈的蓝色迫使我们睁开眼睛，呼召我们脱离尘世。蓝色将我们拉向无限。

这是颜色的功劳，而非主题。在 20 世纪，伊夫·克莱因将颜色当作主题。克莱因自己的蓝色时期构成了他短暂而动荡的职业生涯的后半部分。[23]他探索蓝色的品质，那种激动人心又令人振奋的蓝色——他开发了蓝色，并一直致力于此。一系列色彩缤纷的早期"命题单色画"让位于几乎只用群青色创作的作品，用浪漫主义诗人罗伯特·骚塞（Robert Southey）的话说，这种颜色是"黑暗、深沉、美丽的蓝"。[24]蓝色不仅是克莱因的标志性颜色，也是以他名字命名的颜色"国际克莱因蓝"。虽然人们经常说，他为这种颜色申请了专利，但实际上他申请专利的是（且不是由克莱因申请的，而是由他合作过的法国制药公司申请的）含有这种颜料的聚醋酸乙烯酯黏合剂。在威廉·吉布森（William Gibson）的小说《零历史》（Zero History）中，营销大亨胡伯特斯·比根德（Hubertus Bigend）穿着一件花里胡哨的西装。"是克莱因蓝吗？"一名员工问道："看起来挺有放射性的。"比根德冷漠地回答："它让人不舒服。"[25]

但在克莱因的作品中，颜色的作用却有所不同：它引诱人们。蓝色没有放射性，却光芒四射。国际克莱因蓝色是一种充满

活力、性感、令人陶醉和不可抗拒的颜色。克莱因是一位注重自我的表演大师（试想一下，1955 年，他将 1001 个蓝色气球释放到空中，作为"空气静力学雕塑"；而在 3 年后的开幕式中，他给客人提供的蓝色鸡尾酒里不仅含有君度酒、杜松子，还有一种蓝色的染料，让每个人尿出来的尿好几天都是蓝色的），但他也创作出了非同凡响的极简主义画作。他证实了卡齐米尔·马列维奇（Kazimir Malevich）的公理："只有沉闷无能的艺术家才真诚地展示作品。"[26] 克莱因创作的是纯色画，其重点在于形容词"纯"和名词"色"同样重要。他将某种蓝色发挥到极致，这种蓝色与乔托和威尔顿双联画的蓝色没什么相同，是物质的非物质记录。

克莱因并没有发明单色画（尽管如此，与 20 世纪 50 年代的许多艺术家一样，他有意对前因三缄其口）。单色画的发明应归功于俄罗斯建构主义者亚历山大·罗德琴科（Aleksandr Rodchenko），后者 1918 年的黑色画作和 1921 年的三幅"纯色"画作均只涉及一种颜色。但对罗德琴科来说，他对颜色的超越性兴趣不大；事实上，他的纯色绘画旨在展现幻想。"我将绘画简化为合乎逻辑的结论，展出了三幅画：红色、蓝色、黄色。我认为一切到此为止。基本色。每一架飞机都是飞机，再无其他。"这是"绘画的终结/目的"，他使用的是这个短语的双重含义。[27] 这

样做完全实现了绘画的终极目标，即：人们了解绘画本质的动力的逻辑终点。这里，绘画从神秘性中释放，回归其本质——颜色和平面。但按照时间顺序，这也标志着画家职业生涯的终结。完成这些画作后，罗德琴科再也没有提笔作画，而是转向了各种形式的应用艺术。

对于克莱因而言，总会有更多方式来实现目标（更神秘化的方式，但他的生命已经所剩无几；他在第三次心脏病发作后去世，时年 34 岁）。绘画对克莱因来讲，是通往无限之门——至少是通往他无限野心的门。他说，"蓝天是我的第一幅单色画"，并且在十几岁的时候，他就已经假装在天空上签名。他甚至声称自己讨厌鸟类，"因为他们试图在我最伟大、最美丽的作品中钻孔"[28]。但是，他画布上的蓝色比天空更加绚烂夺目、色彩强烈。这种颜色，我们之前只在梦里见过。

毕加索的淡蓝色是忧郁的，几近绝望；克莱因的深蓝色活跃生动，几近狂喜。但从相反的方向来看，两个艺术家都极其冒险，因为他们的简化方式过于戏剧化、感性化——而两位艺术家的非凡成就则主要取决于这条逃生之路有多狭窄。

德里克·贾曼也是如此。贾曼称得上是 20 世纪的第三大视觉蓝调艺术家。1986 年岁末，英国画家、诗人和电影制作人贾曼被检测出艾滋病毒阳性；1994 年，贾曼死于艾滋病。他的最后

图 25　伊夫·克莱因在拍摄《心跳法国》(*The Heartbeat of France*)
期间，涂在手上的国际克莱因蓝，杜塞尔多夫，1961 年至 1962 年

一部电影是《蓝》。这是他的绝唱之作。

　　这部电影并不好懂。部分原因是因为没有图像，只有 79 分钟毫无变化的深蓝色屏幕。虽然走个神也不会遗漏任何内容，但你无法将目光移开。蓝色攫取了你的注意力，配乐让你心惊胆战。《蓝》不完全是电影，但毫无疑问，它感人至深。

　　贾曼使用的蓝色就是国际克莱因蓝。最初，贾曼只是在泰特美术馆（Tate Gallery）拍摄了一幅克莱因的画作，但他并不喜欢

投影在屏幕上的蓝。电影进入最后的制作阶段，通过彩色印片法，人们在实验室中再现了克莱因蓝。[29]蓝色的发光场同时体现出了无效和无限。一切皆是，又所有皆无。电影的配乐是文字、音乐和音效的蒙太奇。没有叙事，但有一段历史。一个人失明的历史。一个男人的历史；这不是一名艾滋病患者的生活，而是贾曼所知道的，一个艾滋病患者如何赴死。

电影配乐是一系列片段，很适合分崩离析的主体。回忆："与一些朋友坐在这家咖啡馆里"，"顶着大风天沿海滩漫步"，"在家里拉着百叶窗"，以及大多数情况下也是最令人难以忍受的，"在医院里"。写着诗歌的小纸片、记住（或遗忘）的引言、日记条目、哲学思考点滴，以及一个叫作蓝色的男孩子的故事提示，就像万事万物一样，死亡就是故事的终结："我在你的坟墓上放了一支飞燕草，蓝色的飞燕草。"[30]这些是支撑贾曼对抗毁灭的碎片。

所有这一切都是屏幕上发光的蓝色图像（见图22）。

电影的声音图景充满喧哗和躁动：文字、音乐、钟声、波浪、水滴、心跳，所有声音都标记了时间的流逝，"滴答作响的秒钟，溪流的源泉，混入分钟流，加入小时的河流、年的海和永恒的大洋"。汇入蓝色，"没有边界，也没有解决方案"的蓝色。不同的声音——奈杰尔·特里（Nigel Terry）的，约翰·昆汀（John

Quentin）的、蒂尔达·斯温顿（Tilda Swinton）的，以及贾曼自己的——诉说着贾曼的故事，却不仅仅是贾曼一个人的故事。"我听到了死去朋友的声音"，而他为他们代言。"我所有的朋友要么死了，要么快死了。"事实上，我们又何尝不是如此。

但这不是绝望。从某种意义上说，贾曼的《蓝》可以看作他自己的挽歌，就像约翰·邓恩（John Donne）去世前不久在白厅（Whitehall）的讲道《死神的决斗》（*Death's Duel*）——那是诗人自己的"葬礼"布道，此后不久，1631年邓恩就去世了。但贾曼的电影是一篇无关信仰的布道辞——或者，他有信仰，他只信仰爱和艺术，但那也足够了。同时，《蓝》也是一个结局圆满的爱情故事："深沉之爱永随浪潮波动。"

这是一部明知不可为而为之的电影；这也是一部不可抗拒的电影。这是一部快要死去的同性恋艺术家的无影像艺术电影，可能令人不忍观看，却也难以忘怀。蓝色本身的矛盾也在于此：既有毕加索的蓝色，也有伊夫·克莱因的蓝色；既有"悲伤的黑蓝色"，也有"至福的深蓝色"。

最后，贾曼生活在毕加索的蓝色中，但却拥抱了克莱因的蓝色——那种极度饱和的蓝色承诺了一切，但这承诺可能也是无法兑现的承诺。贾曼对克莱因的兴趣早在他被诊断出艾滋病之前就产生了。1974年春天，贾曼在泰特美术馆看过克莱因的画作，并

被那些奢华的蓝调所迷住,他开始想"为伊夫·克莱因制作一部蓝色电影",最初名为《至福》(*Bliss*)。[31]

13年后,贾曼的视力开始衰退,他才重新开始认真考虑这个计划。"蓝色在我眼前闪烁"——这是身体衰竭的症状,"开放灵魂之门"的象征。一切都是悖论。就是这样:"突然地"(out of the blue)"进入天蓝色的彼岸"(into the wild blue yonder)。正如贾曼所说:"蓝色超越了人类极限的庄严布局"。

《至福》暂时更名为《国际蓝》(*International Blue*),仍然要"用声音和比波普爵士乐讲述伊夫·克莱因的故事",背景则是不变的蓝色屏幕,但贾曼意识到这可能会让电影难以获得资助。讽刺的是,1992年岁末,贾曼准备制作电影时,无图像电影的概念让英国广播公司第三频道愿意为该项目提供一些所需资金。此时,这部电影已成为贾曼自己的故事,而不是克莱因的故事了。《蓝》于1993年6月首次在威尼斯双年展上映,并于9月在伦敦上映。1993年9月19日,它在英国广播公司的第四频道和第三频道同时播出。第三频道的听众可以在广播期间索取一张大的国际克莱因蓝色明信片,边听边看。[32]

贾曼认为克莱因是"蓝色大师"[33]。当然,克莱因比毕加索更像一位蓝色的大师,因为毕加索最终走向了关注线条,而非色彩(这毕竟是立体主义的使命)。和贾曼一样,克莱因认为线条是监

狱。但通常看来，克莱因不是浪漫主义者，就是个骗子（你无法两者兼而为之）。贾曼两者皆非。事实证明，贾曼才是真正的蓝色大师。"敏感的血液是蓝色的。"他写道。"我奉献自己/寻找最完美的表达。"在影片中，他似已功成，不过这部电影着实难懂。

注 释

1. James Fenimore Cooper, *The Deerslayer*; *or*, *The First Warpath*: *A Tale*, vol. 1 (Philadelphia: Lea and Blanchard, 1841), 176.

2. William Gass, *On Being Blue*: *A Philosophical Inquiry* (Boston: David R. Godine, 1975), 75－76. See also Maggie Nelson's *Bluets* (Seattle: Wave, 2009), and Carol Mavor's *Blue Mythologies*: *Reflections on a Colour* (London: Reaktion, 2013).

3. Geoffrey Chaucer, "The Complaint of Mars", l. 8. George Eliot, *Felix Holt*: *The Radical*, vol. 1 (Edinburgh: William Blackwood and Sins, 1866), 122; Herman Melville, "Merry Ditty of the Sad Man", in *Collected Poems*, ed. Howard Vincent (Chicago: Packard, 1947), 386. 这首诗在梅尔维尔于1891年去世时还未发表。

4. Thomas Hughes, *Tom Brown's School Days* (Cambridge: Macmillan, 1857), 257.

5. David Garrick to Peter Garrick, July 11, 1741, in *Letters of David Garrick*, ed. David M. Little and George M. Kahrl, vol. 1 (Cambridge, MA:

Harvard University Press, 1963), 26; John James Audubon to Lucy Audubon, December 5, 1827, in *The Audubon Reader*, ed. Richard Rhodes (New York: Everyman Library, 2015), 213.

6. See Peter C. Muir, *Long Lost Blues: Popular Blues in America*, 1850–1920 (Champaign: University of Illinois Press, 2010), 81.

7. Jackson R. Bryer and Mary C. Hartig, eds., *Conversations with August Wilson* (Jackson: University Press of Mississippi, 2006), 211.

8. Jaime Sabartés, *Picasso: An Intimate Portrait*, trans. Angel Flores (New York: Prentice Hall, 1948), 67.

9. Pablo Picasso, quoted in Richard Wattenmaker and Anne Distel, *Great French Paintings from the Barnes Foundation: Impressionist, Post-Impressionist, and Early Modern* (New York: Alfred A. Knopf, 1993), 192.

10. Marilyn McCully, ed., *Picasso: The Early Years* (Washington, DC: National Gallery of Art, 1997), 39.

11. Charles Morice, review of a show at the Serrurier Gallery in Le Mercure de France, March 15, 1905, 29 ("dèlecter à la tristesse"; "sans y compatir").

12. Oscar Wilde, "Epistola: In Carcere et Vinculis", in *The Complete Works of Oscar Wilde*, ed. Ian Small, vol. 2 (Oxford: Oxford University Press, 2005), 140.

13. Wyndham Lewis, "Picasso", *Kenyon Review* 2, no. 2 (1940): 197.

14. Wislawa Szymborska, "Seen from Above", in *Map: Collected and Last Poems*, trans. Clare Cavanaugh and Stanislaw Barańczak (New York: Houghton Mifflin Harcourt Mariner, 2015), 205.

15. John Ray, *A Collection of English Proverbs* (London, 1678), 230.

16. Brian Massumi, *Parables for the Virtual: Movement, Affect, Sensation* (Durham, NC: Duke University Press, 2002), 21.

17. John Ruskin, *Lectures on Architecture and Painting* [Edinburgh, 1853], in *The Complete Works of John Ruskin*, ed. E. T. Cook and Alexander Wedderburn, vol. 12 (London: George Allen, 1904), 25.

18. Wassily Kandinsky, *Complete Writings on Art*, ed. Kenneth C. Lindsayand Peter Vergo (Boston: Da Capo, 1994), 181.

19. Johann Wolfgang von Goethe, *Theory of Colours* [1810], trans. Charles Locke Eastlake (1840; reprint, Mineola, NY: Dover, 2006), 171.

20. Julia Kristeva, *Desire in Language: A Semiotic Approach to Literature and Art*, ed. Leon S. Roudiez (New York: Columbia University Press, 1980), 224.

21. Cennino d'Andrea Cennini, *The Craftsman's Handbook* [*Il libro dell'arte*], trans. Daniel V. Thompson (New York: Dover, 1954), 36.

22. Peter Stallybrass, "The Value of Culture and the Disavowal of Things", in *The Culture of Capital: Properties, Cities, and Knowledge in Early Modern England*, ed. Henry Turner (New York: Routledge, 2002), 275-92.

23. 1957年，克莱因写道，"L'époque Bleue fait mon initiation"（蓝色时期是我的开始）；Yves Klein, *Le Dépassement de la problématique de l'art*, ed. Marie-Anne Sichère and Didier Semin (Paris: École nationale supérieure des beaux-arts, 2003), 82。

24. Robert Southey, *Madoc* (London: Clarke, Beeton, 1853), 40.

25. William Gibson, *Zero History* (New York: Putnam, 2010), 19-20.

26. Kazimir Malevich, "From Cubism and Futurism to Suprematism: The New Realism in Painting" [1915], in *Essays on Art*, 1915–1933, ed. Troels Andersen, vol. 1 (London: Rapp and Whiting, 1969), 19.

27. Aleksandr Rodchenko, "Working with Mayakovsky" [1939], quoted in *Art of the Twentieth Century: A Reader*, ed. Jason Gaiger and Paul Wood (New Haven: Yale University Press, 2003), 101.

28. Yves Klein, quoted in Gilbert Perlein and Bruno Cora, eds., *Yves Klein: Long Live the Immaterial!*, exh. cat. (Nice: Musée d'Art Moderne and d'Art Contemporaine, and New York: Delano Greenidge Editions, 2000), 88.

29. 感谢电影制作人詹姆斯·麦凯（James Mackay）提供的这一信息和对电影制作的其他叙述；感谢基思·科林斯（Keith Collins）慷慨提供了德里克·贾曼的笔记本、《蓝》的剧本和其他材料；感谢唐纳德·史密斯（Donald Smith）为撰写这一部分所做的贡献。

30. 和电影中听到的很多内容一样，这些内容既出现在德里克·贾曼的《色度：颜色之书》中的"蓝"一章中，参见 Derek Jarman, *Chroma: A Book of Colour* (London: Century, 1994), 103–14，也出现在《蓝》的文本记录中，该文本是根据贾曼的章节和他日记中的其他材料创作的。此处的所有引用都出自这两个版本。

31. 日志分录（Journal entry）；参见 Tony Peake, *Derek Jarman: A Biography* (Minneapolis: University of Minnesota Press, 2011), 362, 472。

32. See Peake, *Derek Jarman*, 526–27.

33. Jarman, *Chroma*, 104.

第六章

夺命"靛蓝"

图 26　珍妮·贝尔福-保罗（Jenny Balfour-Paul），《萨恩的靛蓝染色工》（*Indigo Dyer in San*），马里，1977 年

有没有人真的见过靛蓝色？虽然无法确知他人所见为何，但显然（几乎没人提及），至少在英语中，在牛顿之前，似乎没人用"靛蓝"命名过颜色。但牛顿确信，棱镜使光束发生色散，其中必定包含七种纯色。因此，他将橙色和靛蓝添加到了"原始的"五种颜色之中。[1]前者得名自水果（见本书第二章），后者来自染料。有些人看到了橙色（或者更准确地说，是看到了"橙子"）；却仍对靛蓝不甚了了。但牛顿看到（或者说声称他看到）了这种颜色，他称之为"靛蓝"（Indigo），有时也拼写为"Indico"。在颜色还有待观察之时，这个名字就已经确定了。

但真正的问题可能不在于靛蓝是否在可见光谱中，而是靛蓝是否真的算是一种颜色。彼时，对几乎所有人来说，答案都是否定的。直到1672年左右，牛顿断言它存在，靛蓝才成为瓦尔特·斯考特（Walter Scott）爵士彩虹色谱里的一种"天堂染料"[2]。在此之前，靛蓝只是一种染料，不仅和天堂无关，而且非常接"地"气——或者更糟糕的是，它让一些人联想到地狱。即便牛顿"看到"这种颜色之后，它仍然固执地保持了染料身份。正如在18世

第六章

纪，菲利普·米勒（Philip Miller）写道："每个人都知道，或应该知道，靛蓝是用来染羊毛、丝绸、布料为蓝色的染料。"[3]

从技术层面讲，染料是一种着色剂，与待着色材料的分子结合。颜料也是着色剂，但与染料不同，颜料不与材料结合；它们是一些悬浮的颜色小颗粒，形成一层薄膜，附着在待着色物质的表面。这么说吧，颜料是作用于材料，而染料是被材料吸收。

两种着色剂最初都取自大自然，且都是妙手偶得。[4]开花植物的根和蚧虫的虫体是两种染料来源（茜草和胭脂虫），可以染出两种不同的红色色调。海蜗牛的腺体可提取出提尔紫。还有一种叫粉红（pink）的颜料可以将物体染成各种其他颜色，通常是黄色，但奇怪的是从来不会染成粉红色。靛蓝和菘蓝（一种常见的植物，其活性化学物质与靛蓝中的物质相同，但浓度较低）都可以染色，它们能染出各种各样的蓝色色调，从几近白色的"珍珠蓝"到接近黑色的"午夜蓝"（乃至黑到得名"乌鸦的翅膀"）。[5]

几个世纪以来，靛蓝只是一种蓝色染料。但是有一天，它自己也变成了颜色。什么是"新颜色"？这个想法有些蹊跷，但涂料公司和化妆品制造商一直致力于发明新颜色。2016年，潘通色卡"推出"了210种"新颜色"。但是，如果颜色（至少对于人类而言）是通过检测大约390至700纳米之间电磁波所触发的特定视觉体验，那么就不存在什么新发现的颜色了，只有新命名的

颜色。任何新颜色都是无限可分连续体的一部分，只是比我们以前认知的更细致一些。颜色不新；它永远存在。那么，为什么不是靛蓝呢？的确，把靛蓝插入彩虹甚为大胆，可能比早餐时就配上一杯芒果莫吉托酒还胆大包天。又或者并不尽然。

在牛顿之前，似乎没有人在彩虹中看到靛蓝——在彩虹之外亦然。没有什么人认为"靛蓝"是颜色，不过法国商人让-巴蒂斯特·塔维奈尔（Jean-Baptiste Tavernier）是个例外。17 世纪中期，塔维奈尔在波斯和印度四处旅行。1676 年，他发表了风行一时的《六次航行》（*Six Voyages*），该书先出版了法语版，此后迅速译为英语、荷兰语、德语和意大利语。据塔维奈尔记述，他们碰巧行至约旦河附近一个非基督教的异教社区，那里的人"很讨厌一种蓝，就叫'靛蓝'，叫人好生奇怪"[6]。

很明显，塔维奈尔似乎认为"靛蓝"是一种颜色，一种蓝色色调。脱离上下文来看，靛蓝似乎就是颜色名。塔维奈尔接着说，靛蓝是这个教派"不可触摸之物"。在塔维奈尔的时代，"颜色"（colour）只是"染料"（dye）的同义词。这些"萨比教徒"（Sabians）认为，犹太人企图阻止耶稣受洗，他们"取走大量靛蓝……扔进约旦河"，想要污染河水；所以"上帝尤其诅咒那种颜色"[7]。靛蓝染料被攫取、扔掉，被上帝诅咒，它既非七色彩虹的一员，也非洪水过后上帝与人类立约的象征，不是颜色奇迹本

身的见证。

牛顿让靛蓝在彩虹中有了一席之地。靛蓝是可见的（牛顿说他看见了），但不是物质的。非物质性至关重要，因为牛顿在思考色彩方面取得的巨大成就，就是将对颜色的阐释从物质转向光。但是谈及靛蓝，我们仍很难摆脱靛蓝顽固的物质性，也难以理解所谓的"可见性"——除非是作为一种广义的蓝色色调。

"靛蓝"得名自希腊语，意即"来自印度"，它指的是一种印度植物 Indigefera，也指来自印度的染料制造传统（珍妮·贝尔福-保罗指出，这个词源可能忽略了更早以前古代近东的靛蓝应用）。[8] 但是，无论出自何处，靛蓝植物和靛蓝制造传统最终都会使靛蓝成为世界上最富价值、最广泛使用的"染料"，而靛蓝染布则会在世界范围内广受欢迎。这种染色布料非常精美，不仅外观奇妙——染浴中的布料呈黄绿色，遇到空气会变成亮蓝色——而且随着时间的推移，颜色会更趋柔和微妙。我们每个人都有一条至爱的蓝布旧牛仔裤。

染料为人所知、所用，已有数千年。有人提出，公元前5世纪希罗多德（Herodotus）描述今阿塞拜疆附近高加索地区所有使用的染料时，可能就提到了靛蓝。希罗多德说，这种染料是将叶子碾碎、浸泡在水中制成，染成的颜色与织物本身一样耐久，就好像它"一开始就被织进布料里了"。[9] 1世纪时，罗马人普林尼

(Pliny)在《自然历史》(*Natural History*)中明确提到"靛蓝"(indico)一词,他称之为一种黑色颜料或一种"产于印度"的染料,将之稀释会产生"紫色和天蓝色的混合物,奇妙无比"[10]。12世纪末,马可·波罗行至印度,见证了(至少道听途说了)这种染料的制备:"它萃取自某种草本植物,将植物连根拔起,放入水盆,任其腐烂;而后榨汁、暴晒、蒸发水汽,留下一摊糊状物,再切成小块,就成了我们看到的样子。"[11]

通常,欧洲人见到的靛蓝是坚实的染料块,因此1616年最早的英文字典曾错误地将"靛蓝"定义为"出自土耳其的石头,染色工用它染蓝色",在接下来的一个世纪里,这个错误被不断重复(图27)。[12]

其实,靛蓝取自植物。马可·波罗叙述无误,但是他忽略了——或者他并不知道——在靛蓝的复杂制备工艺中,常有一些不那么令人愉快而且有害的细节。染料必须从多种含靛蓝植物中分阶段萃取,因为染料本身并不存在于自然界。收割下来的一捆捆植物要浸泡在水里,但不是任其完全"腐烂",而是经由发酵(两种有机破坏形式之间的细微差别,决定了结果是否如同预期)。通常,人们要向桶里添加一些碱性物质来促进发酵,通常添加用木灰制作的碱液,不过日本人也用堆肥作为发酵植物的优选之法。

图 27　靛蓝饼

植物材料发酵，释放出化学化合物，该化合物必须与植物材料分离，然后充分接触空气，以产生实质上的着色剂（"天然靛蓝"）。因此，人们就要除去植物材料，搅拌剩余液体，使其与空气混合。氧化的着色剂最终会沉降到桶底。此后，要排出液体，或使液体蒸发，留下泥状残余物，即着色剂。再加热泥状残余物以防止过度发酵，接着收集、烘干、制作易于储存或运输的染料。单单生产1磅染料，就需要大约100磅的植物材料。

将干燥的染料变成可用的染料，还需要一个步骤。靛蓝粉必须溶解在碱性溶液中，主要是尿液（在理想情况下，按早期手册所述，最好是青春期之前的男孩的尿液）。根据一位当代工艺染色者的说法，不管来源是什么，"尿液的浓度越高越好"，而且必须经常用手在液体中揉搓靛蓝，来促进靛蓝"溶解"。[13]在第111首十四行诗中，莎士比亚担心他已经被他谋生的环境所腐蚀，害怕他的"天性的棱角也快磨平，如染匠之手遇外色屈从于环境"。但是，人越熟悉靛蓝染色工的工作环境，就越会明白皮肤变色的风险其实不值一提。

有些时候，情况更糟。17世纪，一位法国人造访波斯，记录道，"那里的染料工人制作出了一种无与伦比的染料"，其质量似乎取决于某个"秘方"。他写道："他们没有尿液，就用狗粪代替，说这样能让靛蓝更好地黏合到待染物体上。"[14]

制作和使用染料的某些方面令人不安，超出了对人类想要亲自实践、重复利用人类排泄物产品的某种可以理解的神经质，制造业规模从手工制造业到商业的扩张也加速了这一点。1775 年，博物学家伯纳德·罗曼斯（Bernard Romans）在《东西佛罗里达简明自然史》（*Concise Natural History of East and West Florida*）中警告说，由于腐烂的杂草臭味难掩，招来大量苍蝇，靛蓝的制作地点"应远离所有的生活区域"。苍蝇成群，以至于"无论如何，都很难在靛蓝种植园里饲养动物，苍蝇极其恼人，制作靛蓝之所，甚至连家禽也难养好"。罗曼斯总结，"种植园方圆四分之一英里之内都不能住人"，因为"工作区域的恶臭同样难忍"。[15]

罗曼斯承认，以上种种"相当麻烦"，但好消息是，它是"这个有利可图的企业的唯一掣肘"。[16]而且，对利润的追求很容易让人忽视种种不便，尤其是土地所有者身居别处，也就感受不到。

但是靛蓝制造业确实于人不利。在佛罗里达殖民地，受影响的是奴隶，在西印度群岛和北美其他制造靛蓝的殖民地亦然。罗曼斯谈及东西佛罗里达的种植园，指出："这些国家的福利及居民财富的原动力，就是非洲的奴隶。"他激动地指出，解除奴隶制禁令对相邻的佐治亚殖民地产生了积极的经济影响。在北美的所有殖民地中，佐治亚殖民地在初建之时就废除了奴隶制（不是

出于对奴隶制度的原则性反对，而是因为建立殖民地就是为了给英国穷人提供就业机会）。但在1751年，迫于农场主的持续施压，佐治亚殖民地最终准许"引进和使用黑人"，然后，如罗曼斯所说，它"蓬勃地发展起来了"——当然，对新引进的奴隶来说，则恰恰相反。[17]

各种作物的劳动密集型种植似乎都需要奴隶来耕种土地，但对于罗曼斯来说，奴隶制不仅符合经济原理，而且合乎道德："黑人天性隐忍，他们通常很能忍受苛待"，他写道。尽管他意识到有关奴隶制观点的新思潮已然兴起，并逐渐与他对立，但他对启蒙运动"思想家"的观点不屑一顾，比如孟德斯鸠的思想就"限制了我们正确使用这类本性臣服的人种"[18]。

谈到当地的土著居民，罗曼斯的观点就更令人发指。他详细描述了佛罗里达殖民地的各种美洲原住民部落，作为结论，他预测英国人会采取"让人不悦的行动"，"彻底消灭所有胆敢留在密西西比河东边的野蛮人来掌控实权，而我们不过是吓唬人"。是英国人掌权让他"不悦"，而非这种暴行让他"不悦"。[19]

奴隶制还引发了罗曼斯较柔软的一面。他为该制度辩护，理由是，它对移居的非洲人展现出了善意。罗曼斯说，大部分奴隶都是在战争中被其他非洲人俘虏的，而奴隶贸易让那些"本要被处死之人活了下来；我们通过制造业和金钱诱使征服者发了慈

悲"[20]。这种让人发慈悲的"制造业"很可能指的就是靛蓝布制造业，而"金钱"指的是靛蓝贸易带来的利润。杰出的人类学家米克·陶西格（Mick Taussig）亦观察到，"非洲的男人、女人和儿童"正在"被颜色收购"。[21]

罗曼斯的文字让今天的我们震惊，尤其是当我们读到那些对自然历史非常警觉和详细的观察，以及它所引发的堂而皇之、毫无歉意的种族主义。但可以说，罗曼斯的记录比靛蓝种植的许多其他早期记录更为可取，因为后者多使用被动动词，完全抹去了劳工的工作现实。在有关靛蓝制造业的大多数记录中，含靛蓝的灌木被"种下"和"种植"；一捆捆植物被"收获"和"发酵"；染料最后被"提取"和"干燥"。

罗曼斯的记录让人惶恐不安，但他提醒了我们，这些辛苦劳作者是谁。的确，罗曼斯也使用了一些动词的被动语态，但制作者至少被提了出来。但即便如此，这些动词有时并未揭露奴隶是被奴役劳动的。罗曼斯只是说：这项工作"由黑人完成"[22]。

任何参与靛蓝种植业务的人，都不会觉得矛盾。种植园主只关心奴隶的供求状况。1784 年，一位佐治亚商人写道："现在，对非洲新黑人的需求量很大，以后相当长的一段时间内，需求量也不会少。"[23]对奴隶和靛蓝的需求齐头并进，甚至曾有庄园主赤裸裸地表示："一磅靛蓝，换净重一磅的黑人。"[24]

在新世界，蓝色染料取决于被奴役的非洲人。1757 年，《南卡罗来纳公报》（*South Carolina Gazette*）刊印了一首诗，以弗吉尼亚人自以为是的绅士口吻，赞美这种染料"手法和艺术臻于完美，我歌唱，浓重/富有的靛蓝染料"。这篇蹩脚的诗歌描述了植物种植和染料制作的诸多方式，却对奴隶的工作只字未提。这首诗承认，确有船只不断在"安哥拉海岸和野蛮的冈比亚海岸"来回航行，"寻找奴隶"，却只字未提我们所想象的掠夺。它的确（暂时）关注了奴隶即将遇到的艰辛的工作条件，但随即向读者保证，非洲奴隶适于"忍受烈日和粗活"，因为"原生地的境况/调教他们适应了酷热"。非洲的环境为他们即将展开的新世界体验做好了预备；诗人说，这就是上天"明智而恰到好处的关怀"。[25]

这已着实令人胆寒，但最令人反感的莫过于一个看似无辜的短语"粗活"，因为它将种植园的艰苦劳动转变为天真的田园幻想。这些词语完全抹去了奴役制度所施加于人的社会、心理和身体暴力，无视水稻或棉花种植园里艰辛的农业劳动与靛蓝制造的本质区别，而后者的工作更为严苛。

靛蓝种植似乎一直鼓励人们将之理想化，就像这幅 17 世纪的法国木版画（图 28）所示。画面中央，庄园主身穿优雅的白色礼服（难以置信得高大），头戴宽檐帽，手拄手杖，漫步在小径

之上，而黑人奴隶则腰部以上赤裸，全神贯注于主人的事业：切割一捆捆的靛蓝植物，装入发酵桶，搅拌桶中混合物，然后将一袋袋浑浊的着色剂袋放到阴凉处，风干，制造染料块。

我们看到他们在工作，但毫不辛苦；他们的工作有效率，但并无明显强制。在整个劳动过程中，两组男性得以突显（一组在最左边，几乎看不见），一组男人在切割一捆捆的靛蓝植物，一组男人把植物装进大桶。他们的身体掩于阴影中，我们无法察觉他们是否疲劳。其他人似乎都全神贯注，却又表情闲适。他们臂膀肌肉发达，不过这可能不是为了展现理想化的身体，而是日常工作所需的肌肉力量的明证。然而，从白色的庄园主那里沿着白色小路往下看，会在图画下部中心偏右处看到一株孤零零的靛蓝植物，无人碰触，也无人察看。

这幅图画并未呈现出伯纳德·罗曼斯所谓的将靛蓝植物制成染料的种植、培养和加工过程中的困难和种种"不便"——丝毫没有恐吓迹象，除非主人的拐杖很容易被当成制动开关。木版画没有涉及罗曼斯提到的恶臭难忍或飞虫成群，没有关注罗曼斯所注意到的那种压迫性的"南方种植园的疲惫之态"，不过罗曼斯也已默默地将这种"疲惫"从实际承受它的奴隶身上，转移到了种植园上。他承认，白人无法忍受这种筋疲力尽的感觉，但似乎又确信奴隶感觉不到劳累，因为他们已经习惯了"在自己闷热的

图 28　位于西印度群岛的让·巴蒂斯特·德特雷（Jean Baptiste du Tertre）的靛蓝种植园，《法国人居住的安的列斯群岛通史》（Histoire générale des Antilles habitées par les Francois）第一卷（巴黎，1667 年）

祖国从事类似工作"——他所鼓吹的两个相关"事实"正是他捍卫奴隶制的逻辑的一部分。[26]

然而，即便作为赤裸裸的种族主义者，罗曼斯也比雕画师更加诚实。靛蓝种植园是惩罚工厂，不是宁静的农场。奴隶生活在肮脏的环境中，经常营养不良。这项工作不仅疲累，而且极其危险。最危险之处主要在于染料的制备，而非植物的种植。奴隶有时会被迫站在植物发酵池中，用手或以身体动作搅动混合物。他

们不仅暴露在烈日和发酵物产生的极度高温之下，还暴露在发酵物散发的有害烟雾之中。因此，发酵池有时会被称为"魔鬼的容器"（靛蓝本身被许多人称为"魔鬼的染料"——这是欧洲菘蓝生产商早先取的名字，主要是为了防止靛蓝的外部竞争，但是这个名字歪打正着了）。[27] 即使当靛蓝残渣最终从桶底移走，开始风干时，罗曼斯提及，也要雇佣"年轻的黑人"，通常是女孩，来"扇扇子，不让苍蝇靠近干燥棚，因为苍蝇对靛蓝有害"。鉴于他已指出大群携带病菌的飞虫对农场动物有"害"，那么自然对奴隶也有害。但他显然并不在意。[28]

在 18 世纪中叶的佛罗里达，无论靛蓝生产的规模如何，境况并无二致。在加勒比地区和北美殖民地，非洲人饱受奴役，让染料制造成为可能；在中美洲和南美洲，原住民被严厉监管，辛苦工作。后来，在印度，佃农深受剥削，有时富裕的英国农场主甚至断供口粮，逼迫他们弃种粮食，改种靛蓝。世界各地，无数制造靛蓝的故事在流传，虽细节不同，但又如此相似。

无论在哪种压迫体系中，工人的生命都缩短了——就算活着，他们也经常因为工作患上各种疾病。很多男人不举，女人不孕。1860 年，一名公务员向孟加拉靛蓝生产调查委员会作证，厚颜无耻地声称"没有任何一箱到达英格兰的靛蓝沾染过人类鲜血"[29]。

有一则逸事曾为人津津乐道。1881 年,英国艺术家和设计师威廉·莫里斯(William Morris)在伦敦默顿修道院创作了一幅染料画。一位朋友前来拜访,刚进门问好,就听到莫里斯"发自内心极致欣喜的呼唤:'我在染色!我正在染色!我正在染色!'"[30]但是在美洲靛蓝种植园工作的奴隶真的快要死了。[正在染色(dyeing)和垂死(dying)发音相同。——译者注]后来,一位在革命期间曾在乔治·华盛顿手下服役的士兵提及,"靛蓝对工人的肺部有影响,他们活不过 7 年。"[31]

尽管如此,全球对这种蓝色染料趋之若鹜,只要气候和土壤条件允许,靛蓝种植园会在任何地方蓬勃发展起来。在 17、18 世纪,新世界的种植园满足了全世界大部分对天然靛蓝的渴求。

我们需要提醒自己的是,对染料的需求大都并非出于欧洲时尚界对靛蓝的热爱,而是出于对军装制服颜色标准化和稳定性的需求。拿破仑的军队最终未能在圣多明哥(Sainte-Domingue)镇压奴隶起义(1791 年至 1803 年),这只是靛蓝制造史上的许多残酷讽刺之一。染制拿破仑军队制服的靛蓝支撑了该岛经济,而靛蓝种植业引发诸多难以忍受的状况,最终导致暴动。[32]

随着殖民地的丧失和靛蓝的断供,法国军队几乎找不到可靠的染料来源了,尤其是 1806 年以后,英国船只开始定期拦截法国殖民地进口的货物。[33]虽然在 18 世纪,英国军队穿的是红色外套

（用茜草染制），但自从他们成功地让法国大军远离了靛蓝（图29），英国海军的正式制服就换成了蓝色。从指挥官到小科员，所有的英国官员都身着靛蓝色双排扣长礼服，只是衣服的金色编织纹饰各有不同。

1880年，德国化学家阿道夫·冯·拜尔（Adolf von Baeyer）最终开发了一种合成靛蓝（后来他借此获得诺贝尔奖，是首位获此殊荣的犹太人）。几十年后，合成靛蓝投入工业生产。靛蓝的大规模种植随之很快终结。[34]在此之前，在每块人口稠密的大陆，天然的蓝色染料为穷人和富人的衣服上色，为平民和贵族的衣服上色，也为被征服者和自由人上色。虽然靛蓝改由人工合成，但它仍然无处不在，现在主要用作蓝色牛仔裤的着色剂。

如今，手工染色的深厚传统犹在，经常让我们为靛蓝感伤。毫无疑问，这种感伤主义受到了染色布料造微入妙、触及灵魂的美的鼓舞。然而，靛蓝贸易令人压抑的历史毋庸置疑地提醒我们，牛顿的这种非物质颜色其实是一种非常现实的染料，其商业生产总是依赖于强制性的权力结构。同样重要的是，在18世纪，几乎没有人称呼这种染色为"靛蓝"。在英格兰，它们通常被称为"海军蓝"（Navy Blue）。

图29 詹姆斯·诺斯科特(James Northcote),《首位埃克斯茅斯子爵爱德华·皮柳》(*Edward Pellew, 1st Viscount Exmouth*),1804年,英国国家肖像艺术馆,伦敦

注 释

1. Isaac Newton, draft of "A Theory of Light and Colours", MS Add. 3970. 3, fol. 463v, Cambridge University Library: "The originall or primary colours are Red, yellow, Green, Blew, & a violet purple; together with Orang, Indico, & an indefinite varietie of intermediate gradations."

2. Walter Scott, Marmion [1808], canto 5, in *The Poetical Works of Sir Walter Scott* (Edinburgh: Robert Cadell, 1841), 132.

3. Philip Miller, "Anil", in *The Gardeners Dictionary*, vol. 1 (1731; reprint, London, 1735), 67–68.

4. See Victoria Finlay, *Color: A Natural History of the Palette* (New York: Ballantine, 2002).

5. See Jenny Balfour-Paul, *Indigo: Egyptian Mummies to Blue Jeans* (London: Archetype, 2007), 140. 所有撰写过与靛蓝相关内容的人都非常感激鲍尔弗-保罗的著作，当然我们也是，尤其是她慷慨地允许我们使用引入本章的精彩照片。

6. Jean-Baptiste Tavernier, The Six Voyages of John Baptista Tavernier, trans. John Phillips (London, 1678), 93.

7. Tavernier, *Six Voyages*, 93.

8. See Jenny Balfour-Paul, *Indigo: Egyptian Mummies to Blue Jeans* (London: Archetype, 2007), esp. 11–39; see also Victoria Finley, Color: A Natural History of the Palette (New York: Random House, 2002), 318–51;

and Catherine E. McKinley, *Indigo: In Search of the Color That Seduced the World* (London: Bloomsbury, 2011).

9. Herodotus, *The Persian Wars*, trans. A. D. Godley, vol. 1 (Loeb Classical Library 117; Cambridge, MA: Harvard University Press, 1920), 257. 鉴于他描述的是羊毛服装上的人物，这似乎不太可能是靛蓝。

10. Pliny the Elder, *The Historie of the World: Commonly called The Natural Historie*, trans. Philemon Holland (London, 1603), book 35, chap. 27, 531.

11. Marco Polo, *The Travels of Marco Polo, the Venetian*, trans. William Marsden (London: John Dent, 1926), 302.

12. John Bullokar, *An English Expositor, Teaching the Interpretation of the Hardest Words Used in our Language* (London, 1616), sig. I3r.

13. Sharon Ann Burnston, "Mood Indigo: The Old Sig Vat, or Experiments in Blue Dyeing the 18th Century Way", http://www.sharonburnston.com/indigo.html.

14. Jean de Thévenot, *The Travels of Monsieur de Thevenot into the Levant*, trans. Archibald Lovell (London, 1687), part 2, 34–35. See also Jenny Balfour-Paul, *Indigo in the Arab World* (London: Routledge, 1997), 99–101.

15. Bernard Romans, *A Concise Natural History of East and West Florida* [1775], facsimile ed., ed. Rembert W. Patrick (Gainesville: University of Florida Press, 1962), 139.

16. Romans, *Concise Natural History*, 139.

17. Romans, *Concise Natural History*, 103.

18. Romans, *Concise Natural History*, 105, 107.

19. Romans, *Concise Natural History*, 75.

20. Romans, *Concise Natural History*, 108.

21. Michael Taussig, *What Color Is the Sacred*? (Chicago: University of Chicago Press, 2009), 136. 参见该书"Color and Slavery"和"Redeeming Indigo"章节, 第130—158页, 我们致以感谢。

22. Romans, *Concise Natural History*, 136.

23. Quoted in James A. McMillan, *The Final Victims: Foreign Slave Trade to North America*, 1783-1810 (Columbia: University of South Carolina Press, 2004), 4.

24. Quoted in W. W. Sellers, *A History of Marion County, South Carolina: From Its Earliest Times to the Present* (Columbia, SC: R. L. Bryan, 1902), 110.

25. See Hennig Cohen, "A Colonial Poem on Indigo Culture", *Agricultural History* 30 (1956): 41-44. 对于决定美国南部靛蓝种植的一系列关于合作和胁迫的内涵丰富的记述, 参见 Amanda Feeser, wonderfully named *Red, White and Black Make Blue: Indigo in the Fabric of South Carolina Life* (Athens: University of Georgia Press, 2013)。

26. Romans, *Concise Natural History*, 106.

27. See Balfour-Paul, Indigo, 56-57, and Michel Pastoureau, *Blue: The History of Color*, trans. Markus I. Cruse (Princeton, NJ: Princeton University Press, 2001), 124-33. 帕斯图罗 (Pastoureau) 对各种颜色迷人而广泛的文化历史讨论, 当然是研究中不可或缺的资源。

28. Romans, *Concise Natural History*, 138.

29. See Elizabeth Kolsky, *Colonial Justice in British India: White Violence*

and the Rule of Law (Cambridge: Cambridge University Press, 2010), 58.

30. Scribner's Magazine, July 1897, 92, quoted in E. P. Thompson, *William Morris: Romantic to Revolutionary* (New York: Pantheon, 1977), 102.

31. James Roberts, *The Narrative of James Roberts, a Soldier Under Gen. Washington in the Revolutionary War, and Under Gen. Jackson at the Battle of New Orleans, in the War of 1812* (Chicago: Printed for the author, 1858), 28.

32. See Taussig, *What Color Is the Sacred?*, 136–37; see also Laurent Dubois, *The Story of the Haitian Revolution* (Cambridge, MA: Harvard University Press, 2004), 21–28.

33. See Balfour-Paul, Indigo, 58, and Pastoureau, Blue, 158–59.

34. See Anthony S. Travis, *The Rainbow Makers: The Origins of the Synthetic Dyestuffs Industry in Western Europe* (Bethlehem, PA: Lehigh University Press, 1993).

第七章

"紫"罗兰时刻

图30 克劳德·莫奈(Claude Monet),《睡莲》(细节)[*Water Lilies*(detail)],1919年,莫奈博物馆,巴黎

差不多所有英语学童，都要通过助记符 Roy G. BIP 来记忆彩虹的颜色顺序。牛顿开启了光学实验，看到了白色的太阳光被棱镜散射，而"紫色"（purple）是他在光谱一端看到的颜色的名称。后来，他称那种颜色为"紫罗兰紫"（violet-purple）。再后来，就只是"紫罗兰色"（violet）。助记符就成了 Roy G. BIV。

　　并不是说，随着时间的推移，牛顿的颜色划分就更加准确了。事实上，颜色从来都分不清楚。紫色并不太适合他的理论。紫色须由蓝、红二色混合而成，但蓝光和红光位于光谱的相对两侧，因此，当白光解析成不同色光时，这两个颜色永远不会重叠。对于牛顿来说，紫色是有问题的。所以加上紫罗兰（Violet）吧。

　　也许我们把看到的颜色叫作什么名字并不重要。无论何时，每个人看到的颜色可能都与其他人看到的不尽相同，并且我们所知的颜色名仅仅是复杂视觉感觉的尝试性和近似性标签。一个人眼中的紫罗兰色，可能在另外一个人眼里，就是丁香紫、薰衣草紫、紫水晶紫，或者就是紫色。虽然如今的色彩制造工业为我们提供了种种印象深刻的差异化颜色词，但更多颜色没有被

命名，更别提不同的色度、色调和色泽了。法语单词 violet 翻译成英语通常为"紫色"，但 pourpre 也常译为"紫色"——但是对法语使用者来说，pourpre 通常比 violet 更偏紫红色。也许是勃艮第红。

但无论在哪种语言里，紫罗兰色似乎都和紫色不同——不仅是色度不同，而且亮度也更明亮，紫罗兰也许是内部发光的紫色。紫罗兰色是日落时天空光影闪烁、转瞬即逝的颜色，紫色则是君王长袍自信、扎实的颜色，普鲁塔克（Plutarch）和莎士比亚都告诉我们，紫色是克利奥帕特拉驳船的风帆颜色；但克利奥帕特拉的眼睛，正如观众在 1963 年伊丽莎白·泰勒（Elizabeth Taylor）主演的电影《埃及艳后》（*Cleopatra*）中所见，是紫罗兰色。

现代绘画始于鲜艳的紫罗兰色。始于 1874 年 4 月 15 日的巴黎。

嗯，其实也不尽然。但如果我们需要一个日期，1874 年 4 月 15 日至少是一个合理的起点。有关起源的故事几乎都是错误百出的。因为一切往往发生得更早。这个故事也是如此。但就在那一天，1874 年 4 月 15 日，一群自称为"画家、雕塑家、雕刻家匿名社团"的艺术家们开启了他们 1874 年至 1886 年八次展览中的首展，取代了官方的巴黎沙龙。许多参展艺术家都选择匿名。

当然，也有人留下了名字：尤金·布丹、保罗·塞尚、埃德加·德加、克劳德·莫奈、贝尔特·莫里索、卡米耶·毕沙罗、奥古斯特·雷诺阿、阿尔弗雷德·西斯莱。

评论家埃米尔·卡东（Émile Cardon）在《新闻报》（*La Presse*）上发表评论，预言这些作品将开"未来绘画之先河"。但对卡东来讲，这并非对画作艺术性的恭维，而是对当代品味的谴责。在他心里，印象主义不过是涂鸦。"画布的四分之三是脏兮兮的黑黑白白，其余部分抹上黄色，再用红色和蓝色随便点点，就是春天的印象了。"[1]

批评家不满画家破碎、随意的用笔，在许多观众看来，这些图画更像是草稿，而非合宜之作。传统绘画明显表面较为平滑，但是这些画家不再寻求画布无可挑剔的"整饰"，不愿消除所有创作证据，而是以明亮色彩的"斑点"和个性化、突出的笔触，宣告画作就是画作，是即时创作的画作。莫奈的《日出·印象》（*Impression, Soleil Levant*）经常被视为这一运动的命名之作，被《喧闹》（*Charivari*）的评论家路易·勒鲁瓦（Louis Leroy）嘲笑为"胚胎状态的壁纸也比那幅海景更完美"[2]。

但真的有一种颜色冒犯了艺术世界：紫罗兰色。[3] 不是卡东注意到的黄色、红色和蓝色，而是如今看似无处不在的紫罗兰色——至少在这些画布上无处不在。紫罗兰色成了新艺术震撼人

心的代名词。

1881年,朱尔斯·克拉勒蒂(Jules Claretie)转引了马奈(Manet)的预测:"不到3年,每个人都会画上紫罗兰色",并哀叹这很可能要成真了。也许它已经成真了。法国小说家于斯曼(Joris-Karl Huysmans)愤怒地抱怨说,"地球、天空、水、人"现在都免不了变成"丁香紫和茄子紫"。人脸以"鲜亮的紫罗兰色块"呈现,就连背景光如今也只剩下"刺目的蓝色和花哨的丁香紫"(de bleu rude et lilas criard)了。[4]

紫罗兰色已然激起公愤。1878年,泰奥多尔·杜蕾(Théodore Duret)写道:"夏日的阳光反射到绿色的树叶上,皮肤和衣服现出紫罗兰色光辉。印象派画家在紫罗兰色的森林中描绘人物,公众为之疯魔。评论家挥舞拳头,大骂画家是粗俗的恶棍。"[5]尽管如此,紫罗兰色仍然成了首选颜色。爱尔兰评论家和小说家乔治·摩尔(George Moore)思索为何紫罗兰色好像主宰了印象派画家,并以其对艺术风尚心理学的敏锐洞察作出了解释:"某年,某人画紫罗兰色,众人尖叫;次年,众人均用紫罗兰色,越画越多。"于斯曼的解释则更加简单粗暴:"他们的视网膜有病。"[6]

或许是他们的大脑有病。奥古斯特·斯特林堡(August Strindberg)评论了印象派的紫色偏好,叹息他们是不是"疯了"。

卡东猜测，他们可能出现了"精神紊乱"。[7]当时，巴黎首屈一指的报纸《费加罗报》（*Le Figaro*）的艺术评论家阿尔弗雷德·沃尔夫（Alfred Wolff）尽管还没有准备好临床诊断书，但已明确认识到了一种可能性：人们不太能让毕沙罗"明白树不是紫罗兰色的"，就像不能治愈一个确信自己是教皇的"疯子"（图31）。[8]

其他评论家则并不那么反感。他们认为，这种颜色不过是赶时髦。有人嗤之以鼻，说印象派的艺术家只要画画紫罗兰色的天空就行。这种蓝紫色调画作越来越为人所知，也愈加众说纷纭，但负面评价居多。在《美术公报》（*Gazette des Beaux-Arts*）上刊载的一篇评论里，印象派的早期捍卫者阿尔弗雷德·德·洛斯特（Alfred de Lostelot）注意到，画家极端依赖紫罗兰色（甚至胡乱猜测说，他们中的一些人是不是能看到紫外线？）。罗斯特说，"在莫奈和他的朋友们眼里"，似乎整个世界都是紫罗兰色的，简直莫名其妙——这个措辞也赋予了莫奈在这场运动中的荣耀地位——"那些喜欢这种颜色的人会心生欢喜"，但他不情愿地承认，大多数逛画廊的人都心中不悦。[9]

大众对这种绘画普遍反应愤怒，显示紫罗兰色的确将印象主义的调色板与之前所有画作区别开来。渐渐地，人们开始"喜欢这种颜色"。也许这是一桩丑闻，但正如爱弥尔·左拉（Émile Zola）小说《杰作》（*His Masterpiece*）中的叙述者所说，这个颜

色成了画家们的"快乐丑闻"——一种任意的"夸大阳光"之举，为艺术家提供了可喜的解脱之道，将他们从官方沙龙的"自命不凡的黑暗东西"中解放出来。[10]

紫罗兰色不仅为现代艺术提供了独特的新颜色，而且奇怪的是，至少对某些人来说，它也为世界提供了一种独特的新颜色。奥斯卡·王尔德在《谎言的衰朽》（The Decay of Lying）里说，大自然本身突然"绝对现代"起来，就像是"精致的莫奈们和迷人的毕沙罗们"，而风景和天空则由"奇特的紫红色斑点"和"不安的紫罗兰色阴影"构成。[11]

这个提法最初出现时可能没那么悖逆常理，或者说，一开始它是符合常理的：自然模仿艺术。但印象派允许我们看到不同的自然——不，应该说是印象派"训练"了我们以不同方式看待自然：借用色调和光调来看待自然，正如王尔德所说，"在艺术发明它之前，它是不存在的"[12]。

这并非印象派画家为自己所提出的主张。他们从未提出任何要求。他们的革命没有宣言。印象主义运动并非源起于理论，从某种程度上讲，每个画家的做法都有所不同。画作即是宣言——当然也包含一些信件和采访，但大部分信件和采访都是在画家不再以印象派画家身份创作之后给出的。

这些标签甚至不是他们自己加上的，但最终画家们接受了这

图 31　卡米耶·毕沙罗,《杨树,伊兰日落》(*Poplars, Sunset at Eragny*),1894 年:帆布画,$28^{15}/_{16}$ 英寸×$23^{7}/_{8}$ 英寸 (73.5 厘米×60.6 厘米)。尼尔森-阿特金斯博物馆,堪萨斯城

些标签。他们先是自称"独立人士",然后自称"顽固分子"。直到第三次展览,他们才接受了评论家们已在使用的"印象派"一词。1874年朱尔斯-安托万·卡斯塔科尼(Jules-Antoine Castagnary)在《世纪报》(*Le Siècle*)上发表评论,说"他们是印象派画家","因为他们渲染的不是风景,而是对风景的感觉"。[13]

大家几乎众口一词:他们的主题是对世界的自发视觉体验,而非世界本身。摄影可以忠实对待世界,但只能用灰色调(见本书第十章)。画家应该忠实地处理他们看待世界的方式,包括看到的颜色——并且主要是室外的颜色。

现代生活越来越多地趋于室内活动,现代绘画却逐渐走向户外。风景画成为了印象派的特色,但印象派画家的兴趣并不像早期的风景画家那样,重新构画地理、农业或建筑特征的特殊性。据说,他们是希望重构风景视觉印象的瞬间,在大脑完全组织起场景之前,重建由光线产生的风景的即时视觉印象。

但即便这样说,也不尽然。显然,他们并未按客观现实绘制世界的真实图像。[艺术家唐纳德·贾德(Donald Judd)声称:"真实世界中真实物体的最后一张真实图像,是库尔贝(Courbet)画的。"[14]]但画家并未呈现即时的视觉感受,即便莫奈晚年时说,他的独创性在于他能够记录他"视网膜上的印象"[15]。借用菲利普·伯蒂(Philippe Burty)于1874年发表在《法兰西共

和国评论》（La République Francaise）上的妙语来讲，这些作品是艺术家"在醉人的太阳下饮酒"时的创作。[16]风景成了光景。但我们不应低估这种陶醉，也不应低估艺术家回到工作室完成绘画时的清醒程度。[17]他们既不在乎光学，也不顾什么客观。

相反，他们在光学和现实之间作画。这并非虚言。不是他们画了我们看到的物体，而是他们描绘了眼睛和物体之间存在的明亮的空气和光线。1895年，莫奈在访问挪威时接受了采访。"我想画出桥梁、房屋和船只周围的空气——围绕它们的美妙氛围——这似乎是不可能的，"莫奈说，"对我来讲，主题无足轻重。我想要重现的是主题与我之间的关系。"[18]

虽然"之间"的东西是透明的、非物质的，但它的确存在。虽然通常不易察觉，但它会影响物体的外观。如莫奈所说，画这种画"似乎是不可能的"。但这正是莫奈和其他印象派画家想要描绘的：不是物体，而是塞尚所说的"物体的氛围"——光和空气需要的是颜色，而不是轮廓。这些物质本身很重要，因为它们提供了特定的场合和不可或缺的脚手架，让人可以在其间作画。[19]

令人惊讶的是，"之间"似乎存在一种特殊的颜色。"我终于发现了氛围的真正颜色，"马奈在临死前激动地说，"它是紫罗兰色的。"[20]马奈似乎对此心存疑惑，也很少画（他从不致力于画"之间"的东西），但莫奈却往往把它描绘得如此真实（图32）。

图 32　克劳德·莫奈,《泰晤士河上的查令十字桥》
(*Charing Cross Bridge*, *The Thames*), 1903 年, 里昂美术馆

这不是视网膜疾病。但在晚年时期, 白内障严重损害了莫奈的色觉。1923 年 1 月, 莫奈在 82 岁高龄时接受了右眼白内障移除手术。但彼时, 他正致力于绘制氛围的颜色, 他的视觉未受影响。

马奈的说法既出人意料, 又难以服人。他和莫奈都知道, 光

线瞬息万变。莫奈说:"不管什么颜色,都只会持续一瞬间,有时持续三到四分钟。"[21]因此,虽然有时候氛围很迷人,却非常短暂,主要发生在昼夜交替的临界时刻。显然,氛围的颜色一直在变。它是短暂的、暂时的,这种精确的认识激发莫奈画出了几个著名系列作品,例如他在白天多变的照明条件下呈现出的干草堆和鲁恩大教堂。绘画不是主题的变化,变化才是主题。

在捕获一系列气氛变化的过程中,莫奈一次又一次地回归紫罗兰色。与马奈不同,他并不认为紫罗兰色是氛围的真实颜色——特定光照条件下产生的所有颜色,都和紫罗兰色差不多——但紫罗兰色也不是完全信手拈来。然而紫罗兰色的确是一种选择,对莫奈而言,紫罗兰色是一种感觉,也是一种象征。允许这种选择存在的,是将紫罗兰色与紫色区分开来的东西:从内部发出光芒的神奇感觉。

莫奈通常画的是外部光照下的物体,因为不断变化的照明条件会破坏色彩的概念。干草堆到底是什么颜色的?鲁昂的大教堂是什么颜色的?莫奈的答案是,干草堆和大教堂的颜色就是那一刻它们看起来的那个颜色(或多个颜色的混合)。它们的颜色是在特定光线下的一个瞬间所创造的颜色。没有一种颜色比另一种更真实。事实上,用"真实"来形容颜色,本身就是完全错误的。

色彩的复杂性——即色彩的能量和不稳定性——是莫奈系列绘画的主题，而非绘画对象。莫奈的画作无视科学家们常说的"色彩恒定"，即：视觉系统能够使不同光照条件下的物体颜色保持稳定。例如，在灿烂的阳光下从花园里采摘下来的红番茄被带到厨房，我们永远不会认为它有了两种不同颜色；红番茄的一侧明亮，另一侧又处在阴影之中，我们也永远不会认为它有两种不同的颜色。我们似乎总是本能地知道它"真正"的颜色是什么。但莫奈的系列画作探索了不同的光照条件，即使是熟悉的物体，也无法实现色彩恒定。观赏这些画作之时，我们的大脑无法纠正光的扭曲。我们意识到了失真，这种我们选择称为失真的东西，正是光对物体表面的必然作用。我们不妨把它称为"颜色"。

但看看莫奈令人惊讶的调色板，全部颜色都是紫罗兰色。紫罗兰色不仅是光的颜色，而是成了光唯一的颜色。换言之，它是发光体本身的颜色。

由此，我们很容易想到，（至少是）以莫奈为代表的印象主义对现实主义的东西不感兴趣——他们甚至没有所谓的那种"现实主义的眼睛"，这种缺失通常意味着对视觉体验的虚幻渲染，而非对世界的虚幻渲染。[22]但是越凑近看，印象主义就越接近于抽象的托儿所，而非现实主义的最后一个华丽夜晚。莫奈告诉年轻的美国画家莉拉·卡伯特·佩里（Lilla Cabot Perry）："试试

看，忘记你面前有什么东西，无论是树、房子、田地，还是什么。只想一想，这里有一个蓝色的小方块，一个粉红色的长方形，一条黄色条纹，然后把你所看到的画出来，就是这个颜色、这个形状，让它呈现出你所看的场景的天真印象。"[23]

"天真的印象"总有一点儿虚假。天真的眼睛从来不是真的天真，"场景"和看的过程总不如颜色和形状重要。正如马奈之前的预言一样（或者更激烈一些），莫奈的措辞暗示了印象主义走向皮特·蒙德里安（Piet Mondrian）色块之路的每一步。无论是在自然界还是在视觉界，莫奈都不太关心紫罗兰色是不是大气的颜色。但这是他正式承诺过的颜色——他画的是颜色本身，而不是有颜色的物品，甚至不是我们对有色物品的印象。

这就是紫罗兰色成为印象派丑闻的原因。印象派的早期批评家直觉预感到，这就是这些画作最为激进和最令人不安之处，即使现在某些画作已经如此广为人知（它们出现在家里的贺卡、T恤衫和咖啡杯上），很难想象它们曾令人不快。最初，对这些绘画的负面反应十分激烈，在今天看来似乎有点令人费解。它们对世界的优雅描摹在现在看来似乎不是挑衅，而是迷人——也许会带点不悦，因为喜欢它们的人太多了。

从某种意义上说，评论家的反应正是如此，只不过他们用错了名字。紫罗兰色是其表征，却被误认为是原因。不仅因为评论家认

为这些画作只不过是装饰画——它们就是装饰画。也不仅因为他们认为这些画作是肤浅的——它们的确肤浅。更确切地说，装饰性和表面性似与艺术的本质背道而驰。人们认为，艺术应该揭示世界的基本事实，而非沉溺于光线的伎俩（尽管这些伎俩也被证明是世界的基本事实之一）。

从这个角度来讲，颜色仅用于着色。可能也有"道德色彩"，但这一点毋庸置疑地确认了线条的首要地位。但是，正如这些绘画，一旦颜色成为重中之重，而非添加之物——换言之，一旦颜色成为绘画的本质所在——颜色就不再道德，也不再真实了。颜色是诱人的，也是骗人的。但尽管如此——或者说，正因如此——颜色是印象主义所关注的，而这种关注正是评论家所憎恨的。树木不应该是紫罗兰色的，世界应该由比彩色"斑点"更本质的东西组成。

现实主义绘画的物体看似坚固而稳定，但印象主义绘画的物体却是光影浮动，支离破碎。印象派的早期评论家指出，碎片化的笔触和油画斑点是令人不安的证据，显示出艺术家对自然的依赖正在削弱，而更糟糕的是，他们的绘画技巧也弱化了。无论是哪种削弱，艺术界都还没有准备好让艺术家摆脱呈现现实的责任。

早期评论家并没有说错。印象派作品创造出令人眼花缭乱的

光彩，拆解了图像，破坏了图像的完整性和稳定性。或者更确切地说，图像要么合为一体，要么支离破碎，取决于观看者的位置。从远处看，这些画作清晰连贯；近距离看，它们只是画布上任意颜色的涂涂抹抹。早期的评论家经常如此嘲笑毕沙罗的风景画。1877年，利昂·德·罗拉（León de Lora）在《高卢人》（*Le Gaulois*）上评论道："从近处看，它们难以理解的糟糕；从远处看，它们糟糕得难以理解。"[24]

但艺术家也演算了视角的可逆性。这些画作不仅是可识别的具象化图像和色块的抽象排列（比喻画总是两者皆有），而且还主动要求我们转变视角。它们既是图片，也是画作，它们两者皆是。但是它们更偏向是画作。

画作呈现出让人心醉神迷的意象，引诱观众靠近。但近距离观察却使画作似想展示的世界支离破碎。有人可能会说，只有保持距离，世界才会准确对焦。在生活的大多数方面，却是另一番样子：注意力产生清晰度，保持距离则会造成扭曲和变形。但在这里，我们只有错误地认识这幅画，才能正确地认识了世界；或者说，至少我们决定不仔细看它时，才能正确地认识了世界。

利昂·德·罗拉对毕沙罗的看法并不正确，但至少说对了一部分。我们对这些画作的看法，在充满熟悉物体的可识别世界以及色块和笔触所构成的图像世界之间来回切换时常陷入困境。

凡有行动，皆有切换：它是画家控制力的实证。它是艺术，不是自然。它是艺术，不是光学。艺术在宣告，并非宣告它凌驾于自然和光学之上（无论画家和评论家有时怎么说，艺术从无凌驾），但艺术的确对自然和光学都不怎么关心——画家选择"随意的紫罗兰色"来画气氛的颜色，即是明证。

我们经常把绘画视为窗口。1877 年，阿梅代·德苏比斯-德格雷斯（Amédée Descubes-Desgueraines）在《文学公报》（*Gazette des Lettres*）中说，印象派画家描绘世界，"仿佛透过一扇窗户，突然打开了"[25]。这就是印象派画家所鼓励的错觉。但大多数好的作品并不是窗户。事实上，它更像是一堵墙，让我们远离那些"就在那里"的东西，而不是向我们揭示它们，尽管很长时间以来很多画家以此为业。

看起来是光，其实是画。或者这样说更好——是伪装成光的画作，或是正在"伪装成光"的画作。但我们永远不应忘记，它是油画。莫奈本可以用水彩作画，水彩比油画颜料透明，更适于呈现光一闪而过就消逝不见的效果。但他几乎从未用水彩作画（应该注意的是，毕沙罗和塞尚都经常使用水彩）。对于莫奈来讲，正如俄罗斯诗人奥西普·曼德尔施塔姆（Osip Mandelstam）后来写道，总是"丁香紫的大脑，温暖了厚重的油画颜料"[26]。

你不能忽视颜料的稳固性与它想表现的光的非物质性之间的

紧张关系（用莫奈的话说，就是你无法避免涂抹油画的时间和现场"瞬间性"之间的差距）。这标志着绘画史上的一次飞跃，因为绘画在朝着为绘画而绘画的方向发展。至少在1859年法国化学家让·萨尔瓦特（Jean Salvétat）发明钴紫色颜料之前，紫罗兰色是通过在茜草红上涂上钴蓝得到的。1890年左右，艺术家已普遍使用钴紫色颜料。但无论使用何种颜料，紫罗兰色都已跃然画布之上，成为非物质的大气的颜色。

但莫奈还没完全做好准备，将绘画从画什么东西的任务中解放出来（梵高当时也没准备好）。从名义上讲，绘画仍然是为营造接近现实的错觉服务的，即便是在莫奈的作品里，画的也只是大气的闪光幻象。对莫奈和印象派来讲，在很大程度上，世界是探索色彩的借口，但他们还没有完全准备好接受后来康定斯基所谓的"自由的工作"。[27]应该说，两个人都不是康定斯基。但莫奈最终会走向这一归途。

莫奈从画光线中的物体，到画物体的光，最终到画出光本身。他的终极之作——吉维尼的睡莲池塘——提供了一种无结构的结构，展现出几近纯粹的光度形式——因为颜色难以与形状分离（见图30）。

在莫奈非同凡响的睡莲画作中，观众对浅层空间进行合理化的空间线索很少。既没有地平线，也没有任何池塘边界。绘画的

边缘，即画面终止之处，看起来是完全任意的。世界被呈现为色块斑斓的万花筒。

这个比喻不是异想天开。1819 年，万花筒的发明者大卫·布鲁斯特（David Brewster）说，万花筒的设计旨在实现"简单形状的反转和增殖"[28]。第一个万花筒是一个装有彩色物体的筒管，里面以一定角度放置了两块镜子，筒的一端装有一个目镜。镜子破碎、增殖了彩色碎片，镜子在万花筒中的作用几乎与天空和水在莫奈睡莲画作中的作用相同。色彩图案在马塞尔·普鲁斯特（Marcel Proust）称为水与天空的"魔镜"之间来回跃动，创造出华丽强烈的明亮色彩。[29]

最终，艺术家会沿着抽象的指示一路向前。再没必要画什么睡莲池塘了。颜色可能只是颜色，绘画可以肆无忌惮地就是绘画本身——而光，应该说，光将不再依赖于它通常的来源和支撑，光将自由自在地成为光，也只有光，就像丹·弗莱文（Dan Flavin）或詹姆斯·特瑞尔（James Turrell）的装置和投影一样（图 33）。

但首先，我们需要莫奈和他"丁香紫色的大脑"。随后的现代艺术史——至少是色彩大于线条的那段历史——都肯定了莫奈的贡献，就像在那些线条大于色彩的历史时期都必须肯定塞尚的贡献一样。在弗莱文成为我们所熟知的弗莱文之前，他非常喜欢

现代艺术博物馆收藏的两幅睡莲画作。在1958年4月的一场大火中，两幅画作严重受损，弗莱文当即为博物馆捐款，希望能够保存画布残骸。[30]

但是，按照传统的艺术史记载，现代艺术之所以成功发展起来，几乎都是塞尚的功劳。这也许是因为莫奈看起来过于轻浮，而塞尚则比较朴素——或许只是紫罗兰色看起来过于轻浮。但这一事实本身就证明，我们有多需要莫奈和他那块"前人无法想象的、未揭示的、超越一切的调色板的力量"，康定斯基站在莫奈的干草堆画作之前，如是说。[31]与我们通常所知的不同，莫奈引领了不同的现代艺术史。

这两段历史都没有错，至少在某种程度上可以说，所有历史都是真实的历史。当然，从皮埃尔·博纳德（Pierre Bonnard）、安德烈·德兰（André Derain）和亨利·马蒂斯，到马克·罗斯科（Mark Rothko）、埃尔斯沃斯·凯利（Ellsworth Kelly）和乔治亚·奥基弗（Georgia O'Keeffe）；从海伦·弗兰肯沙勒（Helen Frankenthaler）、山姆·弗朗西斯（Sam Francis）和琼·米切尔（Joan Mitchell），到贾斯培·琼斯（Jasper Johns）、布里吉特·赖利（Bridget Riley）和格哈德·里希特（Gerhard Richter），我们可以一窥自莫奈发端的现代艺术史的轮廓。但是，当然，莫奈也教导我们：不要盲从轮廓。这一切，都始于1874年4月15日的巴黎。

图33 詹姆斯·特瑞尔，《观天之奇峰欧特》（*Skyspace Piz Uter*），瑞士楚奥茨（Zuoz），2005年

注　释

1. Émile Cardon, "Avant le Salon: L'exposition des révoltés", *La Presse*, April 29, 1874, 2-3. See Dominique Lobstein, "Claude Monet and Impressionism and the Critics of the Exhibition of 1874", in Monet's "*Impression Sunrise*": *The Biography of a Painting* (Paris: Musée Marmottan Monet, 2014), 106-15.

2. Louis Leroy, "L'Exposition des impressionnistes", *Le Charivari*, April 25, 1874, 80, reproduced in Monet's "*Impression Sunrise*", 111. 有关这幅画与"印象派"的关系，参见 Paul Tucker, Claude Monet: Life and Art (New Haven: Yale University Press, 1995), 77-78。

3. See Oscar Reuterswärd, "The 'Violettomania' of the Impressionists", *Journal of Aesthetics and Art Criticism* 9, no. 2 (1950): 106-10.

4. Jules Claretie, La Vie à Paris, 1881 (Paris: Victor Havard, 1881); the quotation is often attributed to Claude Monet, but Claretie is discussing "M. Edouard le révolutionnaire Manet" (225-26). Joris-Karl Huysmans, "L'Exposition des indépendants en 1880", in *L'Art Moderne* (Paris: V. Charpentier, 1883), 182.

5. Théodore Duret, "Les Peintres impressionnistes" [1878], translated in *Monet: A Retrospective*, ed. Charles F. Stuckey (New York: Park Lane, 1985), 66.

6. George Moore, "Decadence", *Speaker* 69 (September 3, 1892):

286, and see also Moore, A Modern Lover, vol. 2 (London, 1883), 89; Huysmans, L'Art moderne, 183 ("Leurs rétines étaient maladies").

7. August Strindberg is quoted in Reutersvärd, "'Violettomania,'" 107, as is Cardon, whose comment appeared in his "Avant le Salon", 3.

8. Alfred Woolf, review of the second Impressionists' show in 1876 in Figaro, April 3, 1876, quoted in John Rewald, *The History of Impressionism*, 4th ed. (New York: Museum of Modern Art, 1973), 368.

9. Alfred de Lostelot, "Exposition des oeuvres de M. Claude Monet", *Gazette des Beaux-Arts* 28 (April 1, 1883): 344.

10. Émile Zola, *His Masterpiece*, trans. Ernest Alfred Vizetelly (London: Chatto and Windus, 1902), 122.

11. Oscar Wilde, "The Decay of Lying", in *Oscar Wilde: The Major Works of Oscar Wilde*, ed. Isobel Murray (Oxford: Oxford University Press, 1989), 233.

12. Wilde, "Decay of Lying", 233.

13. Jules-Antoine Castagnary, "L'Exposition du boulevard des Capucines: Les Impressionistes", *Le Siècle*, April 29, 1874, 3.

14. Donald Judd, "Some Aspects of Color in General and Red and Black in Particular", *Artforum* 32, no. 10 (1994): 110.

15. Quoted in Claude Roger-Marx, "Les Nymphéas de M. Claude Monet", *Gazette des Beaux-Arts*, 4th ser., 1 (June 1909): 529，想象或记录与画家的对话。对杜兰德-鲁埃尔展览的长篇评论由凯瑟琳·理查兹翻译，参见 Charles F. Stuckey, ed., Monet: A Retrospective (New York: Beaux Arts Editions, 1985), 267。

16. Philippe Burty, "Exposition de la Société anonyme des artistes", *La République Française*, April 25, 1874, 2.

17. 画布有多层油漆，根据艺术评论家奥克塔夫·米尔博（Octave Mirbeau）在文学杂志 *Gil Blas*（1889年6月22日）上的文章，一幅画在完成之前可能需要涂上"60层"，参见 Robert Herbert, "Method and Meaning in Monet", *Art in America* 67（September 1979）: 91-108。

18. Claude Monet, quoted in John House, *Monet: Nature into Art*（New Haven: Yale University Press, 1986）, 221.

19. Joachim Gasquet's *Cézanne: A Memoir with Conversations*, trans. Christopher Pemberton（London: Thames and Hudson, 1991）, 220.

20. Jules Claretie, in *La Vie à Paris*, 1881（Paris: Victor Havard, 1881）, 226, 尽管这一观察经常被认为是莫奈的功劳，但他还是兴奋地向一些朋友报告了这一结果，无疑是因为紫色在他的调色板中的突出地位，参见，如 Philip Ball 可靠的著作 *Bright Earth: Art and the Invention of Color*（Chicago: University of Chicago Press, 2001）, 184, 347n15。

21. Quoted in Ross King, *Mad Enchantment: Claude Monet and the Painting of the Water Lilies*（London: Bloomsbury, 2016）, 178, from a conversation reported by René Gimpel, Diary of an Art Dealer, trans. John Rosenberg（London: Hodder and Stoughton, 1966）, 57-60.

22. 这个现在经常被艺术史学家使用的短语，是由现代主义者迈克尔·弗里德（Michael Fried）创造/推广开来的，参见 *Manet's Modernism*；或者 *The Face of Painting in the 1860s*（Chicago: University of Chicago Press, 2003）, 22, 而迈克尔·弗里德使用该词的精确度和效果比后人要高。

23. Quoted by Lilla Cabot Perry, "Reminiscences of Claude Monet from 1899–1909", *American Magazine of Art* 18, no. 3 (1927): 120.

24. León de Lora, *Le Gaulois*, April 10, 1877, quoted in T. J. Clark, *The Painting of Modern Life: Paris in the Art of Manet and His Followers* (Princeton, NJ: Princeton University Press, 1984), 20.

25. A. Descubes [Amédée Descubes-Desgueraines], "L' Exposition des Impressionnistes", *Gazette des Lettres, des Sciences et des Arts* 1, no. 12 (1877): 185.

26. Osip Mandelstam, "Impressionism", in *The Complete Poetry of Osip Emilevich Mandelstam*, trans. Burton Raffel (Albany: State University of New York Press, 1973), 209.

27. Wassily Kandinsky, *Concerning the Spiritual in Art*, trans. M. T. H. Sadler (1914; reprint, New York: Dover, 1977), 50.

28. David Brewster, *The Kaleidoscope: Its History, Theory, and Construction* (London: J. Murray, 1819), 135. See Jonathan Crary, *Techniques of the Observer: On Vision and Modernity in the Nineteenth Century* (Cambridge, MA: MIT Press, 1990), 116.

29. Marcel Proust, "The Painter; Shadows—Monet", *Against Sainte-Beuve and Other Essays*, trans. John Sturrock (Harmondsworth, UK: Penguin, 1988), 328.

30. Carol Vogel, "Water Lilies, at Home at MoMA", *New York Times*, March 5, 2009.

31. Wassily Kandinsky, quoted in *John Hollis, Shades—Of Painting at the Limit* (Bloomington: University of Indiana Press, 1998), 67.

第八章

基本黑

图 34 《蒂芙尼的早餐》中的奥黛丽·赫本,1961 年

世界上最著名的裙子，可能要数 1961 年电影《蒂芙尼的早餐》(*Breakfast at Tiffany's*) 首映式上奥黛丽·赫本（Audrey Hepburn）穿的黑色缎子无袖紧身裙。它是最著名的小黑裙，是永不过时的小黑裙，即使它是全长的。它也是最昂贵的小黑裙：纪梵希（Givenchy）为这部电影设计了三版小黑裙，2006 年，其中一版小黑裙在伦敦的佳士得拍卖会上以 467 200 英镑拍出。

　　影片开头，赫本饰演的霍莉·戈莱特利（Holly Golightly）身穿晚礼服，乘出租车来到空空如也的纽约第五大道。她下了出租车，来到蒂芙尼店铺前面。正是凌晨 5 点左右（她没有早起）。她挽着高高的发髻，发髻前面盘了一个小头饰，颈环珍珠，臂穿黑色长手套，戴一副宽大的太阳镜。铺门紧闭。她抬头，盯着铺门上方镌刻的蒂芙尼公司的名字，向商店橱窗走过去。她站定，一边观赏珠宝，一边吃点心并从纸杯里啜一大口咖啡。

　　这，就是她的"蒂芙尼的早餐"。

　　世故即伪装，她正打扮自己。霍莉·戈莱特利是迷人的流浪女，是经验更丰富也更坚定的"伊丽莎·杜利特尔"（Eliza

Doolittle），她将自己打造成了老练的纽约人。她出生在得克萨斯州的郁金香镇（一个位于农场路 2554 号的真实小镇，位于范林县中北部邦汉姆以北 12 英里处，现有人口 44 人），"不到 14 岁"就嫁给了当地的马医。正如她老实的丈夫所说，她整天看"100 美元的杂志"，翻看那些"浮夸的照片"和"做梦"。[1] 15 岁的时候，她离开丈夫，逃离了得克萨斯州的农村，试图在她所谓梦想灰飞烟灭之前实现梦想。

160　　小黑裙是梦想之物，但它所带来的变化是肤浅的。剧中，一个角色评价："她是个骗子。"但是"她是个真正的骗子。因为她诚实地相信所有她所相信的垃圾假货"[2]。"垃圾"（Crap）是杜鲁门·卡波特（Truman Capote）中篇小说中的叙述者使用的词。

　　但小黑裙当然值得相信。它不是"废话"或"垃圾假货"，而是几乎每个女人衣橱里的必备款。比卢拉梅（Lulamae）更老练的女性对此深信不疑。1926 年，《时尚》（*Vogue*）杂志宣称，小黑裙将成为"所有有品位的女性的制服"。"如果你穿对了小黑裙，就不用再穿戴其他任何东西了。"美国社交名媛沃利斯·辛普森（Wallis Simpson）如是说。1936 年，她嫁给了爱德华八世（Adward Ⅷ），国王放弃英国王位，与她结婚。[3] 现在，它是卢拉梅·巴恩斯（Lulamae Barnes）梦寐以求之物。一切都是为了爱，还有一条"小，黑，裙"（LBD）。

到 1936 年，小黑裙已经成为时尚象征，这在很大程度上要归功于可可·香奈儿（Coco Chanel）于 20 世纪 20 年代推出的标志性的"福特"款设计（图 35）。

随着小黑裙的出现，葬礼的颜色摇身一变，成为时尚色彩，而如今，温莎公爵夫人（Duchess of Windsor）和卢拉梅·巴恩斯都可以民主地享受时尚——兼具实用性、平易近人和黑色。"福特"不仅是汽车品牌，而且已成为时尚术语。"每个人都买福特牌的衣服"，美国造型师伊丽莎白·霍伊斯（Elizabeth Hawes）说，她学素描出身，为美国制造商模仿设计，假装成巴黎时装秀的买手。[4]但是，两个城市传奇在香奈儿的"福特"故事中交错了。

事实上，第一件"小黑裙"并非出自香奈儿，而是福特 T 型车（Model T），后者可以为客户提供"任何他想要的颜色，只要是黑色"[5]。1908 年，当 T 型车首次生产时，该车有红色、蓝色、灰色和绿色——但没有黑色。1912 年，只有蓝色可选，挡泥板是黑色的。到了 1914 年，黑色才成为唯一可用的颜色，而且一直持续到 1926 年。讽刺的是，在福特重新开放颜色选择的那一年，香奈儿开始将她的黑色连衣裙与福特曾经的纯黑色汽车相提并论。但再怎么说，香奈儿都不是首位小黑裙设计师。巴黎设计师让·巴杜（Jean Patou）在大约 7 年前就推出了这款标志性的连衣

裙,并称之为他的"福特"。和汽车一样,他的简约设计也有不同颜色,而"线条和剪裁不变"[6]。

但是,早在结交巴黎时尚圈之前,小黑裙就广为人知了。大约在20世纪到来之际,亨利·詹姆斯(Henry James)曾多次想象女人身穿小黑裙的模样。在1899年出版的小说《尴尬的时代》(*The Awkward Age*)中,任性的公爵夫人评论了嘉莉·唐纳(Carrie Donner)的外貌:"看看她的小黑裙——是相当不错,但不够好。"[7]1902年,在《鸽子的翅膀》(*The Wings of the Dove*)中,米莉·锡尔(Milly Theale)的"不同之处"明确无误地表现在"她心不在焉地在草地上漫步,她那件无可救药的昂贵的黑色小礼服泛起褶皱"[8]。卢拉梅·巴恩斯更想成为米莉,而不是嘉莉。她希望看似毫不费力地达到她自觉努力的效果。就从裙子开始吧。但米莉·锡尔"真的很富有",而卢拉梅没有钱。虽然她不愿想起,但她毕竟是一个"职业"女孩。可这就是小黑裙的美。它代表着纯粹的可能性。它让每个人都可以想象,社会差距可以被缩小,可以不复存在,哪怕只有一瞬。

黑色衣服一贯如此。它演出了一种社会炼金术。但这并不总是自上而下发生的。在文艺复兴时期的意大利和西班牙,黑色是欧洲最流行的颜色,不仅是哀悼的强制性颜色。[9]长期以来,牧师、僧侣和修士都穿黑色长袍,以示谦卑、忏悔以及他们对人世间之

图 35 香奈儿的"福特"——全世界都在穿的连衣裙,《时尚》,1926 年 10 月

事缺乏兴趣。但是到了 14 世纪末，黑色已经世俗化了。富商开始穿黑衣，无疑是为了给人一种严肃正直的印象，但也是因为奢侈品法规（限制特定社会阶层购买织物和染料等奢侈品的法律）禁止他们穿贵族才有权享用的红衣和紫衣。但是，最初为富商制作的豪华黑很快就被贵族们推崇有加，的确，有些时候黑色能彰显他们旷日持久的悲伤，但通常来讲，这只是因为黑色织物异常华美，可以展示地位和权力，就像闪亮的金箔和毛皮一样。

歌德在他关于颜色的书中指出，在文艺复兴时期，"黑色旨在提醒威尼斯贵族共和制之平等理念"[10]。也许这是目的，但事实上，黑色彰显出贵族的优越性——这种优越性呈现在细微但明确的织物、色调和设计的差异标志上，在黑色的掩映下几乎难以察觉。很明显，在汉斯·霍尔拜因（Hans Holbein）、布朗齐诺（Bronzino）、提香、委拉斯凯兹（Velázquez）和安东尼·范·戴克（Anthony van Dyke）等文艺复兴时期画家的肖像画中，黑色已占据了社会阶梯的顶端。

到了 19 世纪中叶，黑色在服装中运用广泛，实际上模糊了早期服装规范意图确认的社会差异，新的时尚纬度并不总是社会进步的正面标志。19 世纪，歌德色彩理论译者的侄子撰写了一本关于装饰和时尚"要点"的奇书。他在书中哀叹道，"英国人在晚宴和葬礼上都穿同样的衣服"，而且"很多主人在晚宴上招待

朋友，后面却都站着一名管家，穿着和他自己一模一样"。"更让人困惑的是，起身宣讲天恩的牧师，穿得不似主人，就像管家。"[11]

的确令人困惑。黑色是吊唁者、君主、忧郁症患者和摩托车爱好者一同分享的颜色；也是"垮掉的一代"和蝙蝠侠喜欢的颜色。忍者和修女都穿黑色。法西斯主义者和时尚达人都穿黑色。哈姆雷特、希姆莱和赫本都穿黑色。马丁·路德（Martin Luther）、马龙·白兰度（Marlon Brando）和弗雷德·阿斯泰尔（Fred Astaire）也都穿黑色。黑色既是隐忍的，也是过度的；既是落魄，也是傲慢；既是虔诚，也是堕落；既是克制，也是叛逆。黑色既魅力十足，也阴郁幽暗。

然而，不论时尚宣言如何措辞（或者是因为黑色的信息量太大了），黑色服装无处不在。文化将颜色核心的矛盾心理编织成不同的着装规范。1846年，夏尔·波德莱尔（Charles Baudelaire）将巴黎街头无处不在的黑色服装当作"我们这个苦难时代的必备制服，肩上扛着永恒哀悼的黑窄标志"。也许正如他所说，"我们所有人都在参加这样或那样的葬礼"[12]。当然，所有时代都很艰难，而种种黑色服装象征着我们的应对方式。它们标志着我们直面事实的感觉——蔑视，绝望，或只是无动于衷。

但黑色始终是主色调，始终为我们提供稳定的参考点。每年都

会出现所谓的"新风尚"（the new black）——但老牌的黑色（old black）仍然最为时尚。"如果有一种颜色比黑色更深，那我就会穿，"据说，可可·香奈儿曾如是说，"但在那之前，我穿黑色就行了。"20 世纪 60 年代的电视喜剧《阿达一族》（*The Addams Family*）里，走原始哥特风的女儿温斯蒂·阿达（Wednesday Addams）简洁地回答："如果他们发明出更深的颜色，我就不穿黑色了。"

现在已经有了。一家英国分子工程公司——萨里纳米系统公司——开发了一种超黑材料，名为"梵塔黑"（Vanta-black），这种颜色比此前已知的所有颜色都黑。尽管存在争议，但公司授予了雕刻家安尼施·卡普尔（Anish Kapoor）独家艺术使用权。[13] 目前来讲，梵塔黑还太贵了，做不起衣服。所以，老套的黑色还是要用的。

无论黑色有多深，它都是摇摆不定的。用来命名黑色的语言也是如此。在拉丁语里，需要用两个单词表示黑色：ater 和 niger。ater 是暗淡的黑色，niger 是闪耀的黑色，两个词即烟灰和黑曜石的区别。在英语里，只有 black。但英语也曾经出现过类似的区别。和拉丁语一样，古英语也有两个单词表示黑色：sweart 和 blaec。区分它们的视觉本质是亮度，而非色调。更复杂的是，blaec 有一个古老的英国双胞胎（或许是表亲）——blac。不难理

解,两个词通常不作细分,即使是古英语使用者和古代文士也是如此。如果说两个词必须有所区别,那么 blaec 多多少少就是我们今天的黑色,而 blac 意味着苍白、闪亮,有时甚至可以指白色。这两个词来自同一个印欧语词根,意为"燃烧",这就解释了这个奇怪的现象:一个词指的是起火后剩余的碳化物,另一个词表示大火本身。

所以,在世界伊始,至少在语言的开端,黑色既沉闷,又闪亮;既深,又浅;既是黑色,也是白色。曾经代表"黑色"的单词,没有一个能准确地传递出我们现在以为的颜色;没有一个是独立且抽象的视觉体验的色彩标签。这些曾经代表"黑色"的单词描述了一些更复杂的生活经历,解释了为什么"黑色"(black)和"漂白"(bleach)两个词可能在词源上相关——但这也让我们不禁要问,为什么我们如此轻易就想象出了两极分化的世界,就像豪尔赫·路易斯·博尔赫斯(Jorge Luis Borges)在谈到黑白棋盘时所说的,"两种颜色彼此憎恨"[14]。黑与白从来不是对手,它们是合作伙伴。正如诗人华金·米勒(Joaquin Miller)写道:"黑色的夜,白色的光,浑然一体。"[15]无论如何,颜色间并无憎恨。

但颜色的摇摆不定则更为根本。暂时忘记这句话吧。黑色是不是颜色?

通常来讲,答案是:不是。当眼睛没有接收到可见波长的电

磁能量（即 400~700 纳米之间的电磁能量）时，我们的视觉体验就是颜色的缺失。当物体吸收（而不是反射）这种能量时，看起来就是黑色。或者至少当物体吸收了大部分能量时，情况如此。如果所有光波都被吸收了，那我们就什么都看不到了。那里似乎什么都没有。这让卡普尔对"梵塔黑"感到异常兴奋，"梵塔黑"显然吸收了 99% 以上的光波："想象你走进一个房间，毫不夸大地说，一个你感觉不到墙壁的房间——墙在哪里？或者，根本没有墙。黑屋子不是空荡荡的黑屋子，而是充满黑暗的房间。"[16] 但当没什么东西可以吸收光，或者没有光可以被吸收时，我们的视觉体验也是黑色的。黑色是颜色的缺失，也是缺失的颜色。正如墨西哥画家弗里达·卡罗（Frida Kahlo）在日记中所写，"一无所有便是黑色；事实上，无有即黑色"[17]。

物理学家可能会附议（这并非一语双关）。物理学家通常并不认为，无有是黑色。实际上，他们认为无有是无色。无有只有能量。人类视觉系统检测并处理特定波长的能量，我们给处理之中的视觉体验取一个颜色名。所以他们愿意称之为颜色。但是这些波长都不对应黑色。

对于物理学家来讲，至少对于真正思考物理学的物理学家来讲，黑色不是颜色的说法有些道理。对几乎所有人（甚至对参加葬礼的物理学家而言）来讲，黑色当然是颜色。人们大都同

意，黑色西装是有颜色的——认为这件西装没有颜色，这不合理——黑色（用任何语言来讲）就是西装的颜色。但出于对物理学家的尊重，我们可以这样认为：黑色与我们之前讨论过的其他七种颜色都不一样。其他七种颜色是彩色，实际上是我们在彩虹中看到的彩色光的颜色。黑色是非彩色，意味着它是从红色到紫色的颜色渐变中无法看到的颜色。因此，有（至少）两个不同的色阶：一个是光的光谱颜色，而另一个是从白色到黑色的色调颜色，后者包含了黑白混合而成的深浅不一的灰色。

但我们仍然将黑色视为事物外观的独特视觉特征，正如我们将绿色视为豌豆和绿宝石的颜色，将蓝色视为蓝莓和蓝宝石的颜色一样。也许，令人困惑的是（尽管对黑色的困惑似乎更理所当然），勒索、黑色幽默和黑市似乎不在我们所看到的黑色之列。奇怪的是，飞机的黑匣子也不是黑色的（其实它是橙色的）。但是现在，你在这一页上读到的单词字母明显是黑色的，不是绿色的，也不是蓝色的；乌鸦、渡鸦、几乎所有的单簧管、黑豹，钢琴88个键中的36个键，也是如此。夜空也是黑色的。

此处，最后一句话的意思很难确定。当我们仰望夜空，我们看到的那貌似黑色之物是什么？黑色是什么东西的主要视觉特征？天空？或者更远的太空？或者什么都没有？无色的无有？还是无有的颜色？是华莱士·史蒂文斯在《雪人》（*The Snow*

Man）中所说的"不在那里的一切"（nothing that is not there）还是"在那里的空无"（the nothing that is）？或者我们只是看到了黑色？

即使我们不太确定我们所看到的黑色是什么，我们仍然相信它是黑色的。它是夜空的颜色，正如蓝色是我们在无云的日子里看到的天空的颜色。但是蓝天和黑天是不同的。蓝天的蓝完全符合我们对色彩产生的主流认知。蓝天之蓝是太阳光散射的效果（被称为"瑞利散射"的现象），主要是由于对应着蓝色和紫色的较短波长的光被吸收，辐射到空中。但是，无论在一天里的哪个时刻，一旦一个人离地 11 英里（即到了所谓的中间层），天空看起来就是黑色的，因为那里无法散射光。

从地球上看，夜晚的天空是黑色的，不是因为没有东西可以散射光，而是因为没有足够的光可以散射。即使太空中有数十亿颗恒星［你们有些人会记得卡尔·萨根（Carl Sagan）的名言］，也不会决定甚至不会影响夜空的颜色。恒星的光看起来只是在无限黑色区域中闪烁的点，而用弥尔顿的话来说，也许我们可以把这个区域描述为"可见的黑暗"（《失乐园》第 1 章第 63 行），根本就不是颜色。

但是，我们认为，夜空是有颜色的。在我们看来，夜空是黑色的。这可能和视力没什么关系。至少，我们以为它是有颜色

的。它是黑色的——不是无色（也不是有些人认为的所有颜色的组合），而是和所有其他颜色一样的单色。不一样的是，它可能是在其他颜色产生之前就产生了。几乎所有的创世神话都将"黑暗"作为我们的"初始"。《创世记》里说："起初，神创造天地。地是空虚混沌，渊面黑暗，神的灵运行在水面上。神说：要有光，就有了光。神看光是好的，就把光暗分开了。神称光为昼，称暗为夜。"（《创世记》1:1-5，钦定本）。

造物主称黑暗为夜。我们称之为黑色。我们被告知——也相信——它一开始就在那里。它是我们的基础原点。19世纪法国超现实主义诗人亚瑟·兰波（Arthur Rimbaud）声称，他"发明了元音的颜色"，在他的十四行诗《元音》（Voyelles）中，他给每一个元音都加上了颜色："A黑色、E白色、I红色、U绿色、O蓝色。"[18] 批评家通常认为，字母和颜色之间的关系只是任意的。但是"A"是黑色的——正是开始的颜色。

虽然最早的画家从烧焦的木头和骨头中提炼出炭黑来画洞穴壁画，但画家们并不总是那么确定黑色的初始性。然而，一旦有其他颜料可用，黑色就成了调色板的另一种颜色，次要的颜色，用于给黑色之物上色，或用来画轮廓和阴影。然而画家们逐渐在其中发现了更有活力、更为繁复的东西。黑色是不是一种颜色？这不再是一个问题。问题在于这种颜色到底有多具主导性。

正如马蒂斯所说，在某些人手里，黑色是一种强大而原始的"力量"。[19] 看看卡拉瓦乔（Caravaggio）、乔治·德拉图尔（Georges de La Tour）、伦勃朗（Rembrandt）、弗朗西斯科·戈雅（Francisco Goya）、特纳（J. M. W. Turner）和马奈［尤其是他那幅美妙的贝尔特·莫里索肖像画］吧。

也许最重要的是，看看卡西米尔·马列维奇（Kazimir Malevich）和他的《黑色正方形》（*Black Square*，图36）——实际上，应该是《黑色的正方形"们"》；他画了三幅，第一幅绘于1915年，他将日期提早到1913年，最后一幅绘于1929年或1930年，不过都不是标准的正方形。（他自己似乎把这幅画称为"四角图"。）这幅白色背景上的黑色四边形，最初版本于1915年在彼得格勒（曾经的圣彼得堡，后来又更名回圣彼得堡）杜比契娜画廊展出。它高高悬挂在房间一角的天花板附近，就像俄罗斯人家里可能会悬挂的宗教图标。[20]

曾经光滑的亚光黑色油漆现已褪色、破裂，于是在这幅画下面，人们发现了一张更早的马列维奇抽象画。但是这幅黑色画应该被视为激进的开始。从象征性上讲，尽管没按时间顺序，但这幅画是他的首幅"至上主义"绘画。这就是为什么画家将创作日期提前的原因。马列维奇把这幅画小心翼翼地放在美术馆里，也把它小心翼翼地放在美术史上：它是一种新绘画的初始，不管是

什么时候第一次被绘制出来的。

马列维奇并不是唯一一个夸大黑色绘画艺术特权的人。布莱克似乎也是这样。1966年，巴尼特·纽曼写信给一位艺术评论家，后者在《时尚》杂志撰文讨论莱因哈特的黑色画："你选择写莱因哈特是你的事，但是你整篇文章都讨论莱因哈特，却没提到我的黑色画《亚伯拉罕》（*Abraham*），那可是历史上第一幅也是目前唯一一幅黑色画……如果他没有看到我的黑色画，他就画不出这些黑色画。"[21]

至少纽曼很明智，没有寄出这封信。其实他错了。有关莱因哈特的部分没错：莱因哈特的首幅黑色画绘于1953年，确实是在纽曼的作品之后创作的，也就是纽曼《亚伯拉罕》诞生之后的4年。有关马列维奇的部分也没错，因为他的画毕竟不是一幅黑色画，而是一幅白色背景上的黑色（不完全）正方形画。但是说他自己的画是"第一"，却错了。1918年，马列维奇的同辈人亚历山大·罗德琴科（Aleksandr Rodchenko，也是伊夫·克莱因的接班人）创作了一系列八幅黑色画，比纽曼的《亚伯拉罕》早了35年。很久以后，纽曼才知道这些，但他坚持向朋友们说，罗德琴科的画作其实是深褐色的。[22]

很明显，黑色稍显特别。马列维奇也迫切要求优先考虑他的《黑色正方形》，尽管他自己的艺术发展也享有过特权。他的《黑

图 36　卡西米尔·马列维奇,《黑色正方形》,1913 年,
国立特列季亚科夫画廊,莫斯科

色正方形》必须首位出现,这样它才能被理解为全新事物的起源,是"纯粹创造的第一步"。绘画不再是对世界上某些事物的模仿。正如马列维奇所说,现在,绘画"本身就是目的",尽管这个目的也是一个开始。[23] 马列维奇指明了方向,但是作为现代艺术博物馆的首任馆长,小阿尔弗雷德·H. 巴尔(Alfred H. Barr Jr.)说:"每一代人都必须画自己的黑色正方形。"[24]

但这个开始亦有先例可循。不是大约 30 年前,而是将近 300 年前。1617 年,英国的博学之士——医师、哲学家、占星家、神秘主义者、数学家,牛津大学的学士、硕士和医学博士,也是伊丽莎白女王宫廷里的某位重要官员之子——罗伯特·弗拉德(Robert Fludd),出版了他最为雄心勃勃的著作中的第一册:《宏观和微观两个世界的形而上学、物理和技术历史》(*Utriusque cosmi maioris scilicet et minoris metaphysica, physica atque technica historia*)。

这是对自然世界和宇宙、人类和神圣的古代智慧以及当代思想的综合之作,学养深厚。如今弗拉德已基本过气,但在 17 世纪中叶,有人曾郑重提议,他的著作应该取代亚里士多德的著作,列入牛津大学和剑桥大学的课程。

这本书的前几章有一个不寻常的图案,貌似有些面熟(图 37)。这是一个亚光的黑色四边形图形,装在白色边框内,用马

列维奇的话来说，它本身可以被理解为代表"形式的原点"。但弗拉德比马列维奇更乐于描述它的代表意义——甚至是它所代表的具体事物。它的每一面都标有 Et sic in infinitum（依此类推，直至无穷）。这并非抽象。弗拉德的书里约有 60 幅版画，每一幅都是某种东西的图像。这张画亦然。它展示了弗拉德对创世之前的最初混沌状况的想象。不是死亡的黑暗，也不是恶魔的黑暗，而是拥有无限可能的黑暗。这是弥尔顿所称的"自然之母/自然的子宫"，是"创造更多世界"的无限"黑暗物质"的代表（《失乐园》第 2 章第 911 行、第 996 行）。

马列维奇没有给他的正方形加上注释，其严格的朴素形式可能很容易表明，与弗拉德不同，他已经放弃了呈现和叙述，转而进入纯粹形式领域，无关其他，只有形式。一幅画高高挂起，处于俄罗斯圣像的位置，可以被理解为新现代主义信条的一声故意挑衅，一幅毫不妥协的非指涉性的圣像：为了艺术而艺术。

但这样理解，可能就错过了重点（或只论及画作本身）。年轻的俄罗斯艺术家瓦尔瓦拉·斯捷潘诺娃（Varvara Stepanova）注意到了黑色正方形所具有的形而上学姿态，而不是极简主义姿态。"如果我们看到正方形时，没有产生神秘的信仰，就把它当作一个实实在在的正方形，那它是什么呢？"她问。[25]对于斯捷潘诺娃来讲，这幅画几乎和弗拉德的画片别无二致：不是现代主义

图 37　罗伯特·弗拉德,《宏观和微观两个世界的形而上学、物理和技术历史》(奥本海默,1617 年),第 26 页

者坚持艺术对象的必然的物质性，而是"初始时"的空虚的神秘形象。用马列维奇的话来说，《黑色正方形》并非完全没有意义，而是一种"非客观的呈现"：它呈现出创造之前就已存在的东西，在没有任何东西可供呈现之前，就已存在的东西。[26]这幅画是马列维奇自己的"绝对创造"实践，将黑暗与光明分割开来，就像上帝在创世时的创造，不是无中生有的创造，而是从需要光明和形式的预先存在的黑暗物质中创造——这既是"初始"，又并非完全"初始"。[27]

马列维奇似乎更像是遥远的先驱者弗拉德，而不是他最明确的现代继任者阿德·莱因哈特，后者朴素、微妙的黑色画让纽曼倍感焦虑。或者说，莱因哈特所描述的作为画家的他自己，至少和马列维奇相去甚远。"艺术的宗教不是宗教。艺术的灵性不是灵性。"莱因哈特写道。他坚称，他"想消除黑色的宗教观念"[28]。但莱因哈特又表示，他想要在绘画中消解几乎一切——颜色、姿态、参照、个性。他的伟大画作可以被视为消极思维力的有力证据。但是，尽管他有意识地弃绝一切，却从未成功地根除宗教观念，这无疑就是他经常要如此宣称的原因。黑色的宗教观念不会消失，无论积极还是消极。马列维奇将画作挂在杜比契娜画廊，正是将这幅画当作圣像——因为黑色的正方形展示了世界初始的样子，展示出赋予它形式的创造行为。

但也许令人惊讶的是，马列维奇的黑色是亚光黑，也就是说，是暗淡的黑色，不是闪亮的黑色。是 ater，不是 niger；是 sweat，不是 blaec。但这也是出于设计。马列维奇（莱因哈特也是如此）小心翼翼地从颜料中沥出油，使黑色变薄，这样就不会产生光泽的黑色表面。闪亮的黑色会反映周围环境，但是他想要的黑色就是黑色本身，在没有任何东西可以反射之前，黑色就已经存在了。根本的黑色。必不可少的黑色。

真正的基本黑。

开头有之，结尾可能亦有之。马列维奇死后，哀悼者举着印有《黑色正方形》的横幅。他的骨灰被标有《黑色正方形》的火车运到莫斯科郊外的村庄，马列维奇的妻子住在那里，他的朋友尼古拉·苏丁（Nikolai Suetin）在那里制作了一个带有《黑色正方形》的小纪念碑来标记他的埋葬地。[29] 这座纪念碑在第二次世界大战期间被摧毁，彼时又一片黑暗笼罩了地球。

莱因哈特去世时，诗人兼特拉普主义僧侣托马斯·默顿（Thomas Merton，他堪称 20 世纪最有影响力的美国天主教徒）写信给诗人罗伯特·拉克斯（Robert Lax），告知他们的大学同学年仅 53 岁就英年早逝了。"他走进了图片，"默顿自我安慰道，"阿德穿着黑色衣服，消失在视线里。"[30] 但是也许我们都走出了视线，走进了那片黑色。据说，19 世纪法国小说家维克多·雨果

（Victor Hugo）临终前说的最后一句话就是："我看到了黑色的光。"[31]

当然，他做到了：黑暗可见。黑色既是我们初始的颜色，也是我们结束的颜色——还是卢拉梅·巴恩斯的小黑裙的颜色，是她最明亮的梦想的颜色。

注　释

1. 引自 *Breakfast at Tiffany's*, screenplay by George Axelrod, from a novella by Truman Capote, are from http：//www. dailyscript. com/scripts/Breakfast at Tiffany's. pdf。这部电影由派拉蒙电影公司于 1961 年 10 月发行。同名小说于 1958 年 11 月发表于《君子》（*Esquire*）杂志，随后以图书形式出版［*Breakfast at Tiffany's*：*A Short Novel and Three Stories*（New York：Random House, 1958）］。

2. Axelrod, *Breakfast at Tiffany's*.

3. 沃利斯·辛普森的这句话经常被引用，但可能是假的，参见 Greg King, *The Duchess of Windsor*：*The Uncommon Life of Wallis Simpson*（London：Aurum, 1999）, 416。

4. Elizabeth Hawes, *Fashion Is Spinach*（New York：Random House, 1938）, 58.

5. 亨利·福特经常引用的一句话（"顾客可以把车漆成任何他想要的颜色，只要是黑色"）出自他的 *My Life and Work*（written with Samuel

Crowther [New York: Doubleday, Page, 1922]），72。福特说，他在 1909 年的一次会议上宣布了这项政策，但他承认，"不是所有人都同意我的观点"。关于 T 型车后来的颜色历史，参见 Bruce W. McCalley, Model T Ford: The Car That Changed the World (Iola, WI: Krause, 1994)。

6. Hawes, *Fashion Is Spinach*, 58. See also Valerie Steele, *The Black Dress* (New York: HarperCollins, 2007); Amy Edelman, *The Little Black Dress* (New York: Simon and Schuster, 1997); and Anne Hollander, *Seeing Through Clothes* (New York: Viking, 1978).

7. Henry James, *The Awkward Age*, ed. Patricia Crick (Harmondsworth, UK: Penguin, 1987), 91.

8. Henry James, *The Wings of The Dove*, ed. Millicent Bell (Harmondsworth, UK: Penguin, 2008), 133.

9. See Michel Pastoureau, *Black: The History of a Color*, trans. Jody Gladding (Princeton, NJ: Princeton University Press, 2009), 100–104; and John Harvey, *Men in Black* (London: Reaktion, 1995), 74–82.

10. Johann Wolfgang von Goethe, *Theory of Colours* [1810], trans. Charles Locke Eastlake (1840; reprint, Mineola, NY: Dover, 2006), 181. See John Harvey, *The Story of Black* (London: Reaktion, 2013), 242–44.

11. Charles Locke Eastlake, *Hints on Household Taste in Furniture, Upholstery, and Other Details*, 2nd ed. (London: Longmans, Green, 1869), 236.

12. Charles Baudelaire, "Salon of 1846", in *Baudelaire: Selected Writings on Art and Artists*, trans. E. Charvet (Cambridge: Cambridge University Press, 1972), 105.

13. Brigid Delaney, "'You Could Disappear into It': Anish Kapoor on His Exclusive Rights to 'the Blackest Black'", *Guardian*, September 25, 2016.

14. Jorge Luis Borges, "The Game of Chess", in *Dreamtigers*, trans. *Mildred Boyer and Howard Morland* (Austin: University of Texas Press, 1964), 59.

15. Joaquin Miller, *As It Was in the Beginning: A Poem* (San Francisco: A. M. Robinson, 1903), 4.

16. Anish Kapoor, as told to Julian Elias Bronner, "Anish Kapoor Talks About His Work with the Newly Developed Pigment Vantablack", 500 Words, *Artforum. com*, April 3, 2015.

17. Frida Kahlo, quoted in *Into the Nineties: Post-Colonial Women's Writing*, ed. Ann Rutherford, Lars Jensen, and Shirley Chew (Armidale, Australia: Dangaroo, 1994), 558 ("nada es negro, realmente nada es negro").

18. Arthur Rimbaud, "Voyelles", in *A Season in Hell* [1873], trans. Patricia Roseberry (London: Broadwater House, 1995), 56 ("A black, E white, I red, U green, O blue"). "Voyelles" 发表于 1871 年。

19. Henri Matisse, *Matisse on Art*, ed. Jack Flam (Berkeley: University of California Press, 1995), 166.

20. Aleksandra Shatskikh, *Black Square: Malevich and the Origin of Suprematism*, trans. Marian Schwartz (New Haven: Yale University Press, 2012), 105.

21. Quoted in Yve-Alain Bois, "On Two Paintings by Barnett Newman," *October* 108 (2004): 8. 经巴尼特·纽曼基金会许可在那里使用。亚伯拉罕的斜体字不在信中。

22. Bois, "On Two Paintings", 10.

23. Kazimir Malevich, *Essays on Art, 1915–1933*, ed. Troels Andersen (London: Rapp and Whiting, 1968), 26.

24. Alfred H. Barr Jr., "U. S. Abstract Art Arouses Russians", *New York Times*, June 11, 1959.

25. Varvara Stepanova, quoted in *Margarita Tupitsyn, Malevich and Film* (New Haven: Yale University Press, 2003), 9.

26. Malevich, quoted in *Artists on Art: From the 14th–20th Centuries*, ed. Robert Goldwater and Marco Treves (London: Pantheon, 1972), 452.

27. Malevich, *Essays on Art*, 25.

28. Ad Reinhardt, *Art as Art: The Selected Writings of Ad Reinhardt*, ed. Barbara Rose (Berkeley: University of California Press, 1975), 68, 75.

29. Gilles Néret, *Malevich* (Cologne: Taschen, 2003), 94.

30. Thomas Merton and Robert Lax, *A Catch of Anti-Letters* (Lanham, MD: Rowan and Littlefield, 1994), 120.

31. André Maurois, *Olympio; ou, La vie de Victor Hugo* (Paris: Hachette, 1954), 564.

第九章

白色谎言

图 38 弗兰克·斯特拉（Frank Stella），《白鲸之白》
（*The Whiteness of the Whale*），1987 年

"白色是所有颜色的混合。"这是白色的第一个谎言。的确,牛顿用棱镜展示了"白"光是如何被分解成或多或少可以区分的颜色连续体的,这些颜色连续体可以通过棱镜聚合,重组为原来的白光。但是,首先,这种光从来不是人们通常所说的白色;其次,白色是所有颜色的组合,虽然白光如此,但白色颜料却不然。如果你曾混合过颜料,就会清楚这一点。

那么,什么是白色?之前,我们曾经问过:黑色是一种颜色吗?同样道理,白色是一种颜色吗?对于物理学家来说,这个答案(就像黑色的答案一样)通常是否定的。物理学家眼里的颜色,仅仅是由特定波长的电磁能量产生的可见光波段(最后几个字是后人加到牛顿的表述里的)。"白"光是这些色光的总和。但是,如果白色是色光的颜色的混合,那似乎就让白色脱颖而出、与众不同了,这也是他们否认白色是颜色的部分原因。

倘若如此,那么总和与部分区别不大。相比之下,水和水的组成部分看起来差别就大多了。也就是说,白色与红色或绿色差别不那么大,水和一个氧分子或两个氢分子的差别却大得多。尽

管如此，用整体与部分的相似性来阐释白色，还不足以推翻物理学家"白色不是颜色"的逻辑。但是，对我们其他人来说，明显的相似性阐明了以下事实：我们通常对物理学家的推理不感兴趣。

拒绝将白色视为颜色——或拒绝将黑色和灰色视为颜色——并无益处。我们可以说，也应该说，这些颜色不是彩色，它们有亮度，但没有饱和度，也没有色调。但概而言之，这种技术区分用处不大。无论出于何种目的，将黑、白、灰当作颜色都是有意义的。因此，就本书而言，白色是一种颜色——不仅是我们所看到的颜色，也是我们赋予了象征意义的颜色。每种颜色都有其象征意义，但没有比白色的象征意味更强了。白色代表没有污点的纯洁和完全的赦免，是白纸，是干净的开始。但是，这也是它的第二个谎言。

白色也是鬼魂的颜色、骷髅和白骨的颜色、蛆的颜色。白色"令人毛骨悚然"（appalls 的词源含义就是"使……苍白"）。这种白色不是对未来的承诺，也不是对过去的宽恕，而是代表恐惧、厌恶。正如赫尔曼·梅尔维尔在《白鲸》中所说，它"用毁灭的想法，从背后捅了我们一刀"[1]。

这可能是白色的第三个谎言，也是第二个谎言的变体。白色意味着一切，一切都是谎言。颜色没有意义。画家埃尔斯沃思·

凯利（Ellsworth Kelly）声称，"颜色自有其含义"[2]，也许这是真的。但是颜色并未告诉我们意义为何。是我们赋予了颜色意义，不管我们说它意味着什么，我们都让它有了意义，而我们让它有意义，并没有借助视觉系统的帮助。

梅尔维尔也知道这一点。他没说谎。他如此陈述，只是没那么直截了当。《白鲸》是一本"奇怪"而又"笨拙"的书，1850年，梅尔维尔本人在写给理查德·亨利·达纳（Richard Henry Dana）的信中也承认了这一点，尤其是《白鲸》被有些人解读为亚哈（Ahab）船长对大白鲸的偏执追捕。无论你读的是什么版本，这本书都超过了500页（很可能你根本就读不下去——但我建议你还是读读吧）。如果只有150页，那么《白鲸》会是一个精彩的冒险故事，但是这本书对鲸鱼和捕鲸话题的枯燥而发散的探讨让这个故事难以为继。该书共有135章，但船长亚哈直到第28章才出现，白鲸直到第133章才出现。书的三分之一已过，还没等到有人欢呼："看，鲸鱼喷水了！"

这部小说被亨利·詹姆斯归于"松松垮垮的大怪物"之列，指的是各式各样冗长繁复的19世纪小说。[3]这个故事的很多方面过于繁冗，但让《白鲸》成为一部伟大小说的，并不是冒险故事，而正是它的繁冗。与其说这是一部伟大的捕鲸小说，不如说这是一部关于过度的小说。特别是关于白色的含义过多了。

第 42 章题为《白鲸之白》(*The Whiteness of the Whale*)。笔者很想把整个章节完整地引用于此。小说的叙述者以实玛利(Ishmael)承认,"鲸鱼的洁白"让他震惊,接下来的段落就是一个不同寻常的(不同寻常的冗长?)长句,从句叠从句,每个从句以分号连接,追溯不同时间和文化中白色的积极意义,如美丽、纯真、威严、快乐、忠诚和圣洁。这个句子有 470 个单词,其中有 430 个单词密不透风地堆积在一起,证明白色是如何与"甜蜜、尊贵、崇高"相联系——直到"但是"(yet)一词不可避免地出现,实际上是两次出现:"但是,对于所有这些累积的关联来讲……在这种色调的最深层理念中,却还潜藏着一种难以捉摸的东西,这种颜色给灵魂带来的恐慌,多于血液惊骇的红"(160)。"这种色调的最深层理念"正是以实玛利的故事的意义所在,他说,"否则所有这些章节可能都是没有价值的"(159)。

因此,不理解神秘的白色,就是不理解以实玛利,不理解亚哈,不理解裴廓德号(Pequod)上文化背景多元的船员,不理解白鲸——换言之,就是根本不理解这部小说。但是这本书需要我们去理解的是,白色是个谜。"白鲸之白"是"一片无声的空白,充满了意义"(165)。但是意义之充实正是出自那种不可抗拒的空白,这种空白允许(或鼓励?)我们想象其中的意义。我们赋予它意义,但这些意义都是我们自己的意义。所谓"这种色

调的最深层想法",就是它没有最深层想法。

正是因为这种虚空,白色成为我们的象征之象征。它提醒我们,象征意义从来都不是自然的,也不是必然的。以绿色为例,绿色几乎普遍象征着生育和重生,原因显而易见。但它也象征着猜忌和嫉妒。在中国,绿色象征不忠;在英国,绿色是儿童抑郁症、肾癌、安全生产和公开收养人记录的"警示丝带"颜色。与此相似,你可以为每种颜色列出不可预测甚至相互矛盾的符号关联表。颜色的象征主义是非系统化的、含义多元的。以实玛利所谓的白色的"不确定性",使得白色的联想比其他颜色更为明显。

对亚哈来讲,鲸鱼的白色象征邪恶,是"太初即在的明显邪恶"的标记(156)。但是,如果白鲸"作为所有这些恶意的偏执化身,在他面前"游弋,那么白鲸就是亚哈的偏执的化身。到了"鲸鱼的白色驼峰",他已经"累积了……从亚当到他的整个种族感受到的所有愤怒和仇恨的总和"(156)。此处,白鲸是一大堆象征的堆砌;有时,白鲸只是一只白鲸(图39)。

有时,白色的羔羊也只是白色的羔羊。虽然明显不同于梅尔维尔的白鲸,但是我们也在羔羊身上堆砌了象征含义。白色是神秘羔羊的颜色,是基督为拯救人类而牺牲的象征。"看哪,神的羔羊,"使徒约翰说,"除去世人罪恶"(《约翰福音》1:29,钦定本)。但

在弗朗西斯科·德·祖巴兰（Francisco de Zurbarán）的名画《羔羊颂》（*Agnus Dei*）中，对动物身体的细致描绘令人不安，它提醒我们，这只羔羊的献身并非出于自愿（图40）。

事实上，祖巴兰一共画了6个版本。在其中的一幅画里（现藏于圣迭戈），羊头上有一个光环，上面刻着TAMQUAM AGUNS（作为一只羊），令这一象征意义表露得明确无误：羊即耶稣，他"像羊被牵到宰杀之地，又像羔羊在剪毛的人手下无声，他也是这样不开口"（《使徒行传》8：32，钦定本）。在马德里普拉多（Prado in Madrid）的版本中只有羔羊，但即使是那些明确表达出意图的版本，羔羊本身也是经过仔细观察和精心渲染，无法完全用比喻来解释。祖巴兰的《羔羊颂》是一种象征，它试图将精神世界和肉体世界结合起来，但是这幅画的精湛技艺将这两个领域隔开。我们无法忘记，这不是救世主基督，而是一只活的羔羊，羔羊本身不会得到救赎。祖巴兰简直是神来之笔。

符号是代表其他事物的物体或图像。但真正重要的，是其他事物。符号应该毫不费力地让位于符号化的事物。符号之所以重要，只是因为符号化的东西更重要。但是祖巴兰的羔羊抗拒这一点。它不放弃对我们的控制，并非因为艺术家笔下的羔羊令人同情，而是因为他把羔羊描绘得如此完美。符号无法经受住绘画的完美。

图 39 "鲸的庞大身躯会缩小么?——它会灭亡吗?"
布列塔尼海滩上的死鲸,1904 年

对梅尔维尔来说,情况则正好相反。起初,梅尔维尔的艺术风格似乎坚持鲸鱼是象征。"它当然是象征。"D. H. 劳伦斯(D. H. Lawrence)写道,"象征什么?我怀疑梅尔维尔自己也不知道。"[4] 但是,无论《白鲸》被视为何种象征,小说的叙述者以实玛利都不愿意参与象征的创作。以实玛利将我们的注意力集中在鲸鱼身上。在叙述者似乎中断的 17 章里,鲸鱼被有条不紊地描述、解剖和分类。以实玛利认真地向我们介绍了哺乳动物的"历

第九章 241

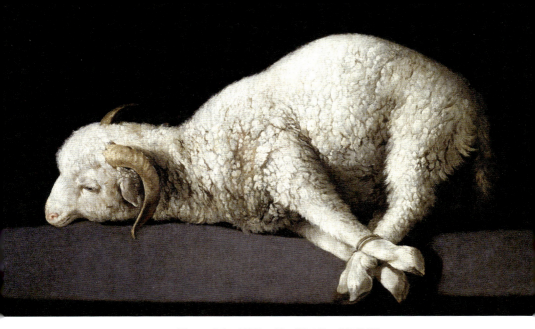

图40　弗朗西斯科·德·祖巴兰：《羔羊颂》，
1635 年至 1640 年，普拉多国立博物馆，马德里

史"和"其他方面的简单事实"。他把鲸鱼的身体摆在我们面前。他坚持认为鲸鱼很重要，不让鲸鱼轻易被理解为"一个可怕的寓言，或者更糟糕、更可憎的寓言"（172）。那样绝对不行。

但是，以实玛利越坚持这些简单的事实，这些事实对我们的控制力就越薄弱。我们都很想跳过这些事实。故事被搁置，我们越发没有耐心。不论如何，这些事实对我们理解小说题名的那种生物毫无益处。以实玛利说，鲸鱼是"长着一条水平尾巴的鱼，会喷水。这么说你就知道了"（117）。但是我们真的知道吗？

首先，中心事实就错了：鲸鱼不是鱼，它是哺乳动物。我们知道；以实玛利也知道。但他有意抗拒林奈（Linnaeus），"呼唤圣乔纳来支持"他（117）。其次，无论鲸鱼属于哪种生物分类，它"明显的外表"很难让我们"理解它"（117）。就连以实玛利也开始意识到，"我怎样解剖它呢？我只能切到皮肤。我不了解它，我也永远不会了解它"（296）。

小说似乎坚持认为，皮肤之浅是永远不够的。梅尔维尔有句名言："我热爱所有的潜水之人。"[5] 但也许，最深也只能深及皮肤。正如亚哈所说，表面可能只是"纸板面具"（140）。但表面之下是什么？以实玛利的鲸类学表明，皮肤之下，并非形而上学，只是更肮脏的物质：是鲸脂、骨头和血液。通常，亚哈非常肯定他懂得更多，但即便如他，有时也担心"除此之外，再无其他"（140）。梅尔维尔似乎非常肯定，一切都是我们编造出来的。

在回复纳撒尼尔·霍桑（Nathaniel Hawthorne）的妻子索菲亚（Sophia）的来信时，梅尔维尔温和地拒绝了她对这本书"过誉"但寓意深刻的解读。"您以灵性看到了其他人所不能见，并提炼了您所见的所有东西，使它们不似其他人之所能见，"他回信说，"但那些您所谓的谦卑发现，实际上都是您自己的创作。"[6]

除了我们给予的意义，神秘莫测的鲸鱼和它的白色并无固定含义。"这不过是你的心情而已"，以实玛利说，"如果在但丁的

作品中,恶魔会出现在你面前;如果在《以赛亚书》中,出现的会是大天使"(295)。也许,讨论鲸鱼比讨论羔羊容易一些,因为鲸鱼的象征性联想并未深深铭刻于我们的文化之中。祖巴兰的普拉多绘画预见了甚至欢迎将意义"堆积"到他的羔羊身上,只有他惊人的技艺才让我们如此聚焦于这个被拴系的动物。

　　鲸鱼则不同。并非鲸鱼完全没有神学关联——我们有约伯的鲸鱼,也有约拿的鲸鱼——但是梅尔维尔小说中的鲸鱼承载着与其实际存在无关的意义。以实玛利将这一点保留在我们眼前,将意义呈现为亚哈自身狂热的意义创造的主要产品。梅尔维尔本人似乎心存疑虑,鲸鱼当然也不在乎。这无关紧要。亚哈自己才是邪恶。白鲸之白,虽然不完全可读,却是一个需要书写的挑衅的空白。

　　无论在哪种语言里,"白色"一词都与英语单词"空白"有关:西班牙语的 blanco 和法语的 blanc 最为明显。即使是在英语中,"blank"一词直到 18 世纪还保留了类似的颜色含义。它不仅含有如今的"空"或"无"之意,而且是颜色词,意为淡色或白色。粉笔曾经是"blank",鸟类通常被描述为"blank",尤其是幼年猎鹰;甚至弥尔顿《失乐园》(第 10 章第 656 行)里苍白的月亮也是"blank"。梅尔维尔的鲸鱼在英语里的双重意义都可使用"blank"——白色和空。一块空白的画布,我们可以画上任何我们想画的东西。不是预先印刷好的寓言。

但我们知道，白色本身并不是空白。白色不是天真之色，尽管它通常被认为天真无辜。这并不是说它实际上能够"赋予自己一些特殊的美德"（159），而是颜色已经吸收了人们所赋予它的含义。"你们的罪虽像朱红，"以赛亚（Isaiah）承诺，"必变成雪白"（《以赛亚书》1∶18，钦定本），尽管现代城市居民都知道这种白色有多短暂。人们多么希望纯真能够长久一些。但这种幻想并不普遍。白色是天真的、美好的、纯洁的。

或者人们只是说说而已。毫无疑问，白色和黑色、光明和黑暗的特殊含义可以追溯到人们的本能反应，即：古代人对夜的恐惧，对太阳能否再次升起的不确定性。但是太阳很容易转变成神子，身着白色长袍，光芒四射："衣服放光，极其洁白，世界上漂布的，没有一个能漂得那样白。"（《马可福音》9∶3，钦定本）

这就让黑色承担起了公认的反对的重负：黑暗、肮脏、不洁、罪恶。

很明显，这种二元论导致了什么，特别是如果我们只看到"皮肤之浅"。如果说《白鲸》是美国最伟大的小说，那么也许是因为梅尔维尔对这一切了如指掌，描写得鞭辟入里。劳伦斯说："梅尔维尔知道他的种族注定要灭亡。他的白色灵魂注定要灭亡，他伟大的白色时代注定要灭亡。"[7]

但也许梅尔维尔知道，他必须拒绝小说中隐藏着的腐朽的黑

白种族主义二元论。以实玛利实事求是地说,白人在色彩世界中的"卓越"也"适用于人类本身,给了白人对每个黑暗部落的理想的掌控权力"(159)。但是,这种"掌控"并不"理想",而且无论如何都不能以色彩为由来证明其合理性。颜色本应只是光学事实。但在1851年《白鲸》出版之时,即美国内战爆发的10年前,梅尔维尔当然知道为时已晚。

百年之后,光学白将成为拉尔夫·埃里森(Ralph Ellison)的《看不见的人》(*Invisible Man*,1952年)中虚构的自由油漆公司(Liberty Paint Company)的标志性颜色。这种颜色被描述为"可以找到的最纯净的白色",但它是在白色涂料中加入十滴黑色涂料制成的,埃里森以此象征白人种族纯洁和对特权的幻想。"'光学白'就是'正确白'"是公司的口号,呼应了一段非洲裔美国人的社会评论里耳熟能详的嘲讽:"白人即正确。"[8]

又过了50年,"光感白"成为高露洁美白牙膏的品牌,大概这里并无讽刺意味。这并不怎么令人反感,即使能让营销人员多读读小说也好。但化妆品公司确实在生产美白产品。美白霜可以减少皮肤中的黑色素,而美白让我们绕了一圈,又回到梅尔维尔想要逃避却无法逃脱的二元论:如果你是白人,你就是对的;如果你是黑人,那么往后站吧。

即使在看似温和的环境中,白色只是一种视觉事实,那些令

人不安的价值观也很容易潜入其中。欧洲文化根深蒂固的古典主义总会显露在对色彩的轻蔑中——大卫·巴彻勒（David Batchelor）称之为"恐色症"[9]。从"历史"层面讲，欧洲文化对于美的理念是从它与罗马废墟甚至希腊废墟的相遇中获得的，因为18世纪的欧洲接受了在建筑和雕塑遗迹中发现的审美标准比例、简单、平衡和优雅（这些标准在20世纪现代主义的朴素形式中重现）。精致和理性成为他们的信条，这种精致和理性可以追溯到希腊人。精致和理性——但是，不要颜色。

在这一切的背后，是对古典艺术至高无上的信仰，这种信仰不是建立在对自然的成功模仿上，而是建立在对自然本身的完善上。完美不仅体现在自然的宏伟、比例和宁静中，还在于大自然的洁白。1764年，当时首屈一指的古典艺术学者约翰·约阿希姆·温克尔曼（Johann Joachim Winckelmann）自信地宣称，白色是他们的完美颜色："白色是反射最多光线的颜色，因此最容易被人察觉，所以美丽的身体会越白越美。"[10]

文艺复兴时期的艺术家们相信这一点，并模仿他们以为的古人。基于他们的例子，后来也基于温克尔曼的声望，以下观点已经成为事实：古典雕塑必然是白色的，因为它表现出了沃尔特·佩特（Walter Pater）所说的"无色、无阶级的纯净生命"。[11]

这是18世纪新古典主义的源头，就像安东尼奥·卡诺娃

（Antonio Canova）美丽的白色大理石雕像一样。但是这个事实可能没有想象的那么无可辩驳。导致它产生的古典主义可能只是一种"阶级"主义。1810年，歌德出于对未曾谋面的温克尔曼的钦佩，宣称只有"处于自然状态的人、未开化的民族、儿童"才"对色彩有着最强烈的喜爱"。[12]文明社会的成年人不应因为这种诱人的满足，而轻易偏离基本真理。只有白色，才是对的。

但现实是，古典雕像并不必然是白色的。现在，我们知道，温克尔曼可能也知道：学者们已经证实这些雕像常常是有颜色的，但它们最初的油漆和镀金已经随时间磨灭。在欧里庇得斯（Euripides）的一部写特洛伊的海伦（Helen）的戏里，海伦抱怨她因为赫拉（Hera）的嫉妒而受苦，但她也明白自己的美貌是部分原因。她告诉合唱团，她希望能抹去自己的美貌，"就像你从雕像上抹去颜色那样"[13]。闪闪发光的大理石对古典主义雕塑和新古典雕塑来说似乎至关重要，它赋予了我们对美的认知，这似乎又是一个不断增殖的白色谎言。

那么，白色能说些真话吗？除了"白色在说谎"这句话是"真话"，还有什么真话呢？尽管有一点并非"没有意义"，但值得一提。

至少有一个人寻找白色的真相，并说出了白色的真相。反反复复，一再重复。美国艺术家罗伯特·雷曼（Robert Ryman）以

"画白色"和"以白色作画"为业。白色既是他的题材,也是他的媒介。他的艺术不宣扬真理,只有许多无声的、微妙的、经验性的事实,比如颜料如何应用于画面。没有故事,没有图像,没有典故,没有隐喻。只在表面作画。不同的白色,不同的应用,不同的支承结构,不同的安装方式。但无论意义是什么,永远不是纯白;正如同埃里森的"光学白",许多不纯的白色告诉我们,纯粹的白色是个谎言。只有更白的淡色,更淡的白色。当然,这也是雷曼痴迷颜色的证据(图41)。

雷曼和梅尔维尔笔下的亚哈一般痴迷,但他所痴迷的,是白色的物质,而不是白色的隐喻。是画。他用白色画的画,他画的白色,一样无与伦比。但是他没有赋予白色任何意义,也没有任由白色产生意义;所以,他的白色不会说谎。

诚实的代价可能是雷曼绘画视界的朴素性;缺乏色彩的兴奋感。有些艺术评论家因为画作的色彩效果受到严格限制,而将这些白色的画作称为"缄默",但是他们却严重忽视了关键点。这些白色画不会说话;任其再简洁,也一字不说。语言是谎言之源。真实即可见。真实来自颜色,不是某种东西的颜色,也不是意味深长的颜色。只是颜色。正如另一位评论家所说,白色一直是雷曼自我约束的表现,需要付出全部艺术能量和智慧来完成这些"完美之至、超越言语"的画作。[14]

正解。

雷曼的白色是一种脱离语言和象征意义的白色。画作充满了颜色，而不是意义。"这幅画所讲的应该就是一幅画所讲的东西，无关其他。"雷曼说。[15]这是真正的"光感白"，因为它与"其他事物"全无关系。无关象征。符号必须先被学会，才能被识别。这种白色只要求被看见。这种白色既不古典，也不具有基督教意义——它无涉其他，只承载雷曼的艺术才华。

这些画无关其他，只关乎他的痛苦和快乐，有关什么可以制造出来、什么又会持久。[16]这可能是神秘化的白色"咒语"的唯一解决办法：揭开颜色的意义的薄膜，以便看清颜色的本来面目，尽管对我们大多数人来说，并不需要这样的完全中立的观看。让颜色不被其他东西染上颜色，这几乎总是不可能的。但雷曼尝试了。

与雷曼同时代的弗兰克·斯特拉（Frank Stella）曾经打趣道，他只是"试图让画布上的油漆和油漆罐里的一样好。"[17]但是斯特拉和雷曼总是让颜色变得更好，因为他们不仅理解什么是颜色、什么不是，而且还帮助我们理解这一点。对他们来说，颜色是我们眼前画布上的东西，而不是我们在观看之前认为应该存在的东西。但是，要清理我们的视觉并不容易。这需要时间。

差不多12年以来，梅尔维尔的《白鲸》一直是斯特拉艺术

图41 罗伯特·雷曼,《无题#17》(*Untitled#17*),1958年。拉伸棉布上的油画,54.75英寸×55英寸(139.1厘米×139.7厘米)。格林威治收藏有限公司

作品的结构焦点。[18] 1985 年至 1997 年,斯特拉以各种媒介为载体,创作了 275 件作品,包括雕塑、浮雕、绘画、拼贴画、雕刻和版画。每个作品的题目均取自《白鲸》的 135 个编号章节和其他 3 个未编号的章节。他曾对报纸记者说,在水族馆看到几条鲸鱼后,"我决定回去读一读这部小说,我越读得深入,越觉得用小说的章节标题作为画作的标题会很棒"。[19]

毫无疑问,这些充满暗示性的标题邀请我们"阅读"斯特拉的抽象作品,寻找它们在某种程度上与小说细节及其深层含义相关的意义。但是,我们还不清楚他对《白鲸》"投入"的兴趣有多大——或者"生发"的兴趣有多大。斯特拉显然读过这本书——至少他知道小说的章节名称,但他的作品并不是对《白鲸》的一种阐释,也不是小说插图(《白鲸》可能是有史以来配插图最多的小说)。斯特拉实际上不是对小说的艺术回应。他感兴趣的是形式和颜色,而不是单词和意义。这部作品与《白鲸》没有什么关系,就像莫奈的睡莲和花也没什么关系一样。他讨论的是艺术。虽然我们想的总是比看的多,但眼见即一切。

这些作品蔚为大观,标志着斯特拉早期绘画和印画的冷艳魅力发生了剧烈转变。几何让位于姿态。正方形让位于涡流。量角器让位于针齿轮。在《白鲸之白》中,我们看到在他的系列画作中不断出现的曲线波浪和鲸鱼的形状,但也看到其他的不规则形

状，里面涂有黄色、橙色、红色、蓝色、灰色和黑色（图38）。白色，不再作为人们熟悉的"真"颜色的背景，而是以曲线和线条勾勒出的一块模糊的白色区域，被推到前台。看起来，白色似乎想要退回到它所"属于"的熟悉地带，但是它不能。

这幅作品的标题告诉我们，那个白色的形状一定是鲸鱼，但就连斯特拉本人也不太确定："我有一部作品的标题是以著名章节《白鲸之白》命名的，其中至少波浪是全白的。"他对记者说。也许是他说错了话，或者是记者听错了话——或者哪个形状是白色的，并不重要。谈到自己的创作过程，斯特拉坦言："我一直在努力创作黑色和白色的作品，但后来画出来的作品总是丰富多彩。"这里没有提及白鲸之白，也没有提及白色咒语。

但是，也许这样会更好：至少试着让颜色"和油漆罐里的一样好"，任由它保持"它自己的意思"。反之就是说谎。

注 释

1. Herman Melville, *Moby-Dick*, ed. Hershel Parker and Harrison Hayford, 2nd ed. (New York：W. W. Norton, 2002), 165. 这部小说的以下所有引文都出自这一版本。

2. Ellsworth Kelly, "On Colour", in *Colour*, ed. David Batchelor (London：Whitechapel, and Cambridge, MA：MIT Press, 2007), 223.

3. Henry James, *The Novels and Tales of Henry James*, Vol. 7: *Tragic Muse*, vol. 1 (New York: Charles Scribner's Sons, 1908), x.

4. D. H. Lawrence, *Studies in Classic American Literature*, ed. Ezra Greenspan, Lindeth Vasey, and John Worthen (Cambridge: Cambridge University Press, 2003), 146.

5. Herman Melville to Evert Duyckinck, March 3, 1849, in *The Letters of Herman Melville*, ed. Merrell R. Davis and William H. Gilman (New Haven: Yale University Press, 1960), 79.

6. Melville to Sophia Hawthorne, January 8, 1852, in Davis and Gilman, *Letters of Melville*, 146.

7. Lawrence, *Studies in Classic American Literature*, 133.

8. Ralph Ellison, *Invisible Man* (New York: Random House, 1995), 217-18.

9. See David Batchelor, *Chromophobia* (London: Reaktion, 2000).

10. Johann Joachim Winckelmann, *History of the Art of Antiquity*, trans. H. F. Malgrave (Los Angeles: Getty, 2006) 194-95.

11. 这个短语特指菲迪亚斯的帕台农神庙檐壁，出现在沃尔特·佩特1867年发表在《威斯敏斯特评论》（*Westminster Review*）上的温克尔曼的评论文章，参见 *Renaissance: Studies in Art and Poetry* [1873], ed. Donald J. Hill (Berkeley: University of California Press, 1980), 174。

12. Johann Wolfgang Goethe, *Theory of Colours* [1810], trans. Charles Lock Eastlake (1840; reprint, Mineola, NY: Dover, 2006), 199.

13. See Deborah Tarn Steiner, *Images in Mind: Statues in Archaic and Classical Greek Literature and Thought* (Princeton, NJ: Princeton University

Press, 2001), esp. 55n155.

14. Roberta Smith, "In 'Robert Ryman', One Color with the Power of Many", *New York Times*, September 24, 1993.

15. Robert Ryman, "Robert Ryman in 'Paradox'", segment from PBS series *art*: 21, Season 4, aired November 18, 2007.

16. The best account of Ryman's paintings may well be Christopher Wood's "Ryman's Poetics", *Art in America* 82 (January 1994): 62–70.

17. "Questions to Stella and Judd", interview by Bruce Glaser, *Art News* 65, no. 5 (1966), as quoted in *Theories and Documents of Contemporary Art: A Sourcebook of Artist's Writings*, ed. Kristine Stiles and Peter Selz (Berkeley: University of California Press, 1996), 121.

18. See Robert K. Wallace, *Frank Stella's Moby-Dick: Words and Shapes* (Ann Arbor: University of Michigan Press, 2000); and Elizabeth A. Schultz, *Unpainted to the Last: Moby-Dick and Twentieth-Century American Art* (Lawrence: University Press of Kansas, 1995).

19. Stella, "1989: Previews from 36 Creative Artists", *New York Times*, January 1, 1989, compiled by Diane Solway, emphasis added.

第十章

灰色地带

196　　图 42　尼埃普斯（Nicéphore Niépce），现存最古老照片的增强和润饰版，《勒格拉斯的窗外风景》（*View from the Window at Le Gras*），约 1826 年

苏珊·桑塔格（Susan Sontag）说："相片其实是被捕捉的经验。"¹ 但"其实"这个词引出了一个新问题。"被捕捉的经验"？没错。但是很长时间以来，相片只流于不同色度的灰色所捕捉的经验。这"其实"就是经验的样子吗？颜色去哪儿了？

杰出的艺术评论家约翰·伯杰（John Berger，伯杰最近去世，令世界失去了一颗伟大的良心）的说法更准确：照片"是所见事物的记录"²。所言甚是。确切地讲，照片是这些事物的记录，而不是这些事物的图像，至少黑白照片如此（更不用说照片通常不被人察觉的常规形式：照片是缩小的，也是二维的）。但从摄影发明的那一刻起，人们总习惯忽略，照片明显缺失色彩。甚至后来高质量的彩色摄影成为可能，大多数伟大的现代摄影师仍在严肃的拍摄工作中规避色彩。1976 年，威廉·埃格尔斯顿（William Eggleston）在纽约现代艺术博物馆举办的展览算是给了彩色摄影些许尊重，他颇为兴奋地回忆起法国摄影师亨利·卡蒂埃·布列松（Henri Cartier-Bresson）的评论："你知道，威廉，彩色是胡说八道。"³

大多数人不会如此直率,但大多数严肃的摄影师的确是这么想的。他们本来可以用彩色拍摄照片,却敬而远之:这些摄影师包括卡迪亚-布莱森(Cartier-Bresson),当然还有爱德华·韦斯顿(Edward Weston)、安塞尔·亚当斯(Ansel Adams)、爱德华·史泰钦(Edward Steichen)、贝雷尼斯·艾伯特(Berenice Abbott)、阿尔弗雷德·斯蒂格利茨(Alfred Stieglitz)、黛安·阿巴斯(Diane Arbus)、沃克·埃文斯(Walker Evans)(其实沃克·埃文斯也拍过彩色照片,但不是震动人心的农村贫困纪实,而是为《财富》杂志拍摄的商业作品,明显具有讽刺意味),后来还加入了理查德·阿维顿(Richard Avedon)、欧文·佩恩(Irving Penn)、玛丽·艾伦·马克(Mary Ellen Mark)和罗伯特·亚当斯(Robert Adams)。按老奥利弗·温德尔·霍姆斯(Oliver Wendell Holmes)对摄影的优雅定义,"有记忆的镜子"几乎是色盲的。[4]

然而,从一开始,几乎没有人注意到这一点。1839年,摄影技术的发明者之一路易斯·达盖尔(Louis Daguerre)宣称,摄影向我们展示了"大自然的完美形象"[5]。一个世纪后,保罗·瓦莱里(Paul Valéry)称,相片告诉我们:"如果我们对光印在视网膜上的所有象都同样敏感,我们会看到什么?除此之外,别无他物。"[6]照片的图像是"完美的",新技术的精确性完善了我们视觉系统的不足。

但是对于所有为人称道的完美摄影来说，捕捉世界的颜色似乎并不在完美之列，这种限制甚至很少被提及。塞缪尔·莫尔斯（Samuel Morse）不仅发明了电报，还是这项新技术的早期粉丝，他是极少数几个想起来发表些评论的人之一，他称赞照片的"定义"非常准确，但也承认照片是以"简单的明暗对比呈现，而不是以颜色呈现"。[7]但是他说，这属于事实，并非缺陷。

照片没有颜色。《勒格拉斯的窗外风景》（见图42）通常被认为是保存至今最古老的照片（尽管照片的发明者称之为"日光图"，即太阳的图画）。1826年，一幅模糊的粗糙图像被固定在一块白镴板上，这是法国人尼埃普斯（Joseph Nicéphore Niépce）的乡间别墅阁楼窗外的风景照片，十多年间，他已尝试用各种方法在光敏材料上做了保存投影图像的实验。原件现藏于得克萨斯大学哈里·兰森人文研究中心（Harry Ransom Humanities Research Center），几乎已无法辨认。这幅图只能从1952年伊士曼·柯达（Eastman Kodak）为赫尔穆特·格恩西姆（Helmut Gernsheim）制作的复制品里复制，后由格恩西姆用水彩润色——因此，这里的复制品并不是通常所说的复制品。[8]

近十年里，尼埃普斯一直试图从窗口捕捉这一精确的图像。1816年，他在写给哥哥的信里描述道：庄园庭院上方的景色，左边是鸽棚的阁楼，中间盘旋着谷仓倾斜的屋顶，中间和后面的位

置长出一棵梨树，右边是庄园的侧楼，所有这些都映衬在地平线上。但是，尼埃普斯的照片是幽灵般的抽象平面和阴影。尽管尼埃普斯声称他的技术"非常适合渲染自然界所有微妙的色调"，但这些微妙的色调只是灰色的色调。[9]

这些图片甚至不是通常所说的"黑白"照片。斑马是黑白相间的。照片不是。连字符可能会有所帮助："黑-白-之-间"（black-and-white）。但这还不够准确。"从黑到白"可能更准确些，它能识别出黑白照片所依赖的所谓黑白色调的无限灰度。但黑白照片其实是灰色的，应该被称为"灰"照片。本来就是这样。

长久以来，灰色已经足够。似乎没人在意颜色。人们继续讨论摄影技术，认为它完美地记录了眼目可及之物，甚至能够揭示肉眼不及之物［如埃德沃德·迈布里奇（Eadweard Muybridge）对动态的杰出研究］。20世纪法国影评人安德烈·巴赞（André Bazin）说，摄影是"真正的现实主义"；"对世界的具体和本质都给出了重要的表达"[10]。

"世界的本质"是这里的关键术语（尽管"具体"可能会引出它自己的问题）。但世界的本质似乎就是灰色的。颜色对它或它的表达并不重要。色彩被理解为次要的、装饰性的、可能是欺骗性的，并且总是让人分心，因此，颜色的缺失可以被想象成摄

影师试图记录的净化的世界。摄影被视为一种机械绘画的形式："自然的铅笔"，就像一位早期的摄影技术实验者所称的那样。[11] 在视觉艺术线条和色彩哪个更重要的漫长竞赛中，摄影最初被放在线条一边。颜色无关紧要。

然而，这个世界并非灰色（当然也非黑白）。的确，长久以来，技术还不够成熟，没法生成彩色照片。不出所料，人们注意到了颜色的缺乏，试图用各种方式着色：如手工着色照片，即使用可以与银颗粒结合的调色剂来给黑白照片上色；而最重要的是，几乎从摄影诞生的那一刻起，人们就已经开始尝试制作颜色持久的彩色照片。第一张彩色照片摄于1861年，但是直到20世纪30年代，随着柯达彩色胶片（Kodachrome）的引入，才出现了可广泛使用的彩色胶卷。

最初，这些都是稀罕之物。人们看到的几乎都是黑白照片，有没有颜色根本不值一提。没有彩色只是事实——没有就没有，无关紧要。也许，"现实"最突出的"事实"就是"它有颜色"，正如2010年伟大的摄影师皮特·特纳（Pete Turner）坚持认为："也许这正是我们可以忍受现实的原因。那我们为什么不这样拍彩色照片呢？"[12]

虽然一开始，显而易见的答案是他们不能拍，即使技术许可，大多数摄影师也不愿这么做。现在依然如此。到了20世纪

60年代，彩色照片取代了黑白照片，成为默认的摄影条件，但即使如此，黑白照片并未消失。事实上，无论是家庭合影还是广告，颜色几乎无处不在，反而鼓励艺术摄影回归黑白胶片。许多摄影师和艺术评论家开始坚持（自卫地？）说，黑白照片有着彩色胶片无法控制的色调和细节精度。这听起来有点像早期的无声电影捍卫者反对有声电影的抗议。但是，许多摄影师确实在坚持，也依然在坚持"摄影的色彩即黑白"，正如罗伯特·弗兰克（Robert Frank）所说，照片的灰度能够成功呈现出其他颜色，且不受其他颜色的干扰。[13]

当然，现在，这也是选择之一——而且可能很容易沦为陈词滥调。黑白照片成了忸怩造作的姿态，或复古，或伪艺术：一种对权威的模仿，一种对艺术严肃性的断言，一种矫饰，旨在产生诗人斯蒂芬妮·布朗（Stephanie Brown）所说的"无旧可怀，却偏要怀旧"[14]。黑白照片变成了"风尚"。1973年，保罗·西蒙（Paul Simon）首次录制单曲《柯达彩色胶片》（Kodachrome）时，可能受到了新电影所带来的色彩效果魅力的鼓舞，他唱道："一切看起来都是黑白的，这不怎么好。"但1982年，在为中央公园音乐会录制这首歌时，他唱道："一切看起来都是黑白的，这更好。"黑白和灰褐色（只是在原始印刷品的灰度上增加了褐色）一起，已经成为我们记忆中的颜色。不是我们记忆之

物,而是记忆本身的颜色,记忆总是健忘的,至少记不完整。

回想最近的噩梦,人们甚至可能(至少会)想到干旱尘暴地区贫困乡村的黑白照片,日裔美国人被拘留的照片,抑或盟军士兵解放纳粹集中营时记录的不人道场景。这些照片是灰色的。如果说灰色证明了照片的真实性,那么随着时间的推移,灰色也会将图像安全地隔离在过去。一旦色彩成为摄影的预见形式条件,单色照片就开始给题材蒙上一层令人宽慰的岁月的光泽,它剥夺了图像的历史特征,让图像只成为过去。照片有节制的灰色调消除了生活经验图像,从而削弱了我们对照片内容的道德参与。灰度释放了图像对我们的控制,或者更确切地说,它伪造出一幅不同的图像。一幅旨在展示"现在"的图像,通常需要道德或政治上的回应,但是黑白照片变成了"彼时"的习语,主要引发的是情感和审美反应。

想想最著名的黑白照片之一,也许没有"之一":多萝西娅·兰格(Dorothea Lange)拍摄的一位忧心忡忡的巡回农场工人,现在通常被称为《移民母亲》(*Migrart Mother*)(图43)。

兰格的这张著名的照片摄于1936年3月加利福尼亚州尼帕玛的一个移民豌豆采摘者营地。兰格曾作为肖像摄影师在旧金山工作了很长时间,当时正受雇于移垦管理局〔Resettlement Administration,后更名为农场安全管理局(Farm Security Adminis-

tration）]。这是一个"新政"（New Deal）政府机构，大部分工作是将一个个家庭从美国西南部干旱尘暴地区的贫困乡村转移到加利福尼亚州的救济营地。兰格和其他摄影师［包括沃克·埃文斯和戈登·帕克斯（Gordon Parks）]接受了雇用，来到该机构的"历史部门"工作。这是一项影像记录计划，旨在记录行政部门的活动，并为他们赢得大众的支持。

《移民母亲》是兰格为一名妇女和她的孩子们拍摄的一系列6张照片中的一张。[15]这张照片大获成功，几乎随处可见，但也很难透过它如今圣像般的光芒看个清楚。这幅照片已经成为大萧条时期的一大陈词滥调：一个贫困家庭精心维护的尊严。两个大一点的孩子在母亲两侧，躲在母亲的头后面，不想被照相机拍到，一个婴儿躺在母亲腿上，裹在一块脏毯子里。母亲前臂上的灯光将观众的视线引向她皱巴巴的脸。这个32岁的女人（兰格问了她的年龄，而不是她的名字）眼窝深陷，盯向右边，眉头紧锁，右手指尖不安地触摸着下垂的嘴角。[16]

也许这张照片拍得过于完美。画面完美。姿势完美，毫无瑕疵（右下方帐篷杆上原来有个其他人的拇指，后来被从图像中截去）。请记住，兰格是旧金山上流社会功成名就的肖像摄影师。在谈到这幅照片时，兰格在农场安全管理局的上司、摄影师罗伊·斯特赖克（Roy Striker）说："在她身上，既有人类的所有痛

图43 多萝西娅·兰格,《移民母亲》,1936年,"坦诚见证"(Candid Witness)系列,乔治·伊斯曼之家

苦，也有人类的一切坚忍。一种充满克制的奇异的勇气。你可以从她身上看到所有你想看到的东西。她是不朽的。"[17]你可以这样，而她已然如此：有决心的，心神不定的，不满的，有尊严的，有防备的，蔑视的。她眯着眼睛，眼神聚焦在中间远处的某个地方，但是她当时是什么感觉？我们并不知道。我们也无从知晓。

然而，我们后来获悉，这位女士觉得被照片出卖了。在1978年《洛杉矶时报》(*Los Angeles Times*)的一篇文章中，当她最终被确认为佛罗伦斯·欧文斯·汤普森（Florence Owens Thompson）。她说："我没有从中收获分毫。但愿她没有给我拍照……她没有问我的名字。她说不会出售照片，还说会寄给我一份。但都没兑现。"[18]

兰格的记忆却不尽相同："我看到了那位饥饿绝望的母亲，走近她。我不记得我是如何向她解释我为什么在这儿，为什么给她拍照，但我明明白白地记得，她没有问我任何问题。"但她"似乎知道"，兰格说，"我的照片可能会帮到她，所以她帮了我。这是平等的"。[19]

这可能是每个摄影记者的想法——每个摄影记者都必须这么想。但是不管此处何以"平等"（兰格无疑高估了这一点），不管它多少利用了题材的脆弱性，也不管打动人心有多难，这幅照片感人至深。

灰度是摄影师努力的一部分（不过 1936 年的时候，兰格没得选）。她黑白对比鲜明的构图是这幅肖像引人注目的一大形式事实。如果换成彩色，效果会大有不同。当我们回头看照片时，我们不知不觉地发现了这种差异。颜色会使灰色照片的普遍性个性化。颜色会使灰色的"不朽"特殊化。一旦不朽，这种辛酸的家庭场景就存在于历史之外，也不在任何想要刺激的改革范围之内了。

颜色可能会产生一种政治，而不同色调的灰色现在主要引发的是感伤。最初的照片本是用来做这两项工作的，但现在已经行不通了。这不仅是因为大萧条时期已经过去，任何政治反应现在都无关紧要了。如果说现在我们还知道什么，那就是穷人一直在我们中间，穷人一直在受苦。这张照片可能是今天的一个难民营里的移民家庭，而世界上绝望的地方比比皆是。具体来说，灰度现在定位并封存了这幅肖像，留给我们的只是它的形式自主权。它允许甚至鼓励纯粹的审美反应或可预测的情感反应，从而消解了自己的政治野心。这无疑解释了为什么詹姆斯·艾吉（James Agee）认为《让我们现在赞美名人》（*Let Us Now Praise Famous Men*）"也许不是个坏主意"，因为它"几年后就会土崩瓦解"。《让我们现在赞美名人》是对美国南方大萧条时期佃农的不同寻常的记录，詹姆斯·艾吉的文章和沃克·埃文斯的黑白照片同时

印在报纸上。[20]这可能是防止图像审美化的唯一方法,但事实上,这种审美化无可避免,已然存在。

让我们看看另一幅《移民母亲》。这张照片摄于2016年的希腊莱斯博斯岛,当时成千上万的移民逃离混乱的中东地区,从每个饱受战争蹂躏的国家前往土耳其,希望由此前往欧洲。

道格·孔茨的《移民母亲》与兰格的照片有着同样的冲动:基于同样的意识记录和见证了痛苦不应被忽视,而应被减轻;乃至同样懂得成千上万幅"圣母和圣子图"中的构图和肖像优势。这位母亲睁大双眼的焦虑,不是兰格母亲谨慎疲惫的迷眼,表明这位母亲对过重的负担和脆弱知之不深。她的耳环(或者只是我们能看到的那只)还在,她的睫毛膏虽然已经花了,但一定是新涂上的,她的围巾颜色艳丽。她的孩子们看起来营养不错。聚酯薄膜取暖毯表明,她刚刚抵达莱斯博斯岛,且已有救援人员前来迎接她。

关键的不是一张照片比另一张好(尽管孔茨的作品肯定更为人所知),也不是一位母亲比另一位遭受了更多或更长的痛苦,就更值得我们关注。此处的颜色表明,我们的担忧可能仍然是有意义的,这个场景存在于"现在"中,可能会引发多种未来;但是黑白相片告诉我们,无论如何,它存在于"彼时",根本没有未来。一旦灰色不再是摄影无法再现的所有颜色的代

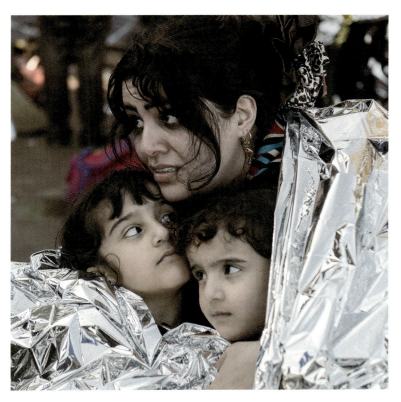

图44　道格·孔茨,《移民母亲》,2016 年

表，它就变成了与时间流隔绝的过去的颜色。

但有时，灰色只是灰色。这是另一位鲜为人知的当代摄影师乌苏拉·舒尔茨-多恩伯格（Ursula Schulz-Dornburg）的作品（图45）。

几十年来，多恩伯格一直在制作非同寻常的照片。["制作"（making）不是"拍摄"（taking），摄影的正确动词搭配总是"make"。] 她有各种各样的照片，都是黑白照片，通常是曾经有使用目的的建筑——汽车站和火车站——现在废弃了，这有力地证明了人类的事业和熵的存在。她专注于建筑和景观的相互作用。这些照片既提供了抵抗时间的证据，也提供了时间流逝的证据：证据，即欲望和衰退。

这些照片中的颜色会出错。太分散注意力了。或者，其实可能是太令人满意了。狭窄的灰色调地带没有任何鲜明的图形对比，记录了这里所有重要的东西，甚至掩盖了晴朗宜人的蓝天（可能出于嘲讽）。颜色太喧闹了。灰色不是沉默之音，而是沉默的颜色。

这一幕，要求中调灰的静默：一座孤立废弃的建筑，空置了几十年，由砖块建成，最终会倒塌，成为沙漠的一部分。颜色是个骗子。或者，更确切地说，任何其他的颜色都是骗子。这些照片其实是彩色照片，只是照片颜色是各种各样的灰色。这些图片

图45　乌苏拉·舒尔茨-多恩伯格,《废弃的奥斯曼火车站（#28）》,2003年,《从麦地那到约旦边境》,"沙特阿拉伯"系列,泰特美术馆

的精简和不加渲染的形式主义,在黑白相片的灰度上做了一些不同寻常的努力。它使照片成为一种色彩,而不是让它代替不存在的颜色,或者吸引感觉不到的感觉。

但是,很少有灰色不是别的东西,只是它本身。[21]黑白摄影成功地使灰色成为"颜色中的颜色",尽管从隐喻意义来说,灰色

往往恰恰相反：它是无色之色。灰色单调、无特色、平淡无奇、不可名状；它是沉闷、无聊、单调和令人失望的。它是一种精神状态，一种存在方式，内在和外在统一的颜色。它是电影《普莱森维尔》（*Pleasantville*，1998 年）中舒适但自大的灰调世界的颜色，这是一部虚构的 20 世纪 50 年代电视剧的黑白世界，而电影的主人公詹妮弗（Jennifer）和大卫（David）[由瑞茜·威瑟斯彭（Reese Witherspoon）和托比·马奎尔（Toby McGuire）饰演] 被神奇地带入了这个世界。普莱森维尔是一个干净、安全、有限和可预测的世界。没有挑战，也几乎毫无惊喜。没有外面的世界。学校的地理课只关注城镇的街道名称，你会发现"Main 大街的尽头又是一条 Main 大街"[22]。

那里没有颜色。或者说，在詹妮弗引诱篮球队长斯基普（Skip）之前，没有颜色。斯基普开车回家的路上，显然仍被迷得晕头转向，但他突然看到，"在黑白社区的黑白街道上，一朵红玫瑰正在绽放"（图 46）。

慢慢地，越来越多的颜色逐渐在普莱森维尔（以及电视剧《普莱森维尔》中）出现。最初，颜色只是作为中断灰色世界的细节出现，如红色刹车灯、粉色泡泡、绿色汽车。最终，颜色区分了所有的角色，当剧中角色拥抱情感时，他们自己会变得"有颜色"，而那些不再是灰色的人，会焦虑地试图保留住他们的灰

色世界。"禁止有色人种"的标志开始出现在镇上，因为这部电影暗示了一种它从未展开的种族政治［最明显的是一个审判场景，"有颜色的人"坐在法庭楼上，暗指 1962 年电影《杀死一只知更鸟》(*To Kill a Mockingbird*) 中的审判现场］。最终，颜色占据了整个城镇，标志着世界充满奇迹和可能性，也标志着复杂性和挑战，普莱森维尔的黑白世界被否决了。

普莱森维尔变成了彩色世界。[23] 它标志着失去不劳而获、不遂人意的天真，表现在电影中，就是咬过一口的苹果，这是正确的［比尔·琼森 (Bill Jonson) 在他的汽水店橱窗里画的一个细节瞬间强化了这一点，画中有一只咬过一口的苹果，一条蛇缠绕于水果上］。伴随颜色而来的，也有代价［在雷电华电影公司 (RKO) 1938 年的电影《无忧无虑》(*Carefree*) 中，金吉尔·罗杰斯 (Ginger Rogers) 和弗雷德·阿斯泰尔的歌舞片《我曾色盲》(*I used to Be Color Blind*) 本来是黑白电影中唯一用彩色拍摄的场景，但由于成本问题，这个幽默的想法最终被放弃了］。《普莱森维尔》以彩色拍摄，后期经数字处理达成黑白效果，其代价是失去纯真和简单，但是这个代价颇为值得。

在电影《绿野仙踪》(1939 年) 中，黑白和彩色的相互作用有所不同。在多萝西 (Dorothy) 和托托 (Toto) 被带入彩色电影的梦境之前，堪萨斯的"真实"世界被渲染成深灰色。和《普莱森维

图46　《普莱森维尔》剧照，1998 年

尔》一样，灰色也是一种判断。但在《绿野仙踪》里，灰色不是对一致性的判断，而是对日常生活持续不断的严酷现状的陈述，这种残酷的日常生活已经磨损了世界的五颜六色，只留下被风席卷的灰色平原和黯如灰烬的残留人口。正如弗兰克·鲍姆（Frank Baum）在原著小说中所说的："阳光和风从［埃姆（Em）阿姨的］眼睛里带走了光芒，留下一种沉郁的灰色。"她说："阳光和风从她的脸颊和嘴唇上带走了红色，她们的脸颊和嘴唇也是灰色的。"堪萨斯被描述如下：灰色的人生活在"灰色的大草原"上的"一所像其他所有东西一样单调和灰色的房子里"，正如小说所说的，甚

至连草叶都被太阳晒伤，以至于"到处都是相同的灰色"。只有托托让多萝西"免于像周围环境一样灰暗"，当然，古尔希（Gulch）小姐正想带走这条狗。[24]

用萨尔曼·拉什迪（Salman Rushdie）的话来说，这是一种压抑的千篇一律的"灰"，只有当所有灰色之物都在龙卷风中被"聚集"和"释放"时，它才会被打破。龙卷风送多萝西"越过彩虹"，进入了一个色彩绚烂的世界：一个由红宝石拖鞋和通往翡翠城的黄砖路组成的世界。[25]

尽管如此，多萝西一直都渴望回家。

在小说里，稻草人对多萝西的这种坚决感到好奇。"我不明白你为什么要离开这个美丽的国家，回到你称为堪萨斯的干巴巴的灰色地方。"他对她说。答案很简单：堪萨斯是家。"不管我们的家有多沉闷和灰暗，"多萝西说，"我们这些有血有肉的人宁愿住在家里，不管其他国家有多美丽，我们也不愿住在那里。没有比家更好的地方了。"

这部小说和它改编的电影都非常努力想要我们相信这一点，但也许就连多萝西也不相信。当然，她的回答说服不了稻草人："我当然理解不了。"他说。"如果你们的脑袋里塞满了稻草，就像我的一样，你们可能就都住在美丽的地方了，那么堪萨斯就没有人了。堪萨斯很幸运，你们有头脑。"[26]

或者对堪萨斯来说,也许同样幸运的是,那里的居民从未去过奥兹国,甚至从未去过加利福尼亚。也许 1899 年这部小说创作之时,与 1939 年电影上映之时迥异。有人认为,这部小说是一部暗藏货币政策的政治寓言(金本位制的黄砖路!)。[27]这也许有些牵强附会。但在 1939 年,把这部电影看作一部关于大萧条的非伪装寓言也许并不牵强:干旱尘暴地区的灰色景观让位于奥兹国的光明前景,或者是稍微有点不太理想的加利福尼亚州。(1910 年,鲍姆本人从萧条的——当时还没到大萧条时期——北达科他州搬到芝加哥,然后又搬到好莱坞。) 在经历了多年的干旱和沙尘暴之后,堪萨斯州的移民确实在 20 世纪 30 年代后半期大量向西迁移,这使他们曾经绿色的农田变成了灰色。拉什迪暗示,《彩虹之上》(*Over the Rainbow*)这首歌可能是"全世界移民的颂歌"[28]。但是即使他们唱到的那个地方"烦恼像柠檬汁般融化",多数人仍然梦想回家。

多萝西并未选择离开堪萨斯,但是对于现实中离开堪萨斯的人来说,也没有什么选择。多萝西不情愿地被龙卷风从家里卷走,无论这个家有多沉闷、灰暗。但是龙卷风是堪萨斯一种非常常见的天气现象,它只是众多不可预测、不可抵挡的力量之一,这些力量将人们连根拔起,送上布满危险的道路(其中很少有道路用黄砖垒成),逃避可能变得凄苦的家园。

多萝西是一个不愿离开的移民，几乎所有人都是这样。她发现自己身处一个崭新的彩色王国。但与几乎所有其他移民不同，她真的回家了。（电影与小说不同。在这部电影里，她从未真正离开，除了家没有别的地方。）多萝西娅·兰格的移民母亲留在了加利福尼亚州，孔茨的移民家庭仍然在渐生嫌恶的欧洲和美国寻找避难之所。但当这部电影回归现实，回到最初的单色时，多萝西发现自己也安全地回到了堪萨斯。

但是稻草人早先对为什么有人想住在堪萨斯的困惑依然存在。这部电影重新回到了堪萨斯平原暗淡的灰色地带，这一点很难被忽视，也不容置疑。灰色仍然是灰尘和失望的颜色。尽管在1939年，灰色仍然是电影和摄影里展示世界的常见颜色，但是"彩虹之上"的彩色电影承诺：我们可能会有别样的生活，生活在别处，那里有一天我们可能称之为"家"。

注　释

1. Susan Sontag, *On Photography* (1977; London: Penguin, 1979), 3.
2. John Berger, "Understanding a Photograph", in *Selected Essays*, ed. Geoff Dyer (New York: Vintage, 2003), 216.
3. Augusten Burroughs, "William Eggleston, the Pioneer of Color Photography", *T Magazine*, October 17, 2016.

4. Oliver Wendell Holmes, "The Stereoscope and the Stereograph", *Atlantic Monthly*, June 1859, 739.

5. Louis Daguerre, "Daguerreotype", in *Classic Essays in Photography*, ed. Alan Trachtenberg (New Haven: Leete's Island Books, 1980), 12.

6. Paul Valéry, *The Collected Works in English of Paul Valéry*, Vol. 11: Occasions, trans. Roger Shattuck and Frederick Brown (Princeton, NJ: Princeton University Press, 1970), 164.

7. Samuel Morse, quoted in "Notes of the Month: Photogenic Drawing", *United States Democratic Review* 5, no. 17 (1839): 518.

8. See Shawn Michelle Smith, *The Edge of Sight: Photography and the Unseen* (Durham, NC: Duke University Press, 2013), 1–2.

9. Joseph Nicéphore Niépce, quoted in Helmut and Allison Gernsheim, *L. J. M. Daguerre: The History of the Diorama and the Daguerreotype* (New York: Dutton, 1968), 67, 强调为本书作者所加。

10. André Bazin, "The Ontology of the Photographic Image" [1945], in *The Camera Viewed: Writings on Twentieth-Century Photography*, ed. Peninah R. Petruck, vol. 2 (New York: E. Dutton, 1979), 142.

11. William Henry Fox Talbot, *The Pencil of Nature*, 6 vols. (London: Longman, Brown, Green, and Longmans, 1844–46).

12. Pete Turner, pers. comm., April 23, 2010.

13. Robert Frank, quoted in Nathan Lyons, ed., *Photographers on Photography: A Critical Anthology* (New York: Prentice Hall, 1966), 66.

14. Stephanie Brown, "Black and White", *American Poetry Review* 34, no. 2 (2005): 2.

15. 其中五张照片现藏于国会图书馆的农场安全管理局。第六张照片，兰格似乎保存了下来，现存于加利福尼亚州的奥克兰博物馆。第六张照片（无评论）和该系列的其他五张照片一起，发表在兰格第二任丈夫的一篇文章中，参见 Paul Taylor, "Migrant Mother: 1936", *American West* 7, no. 3 (1970): 41-47。

16. 她的名字直到1978年10月才为人所知，当时，在被当地记者联系后，她给莫德斯托·比（Modesto Bee）写了一封信，自称佛罗伦斯·欧文斯·汤普森。

17. Roy Stryker, *In This Proud Land: America, 1935-1943, as Seen in the FSA Photographs* (Greenwich, CT: New York Graphic Society, 1973), 19.

18. "'Can't Get a Penny': Famed Photo's Subject Feels She's Exploited", *Los Angeles Times*, November 18, 1978.

19. Dorothea Lange, "The Assignment I'll Never Forget: Migrant Mother", *Popular Photography* 46, no. 2 (1960): 42-43, 81.

20. James Agee, quoted in William Stott, *Documentary Expression and Thirties America* (New York: Oxford University Press, 1973), 264.

21. See David Batchelor's *The Luminous and the Grey* (London: Reaktion, 2014), 63-96.

22. Gary Ross, dir., *Pleasantville* (Larger Than Life Productions / New Line Cinema, 1998); *Pleasantville: A Fairy Tale by Gary Ross* (1996), http://www.dailyscript.com/scripts/Pleasantville.htm.

23. On cinematic "falls into color" and so much more, see David Batchelor's splendid *Chromophobia* (London: Reaktion, 2000), esp. 36-41.

24. L. Frank Baum, *The Wonderful Wizard of Oz* (Chicago: George M. Hill, 1900), 12-13.

25. Salman Rushdie, *The Wizard of Oz* (London: British Film Institute, 1992), 17.

26. Baum, *Wonderful Wizard of Oz*, 44-45.

27. See Ranjit S. Dighe, ed., The Historian's "*Wizard of Oz*": *Reading L. Frank Baum's Classic as a Political and Monetary Allegory* (Westport, CT: Praeger, 2002).

28. Rushdie, *Wizard of Oz*, 24.

插图说明

除标题中注明的所有者外，摄影师和图片的来源列出如下。我们已尽一切努力提供完整和正确的名单；如有错误或遗漏，请联系耶鲁大学出版社，以便在之后的版本中更正。

图2：Flickr/Roberto Faccenda

图3：From *Newsday*, September 5, 2016 © 2016 Newsday/Thomas A. Ferrara. All rights reserved. Used by permission and protected by the Copyright Laws of the United States. The printing, copying, redistribution, or retransmission of this Content without express written permission is prohibited. www.newsday.com.

图4：Courtesy of R. B. Lotto and D. Purves; image courtesy of BrainDen.com

图5：Reproduced by kind permission of the Syndics of Cambridge University Library, MS-ADD-03975-000-00021.jpg（MS Add. 3975, p. 15）

图7：Galen Rowell, *Mountain Light*/Alamy Stock Photo

图8：Cecilia Bleasdale

图9：Wikimedia Commons

图11：Wikimedia Commons

图 12：Wikimedia Commons

图 13：© 2017 The Barnett Newman Foundation, New York/Artists Rights Society (ARS), New York

图 14：© Byron Kim, Courtesy of the National Gallery of Art, Washington

图 15：Courtesy of the Rare Book and Manuscript Library, Columbia University in the City of New York

图 16：Courtesy of Ed Welter

图 17：Private Collection, © Glenn Ligon, Image courtesy of the artist, Luhring Augustine, New York, Regen Projects, Los Angeles, and Thomas Dane Gallery, London

图 18：Matt Mills, Austin, TX, http://stockandrender.com

图 19：NASA

图 20：Reuters/Amit Dave

图 21：Flickr/Anna & Michal

图 22：Liam Daniel

图 23：© 2017 Estate of Pablo Picasso/Artists Rights Society (ARS), New York

图 24：Scala/Art Resource, NY

图 25：bpk Bildagentur/Charles Wilp/Art Resource, NY

图 27：David Stroe/Wikimedia Commons

图 28：Wikimedia Commons

图 29：© National Portrait Gallery, London

图 30：Wikimedia Commons

图 31：The Nelson-Atkins Museum, Kansas City, Missouri, Gift of the

Laura Nelson Kirkwood Residuary Trust, 44-41/2, Photo: Chris Bjuland and Joshua Ferdinand

图 32: Wikimedia Commons

图 33: © James Turrell, Photo: © Florian Holzherr

图 34: Paramount Pictures/Photofest © Paramount Pictures

图 35: Condé Nast/GettyImages

图 37: Beinecke Rare Book and Manuscript Library, Yale University

图 38: © 2017 Frank Stella/Artists Rights Society (ARS), New York

图 39: Collection Musée de la Carte Postale, Baud, France

图 40: Wikimedia Commons

图 41: Photo: Bill Jacobson, courtesy The Greenwich Collection Ltd. and Dia Art Foundation, New York. All art by Robert Ryman © 2017 Robert Ryman/Artist Rights Society (ARS), New York

图 43: Library of Congress, cph. 3b41800

图 46: New Line Cinema/Photofest © New Line Cinema

索　引

注：索引中的页码为原著页码，即本书页边码，斜体页码表示插图。

Abbott, Berenice, 197

abstract art: black and, 169–75; impressionism as precursor to, 148–49, 152–53; Malevich and, 169–72, 174–75; Reinhardt and, 174–75; Rodchenko and, 112–13; role of color in, 52–57, 72–73, 77, 112–13. See also modernism and modern art

achromatic colors, 17, 167, 179

achromatopsia, 34

Adams, Ansel, 197

Adams, Robert, 197

The Addams Family (television show), 164

African National Congress, 89

African slaves, 127–32

after-images, 15

Agee, James, *Let Us Now Praise Famous Men*, 205

Ahmadinejad, Mahmoud, 86–87

Albers, Josef, 14, 73, 97

Alexander the Great, 45

Anonymous Society of Painters, Sculptors, Engravers, etc., 140

Arbus, Diane, 197

Aristotle, 12, 172

art. See abstract art; modernism and modern art; painting

art deco, 68

art nouveau, 68

Arts and Crafts Movement, 68

Asians: demonization of, 65–66, 71; idealization of, 68; yellow associated with, 63–69, 71

Astaire, Fred, 164, 211

atmosphere, impressionists' rendering of, 145–47, 152

atoms, 26

Audubon, John James, 103

Avedon, Richard, 197

Baeyer, Adolf von, 134

Baldessari, John, *Millennium Piece (with Orange)*, 42, 58-59

Balfour-Paul, Jenny, 123, 227n5, 227n8, 227n14, 228n27, 229n33; *Indigo Dyer in San, Mali*, 120

Barr, Alfred H., Jr., 171

basic color terms, 43-44

Batchelor, David, 188, 216n16, 222n18, 234n2, 235n9, 237n21, 237n23

Baudelaire, Charles, 164

Baum, L. Frank, *The Wizard of Oz*, 211-13

Bazin, André, 199

Belgium, 94

Bellona, 7, 19

Benjamin, Susannah, *Roses Are Red*, 22

Benjamin, Walter, 30

Berger, John, 197

Bharatiya Janata Party (BJP), 95

black, 159-75; ambivalence of, 164-66; class signaled by, 163; as a color, 166-68; connotations of, 164, 187; death and, 175; dull vs. shiny, 165, 175; emotions associated with, 101-2; fashionableness of, 162-64; as ground of creation, 168-69, 172, 174-75; Little Black Dress, *158*, 159-60, *161*, 162; monochrome paintings of, 169-75; names for, 165; painters' use of, 169-75; political connotations of, 94; religious associations of, 174-75; sky as, 167-68; super-, 164-65; versatility of, 164; white in relation to, 165-66, 187-88

blank, as a color, 187

blue, 101-17; British navy uniforms in, 134; connotations of, 58, 108, 114, 116; emotions associated with, 101-7; environmental connotations of, 85; Greeks' perception of the ocean, 4-8; Klein and, 54, 111-14, *113*, 116-17; monochrome paintings of, 54-55, 111-12; Picasso and, 104-7, 114, 116-17; pigment used for, 109, 111; political connotations of, 89-94

blues, 103-4

blue states (United States), 1-2, 89-90

Blundeville, Thomas, 46

Boehner, John, 33

Bonaparte, Napoleon, 18, 134

Bonnard, Pierre, 155

Borges, Jorge Luis, 165

Boudin, Eugène, 140

Bracquemond, Félix, 44

brain, 2, 9, 14, 28-29, 33, 217n8

Brando, Marlon, 164

Breakfast at Tiffany's (film), *158*, 159–60

Brewster, David, 153

Bronzino, 163

brown: emotions associated with, 101; political connotations of, 94

Brown, Stephanie, 201

Browning, Elizabeth Barrett, 14

Browning, Robert, 12

Buren, Daniel, 72

Burroughs, Edgar Rice, 84

Burty, Philippe, 145

Bush, George W., 89, 90

Byron, George Gordon, Lord, 88

Cambridge University, 172

Campbell, Thomas, 10

Canova, Antonio, 189

Capote, Truman, *Breakfast at Tiffany's*, 160

Caravaggio, 169

Cardon, Émile, 140, 142

Carefree (film), 211

carrots, 46–47

Carter, Jimmy, 90

Cartier-Bresson, Henri, 197

Casagemas, Carlos, 106

Castagnary, Jules-Antoine, 144

Catholicism, green associated with, 96

Cennini, Cennino, 109

Cézanne, Paul, 107, 140, 146, 152, 153, 155

Chanel, Coco, and the "Ford" dress, 160, *161*, *162*, 164

chartreuse, 44

Chaucer, Geoffrey, 44–45, 47, 102

Chechen Republic, 89

Chestnut crayon, 79

China, 91, 92–93, 182

chromophobia, 188

Claretie, Jules, 141

Clarke, Arthur C., 85

classicism, 188–90

Cleopatra, 140

cochineal, 122

Cohen, Jonathan, 38

Colgate, 188

color: conceptualization of, 38–39; disciplinary perspectives on, 2–3; experiential nature of, 31–33, 217n12; mind-dependent character of, 28–30; mystery of, 2–4, 24; normal, 35–37; numbers of, 19; as physical property, 23–26, 30, 166, 179; relational quality of, 13–15, 29, 32, 73, 97; thought as influence on, 38–39; ubiquity of, 1–2

color constancy, 148

color discrimination deficiency (color-blindness), 34–37

color names. *See* color words/names Color Revolutions, 94

color theory, 51, 223n15

color words/names: black, 165, 168; cultural variability of, 5–9; indigo, 122–23; linguistic function of, 43; norms underlying, 35; orange, 44–48; paintings based on, 77–78; perception influenced by, 8–9; rose, 23; scope and variety of, 43–44; sources of, 43–44; violet/purple, 139; white, 186–87

communism, 90–91

complementary colors, 51

cones (vision), 28, 34–37, 224n15

Connolly, James, 91–92, 96

Conservative Party (United Kingdom), 90

Cooper, James Fenimore, *Deerslayer*, 101

Cooper, Thomas, 46

Copernicus, 30

Copley, Anthony, 46

Cornsweet illusion, 13–14, 13

Courbet, Gustave, 145

Crayola, 69–70, 79

creation of the world, 168–69, 172, 174–75

crimson, 43

crow's wing blue, 122

cyanosis, 102

Daguerre, Louis, 198

Dangerfield, Rodney, 15

Dante Alighieri, 11

Darwin, Charles, 5

Davis, Miles, *Kind of Blue*, 107

death, 175

Degas, Edgar, 106, 140

DeGeneres, Ellen, 33

Delaunay, Sonia, 53

Delingpole, James, 84

Demel, Walter, 64

Democratic Alliance (South Africa), 94

Democratic Party, 89–90

Democritus, 26

Derain, André, 155

Descubes-Desgueraines, Amédée, 151

Dominican Republic, 134

Donne, John, *Death's Duel*, 115

Donovan, "Mellow Yellow," 101

"the dress" (Internet meme), 32–33, *32*

dualism, 187–88

Duret, Théodore, 141

Dust Bowl, 201–2, 212

dyes, 121–34

Dylan, Bob, "Tangled Up in Blue," 102

Earth, as photographed by Apollo 17 crew, 85, 86

Edward VIII, King of England, 160

Eggleston, William, 197

electromagnetic energy, 2, 14, 85, 122, 166, 179

Eliot, George, 102

Eliot, T.S., *The Wasteland*, 57

Ellison, Ralph, *Invisible Man*, 188, 190

emotions, colors associated with, 101–7, 209–10

Encyclopaedia Britannica, 64

end of painting, 112–13

English, Darby, 222n24

environmentalism, 84–85

Euripides, 190

Evans, Walker, 197, 202, 205

evolution, 39

Exmouth, Edward Pellew, 1st Viscount, *135*

Farrokhazad, Forough, 80

fascism, 94

Feeser, Amanda, 228n25

Flavin, Dan, 153

Flesh crayon, 70, *70*

Florida, indigo production in, 127–33

Fludd, Robert, *Utriusque cosmi maioris scilicet et minoris metaphysica physica atque technica historia*, 172, *173*

Ford, Henry, 232n5

"Ford" Little Black Dress design, 160, *161*, 162

Ford Model T, 160, 162, 232n5

Forster, E.M., *A Passage to India*, 74

France, political associations of color in, 90–91, 93

Francis, Sam, 155

Frank, Robert, 201

Frankenthaler, Helen, 155

Fried, Michael, 231n22

Frost, Robert, 51

Galileo Galilei, 29

Garrick, David, 103

Gass, William, 58, 220n26, 224n2

Georgia, 127–28

Gernsheim, Helmut, 198

Gibson, William, *Zero History*, 112

Giotto: Scrovegni Chapel, Padua, 109, *110*, 112

Gladstone, William, 4–5, 7–8

Glorious Revolution (1688), 95

God: blue associated with, 108–9; creation by, 168; and rainbows, 11, 123

Goethe, Johann Wolfgang von, 109, 163, 189

Golden Dawn (Greece), 94

González de Mendoza, Juan, 63

Gore, Al, 89

Goya, Francisco, 169

Grant, Ulysses S. and Julia Ward, 25–26

gray, 197–213; as color of photographs, 197–213; connotations of, 209; dull reality associated with, 211–13; essential nature of things associated with, 199–201; innocence associated with, 209–11; memory and history associated with, 201–2, 205, 207–9; universality associated with, 201–5

Great Depression, 202, 205, 212

Great Mosque of Muhammed Ali, Cairo, 87

Greeks: color perception of, 4–8; sculpture of, 188–89

green, 83–97; connotations of, 182; emotions associated with, 101; environmental connotations of, 84–85; Islam and, 87–88; political and policy connotations of, 83–89; political connotations of, 96–97; as primary color, 83; shades of, 44

Green Movement (Iran), 85–89

Green parties, 2, 83–85

Green Path of Hope, *82*, 87–88

Greenpeace, 83

Gregory XIII, Pope, 63

Haiti, 134

Handy, W.C., "Memphis Blues," 103

Harvey, John, 232n9, 232n10

Hawes, Elizabeth, *158*

Hawthorne, Sophia, 186

Haydon, Benjamin, 10

Hearst, William Randolph, 66

The Heartbeat of France (film), *113*

Henry VIII, King of England, 93

Hepburn, Audrey, in *Breakfast at Tiffany's*, *158*, 164

Hering, Ewald, 223n15

Herodotus, 124, 227n9

Himmler, Heinrich, 164

Hindu nationalism, 94, *95*

Holbein, Hans, 163

Holmes, Oliver Wendell, Sr., 197

Homer, *The Iliad* and *The Odyssey*, 4–5

Hooker, William, 44

Hooker's green, 44

House of Orange, 46

Hugo, Victor, 175

human nature and experience, color in, 8–9, 17, 37–39

humors, 70, 101–2

hunter green, 44

Hurston, Zora Neale, 74–75, 77

Huysmans, Joris-Karl, 141

illusions, 13–15, *13*, 73

impressionism: and abstraction, 148–49, 152–53; and color, 146–50, 152–53, 155; criticisms of, 140–42, 149–50; emergence of, 140; light and atmosphere as subjects of, 144–48, 151–52; and perception, 142, 144–45, 149–51; revolutionary character of, 149–51; violet as characteristic of, 140–42, 144, 146–47, 149

India, 94

Indian Red crayon, 79

indigo, 121–34; cakes of, *125*; as a color, 121–23; demand for clothing dyed with, 124, 133–34; as a dye, 121–24; etymology, 123; production of, 124–35, *131*; synthetic, 134

International Klein Blue, 54, 111–12, *113*, 114

Iran, 85–87

Ireland. See Northern Ireland; Republic of Ireland

Irish Republican Socialist Party, 91

Ishihara, Shinobo, 35

Ishihara test, 35, *36*

Isidore of Seville, 12

Islam, 87–88

Iturrino, Francisco, 106

Jackson, Frank, 217n12

James, Henry, 162, 181

James II, King of England, 95

Jarman, Derek, 45, 194; *Blue*, *100*, 114–17

Jobs, Steve, 12

Johns, Jasper, 155; *False Start*, 77–78

Johnston, Mark, 217n13

Joyce, James, *A Portrait of the Artist as a Young Man*, 23

Judd, Donald, 145

Kahlo, Frida, 166

kaleidoscopes, 153

Kandinsky, Wassily, 53, 109, 152, 155

Kant, Immanuel, 71

Kapoor, Anish, 53, 165, 166

Keats, John, 9–11

Keevak, Michael, 64, 220n6, 221n9, 221n10

Kelly, Ellsworth, 53, 155, 180; *Color Panels for a Large Wall*, 72

Kelly green, 44

Kim, Byron, *Synecdoche*, *62*, 71–73 King, Martin Luther, Jr., 69

Klee, Paul, 53

Klein, Yves, 53–58, 111–14, *113*, 116–17, 171; *Expression de l'univers de la couleur mine orange*, 54–57

Kodachrome, 200

Krasner, Lee, 53–54

Kristeva, Julia, 109

Kuntz, Doug: *The Instability of Color: Haiti after the Earthquake*, xiv–xv; *Migrant Mother*, 205, *206*, 207, 213

Kuomintang (KMT), 92–93

Labour Party (United Kingdom), 90, 91–92

Lamb, Charles, 10

landscapes, impressionist, 144–45, 150

Lange, Dorothea, *Migrant Mother*, 202, *203*, 204–5, 213

language: cultural basis of, 9; in Ligon's paintings, 75; limitations of, regarding color, 5, 31; Ryman's white paintings and, 191–92. *See also* color words/names

lapis lazuli, 109

La Tour, Georges de, 169

Lawrence, D.H., 185, 187

Lax, Robert, 175

Léger, Fernand, 1

Leibniz, Gottfried, 71

length, property of, 24–26

Leonardo da Vinci, 14, 73

Leroy, Louis, 141

Levertov, Denise, 136

Lewis, Wyndham, 107

Libya, 87

light: autonomous treatment of, in art, 153; color as, 27; effect of, on colors, 4, 14, 24, 32, 148; impressionists' rendering of, 145–48, 151–52; rainbows as result of water and, 10; role of, in perception, 27–28

Ligon, Glenn, 74, 77–78; *Untitled (I Feel Most Colored When I Am Thrown Against a Sharp White Background)*, 74–75, *76*, 77

Linnaeus, Carl, 71, 185

Little Black Dress (LBD), *158*, 159–60, *161*, 162

Lora, León de, 150, 151

Lostelot, Alfred de, 142

Lowell, Percival, 68

Luther, Martin, 164

macropesia, 25

madder, 122, 134

magenta, 43

Maggio, Antonio, "I Got the Blues," 103 Magnetic Fields, "Reno Dakota," 98

Malevich, Kazimir, 112, 169–72, 174–75; *Black Square*, 169–71, *170*, 174–75

Mandelstam, Osip, 152

Manet, Édouard, 141, 146–47, 149, 169

Mao Zedong, 91

Marcos, Ferdinand, 94

Mark, Mary Ellen, 197

maroon, 43

Martians, 84

Marx, Karl, 91

Massumi, Brian, 108

Matisse, Henri, 58, 155, 169

McGuire, Toby, 209

McKinley, William, 65

Meléndez, Luis Egidio, *Still Life with Oranges and Walnuts*, *50*, 51

Melville, Herman, 18, 102–3; *Moby-Dick*, 176, 180–82, 184–88, 192–93

memory, 201–2

Merton, Thomas, 175

micropsia, 25

migrants, 202–7, 212–13

Miller, Joaquin, 166

Miller, Philip, 121

Milton, John, 12, 168, 187

mind, ix, 27–29, 33, 217n8

Miró, Joan, 108

Mitchell, Joan, 155

Model T Ford, 160, 162, 232n5

modernism and modern art: Eastern influences on, 68; Monet's and Cézanne's roles in, 153, 155; monochrome painting and, 55; origins of, 140, 142, 144; role of color in, 72. *See also* abstract art; impressionism

Modi, Narendra, 95

Mondrian, Piet, 149

Monet, Claude: and aims of impressionism, 145, 148–49, 151–52; *Charing Cross Bridge, The Thames*, *146*; criticisms of, 141–42; emergence of impressionism and modern art from work of, 140–42, 153, 155; eye disease of, 147; *Impression, Soleil Levant* (Impression sunrise), 141; and materiality of paint, 151–52; representation of color by, 147–49; series paintings of, 147–48; violet in paintings by, 142, 144, 146, 148–49, 152; *Water Lilies* (detail), *138*, 153

monochrome paintings: Klein and, 54–55, 58; Malevich and, 169–75; Rodchenko and, 111–12; Ryman and, 190–92

Montesquieu, Charles-Louis de Secondat, Baron de, 128

Moore, George, 141

Morice, Charles, 106–7

Morisot, Berthe, 140, 169

Morris, William, 133

Morse, Samuel, 198

Mousavi, Seyyed Mir Hossein, 86–88

Muhammad (prophet), 87

murrey, 46

Museum of Modern Art, New York, 72, 153, 171, 197

Muybridge, Eadweard, 199

Nabokov, Vladimir, 11, 107

Napoleon. *See* Bonaparte, Napoleon

National Association for the Advancement of Colored People (NAACP), 69

National Gallery of Art, Washington, D.C., 72

Native Americans, 79, 128

navy blue, 135

neoclassicism, 189–90

Netherlands, political associations of color in, 46–47, 94, 95

neurobiology, 28

Newman, Barnett: *Abraham*, 171; *The Third*, 56–58, *56*

Newton, Isaac, 10–13, 15, 19, 27–28, 47, 121–23, 139, 179; "Of Colours," *16*

Niépce, Nicéphore, *View from the Window at Le Gras*, *196*, 198–99

Noah, 11

normalcy, 35

Northcote, James, *Edward Pellew, 1st Viscount Exmouth*, *135*

Northern Ireland, 94–97

ocular realism, 148, 231n22

Oka, Francis Naohiko, 60

O'Keeffe, Georgia, 155

Oldenburg, Henry, 12

ontology of color, 2, 17, 23–31

opponent colors, 96, 223n15

Optic White, 188

orange, 44–59; as color word, 44–48; connotations of, 58; monochrome paintings of, 54; as name of fruit, 47–48; political connotations of, 94–97; and role of color in art, 48–59

Orange Revolution (Ukraine), 94

oranges, 47–48

Our Ukraine, 94

"Over the Rainbow" (song), 212–13

Oxford University, 172

painting: autonomy of, 53, 112–13, 150–53, 171, 172, 174, 190–92; black in, 169–75;

end of, 112–13; materiality of, 48, 53, 111, 151–52; metaphor of painting (continued) the window applied to, 151; photography compared to, 144; representational function of, 48, 112, 151–52, 172, 174; and transcendence, 57, 112–13. *See also* abstract art; impressionism; modernism and modern art; monoch-rome paintings

Pamuk, Orhan, 20

Panhellenic Socialist Movement, 89

Pantone, 122

Parks, Gordon, 202

Parti Québécois, 94

Pastoureau, Michel, 228n27, 229n33, 232n9

Pater, Walter, 189

Patou, Jean, 162

Patrick, Saint, 96

Peach crayon, 70, *70*

Penn, Irving, 197

people of color, 69

perception. *See* sense perception

Perry, Katy, 33

Perry, Lilla Cabot, 148

Philip II, King of Spain, 63

Philippines, 94

phosphenes, 15

photographs and photography, 197–213; art/serious, 197, 200–201; black-and-white (gray), 197–213; and color, 197–201, 207–13; connotations of black-and-white vs. color, 201–13; as mechanical drawing, 199–200; painting compared to, 144; and verisimilitude, 197–99

photojournalism, 204

Picasso, Pablo, 104–7, 114, 116–17; *The Blind Man's Meal*, 104; *La Nana*, 106; *The Tragedy*, 104, *105*, 106; *Yo, Picasso*, 106

pigeons, 37–39

pigments, 109, 111, 121–22

pink (color), 101

pink (pigment), 122

Pires, Tomé, 63

Pissarro, Camille, 140, 142, 144, 150, 152; *Poplars, Sunset at Eragny, 143*

Plato, 26

Pleasantville (film), 209–11, *210*

Pliny, 124

Plutarch, 140

politics, color associations in, 83–97

Polo, Marco, 64, 124

Porter, Fairfield, 18

Pound, Ezra, 68

primary colors, 83

prisms, 27, 139, 179

Progressive Party (South Africa), 94

property, color as, 23–26, 30

Protestantism, orange associated with, 94–97

Proust, Marcel, 153

purple: dye for, 122; emotions associated with, 101; political connotations of, 94; problem of, for Newton's color theory, 139; violet compared to, 139–40, 147

Quentin, John, 115

Qur'an, 88

race and racism: Asians as threat, 65–66; *Moby-Dick* and, 187–88; *Pleasantville* and, 210; skin color and, 65–66, 69–79

Rahnavard, Zahra, 88

rainbows, 9–13, *11*, 121, 123, 139

Ramusio, Giovanni Battista, *Delle navigatione et viaggi*, 63

Ray, John, 108

Rayleigh scattering, 168

Reagan, Ronald, 90

realism, 148, 150, 199

red, 23–39; British army uniforms in, 134; connotations of, 58; dyes for, 122; emotions associated with, 101–2; in Hungarian language, 6–7; political connotations of, 89–93; shades of, 43–44

Redon, Odilon, 156

red states (United States), 1–2, 89–90

Reinhardt, Ad, 171, 174–75

religion, 174–75

Rembrandt, 169

Renoir, Auguste, 140

Republican Party, 89–90

Republic of Ireland, 94–97, *97*

Resettlement Administration, 202

retina, 15, 28, 34, 224n15

revelation theory, 31, 33–34, 217n13

rhetoric, 73

Ricci, Matteo, 64

Richter, Gerhard, 155; *256 Farben* (*256 Colors*), 72

Riley, Bridget, 155

Rimbaud, Arthur, 169

Robbins, Tom, 118

Rodchenko, Aleksandr, 112–13, 171

rods (vision), 28, 34, 224n15

Rogers, Ginger, 211

Romans, Bernard, 127–29, 131–32

rose (color), 23, 101–2

roses, 23–24, 29–30

Rossetti, Christina, 40

Rothko, Mark, 155

ROY G.BIP, 139

Rushdie, Salman, 211–13

Ruskin, John, 108

Russell, Bertrand, 31–33

Ryman, Robert, 190–92; *Untitled #17*, 191

Sabartés, Jaime, 104, 106

sadness, blue associated with, 102–7

Sagan, Carl, 168

Sainte-Domingue, 134

Salon des Réalités Nouvelles, 54, 55

Salvétat, Jean, 152

Santorini, 6

Sapir, Edward, 8

Saudi Arabia, 87

Schama, Simon, 46

Schilling, Erich, *The Japanese "Brain Trust*,*"* 66, 67

Schulz-Dornburg, Ursula, *Abandoned Ottoman Railway Station (#28)*, 207–9, *208*

Scott, Walter, 121

seduction, 17, 112, 150, 209

sense perception: impressionism and, 142, 144–45, 149–51; knowledge of color fully given in, 31–34, 217n12; mechanism of, 27–29; physical properties not the object of, 26–27.

See also vision

sepia, 201

Shakespeare, William, 12, 45, 96, 126, 140; *Hamlet*, 164

Shelley, Percy Bysshe, 12

Shia Islam, 87–88

Simon, Paul, "Kodachrome," 201

Simpson, Wallis, 160

Sisley, Alfred, 140

Sixtus V, Pope, 63

skin color, 63–66, 69–74, 78–79

sky, color of, 1, 85, 114, 140, 142, 167–68

slavery, and indigo production, 127–33

Social Democrats, 84

socialism, 90, 92

Society of American Florists, 23

Song Jiaoren, 92

Sontag, Susan, 197

Southey, Robert, 111

Soviet Union, 91

spectrum of colors, 9, 47, 83, 121, 139

Stallybrass, Peter, 111

Steichen, Edward, 197

Stella, Frank, 192–93; *The Whiteness of the Whale*, *178*, 193

Stepanova, Varvara, 174

Stevens, Wallace, 85, 167

Stieglitz, Alfred, 197

Striker, Roy, 204

Strindberg, August, 141–42

Suetin, Nikolai, 175

Sun Yat-sen, 92

suprematism, 170

Surrey NanoSystems, 164

Swift, Taylor, 33

Swinton, Tilda, 115

symbols, 184–85, 192

Szymborska, Wislawa, 108

Taiwan, political associations of color in, 89, 92–93

tangerine, 44

Taussig, Michael, 128

Tavernier, Jean-Baptiste, 122–23

tawny, 45, 63

Taylor, Elizabeth, 140

Technicolor, 114, 211, 213

Tenshō embassy, 63

Terry, Nigel, 115

Thompson, Florence Owens, 204

Thompson, James, 10

Tiffany, Louis Comfort, 68

Titian, 12, 109, 163; *Bacchus and Ariadne*, 111

Tóibín, Colm, 18

To Kill a Mockingbird (film), 210

Tom Brown's School Days, 103

Toulouse-Lautrec, Henri de, 106

transcendence: blue associated with, 108–9, 116; painting and, 57, 112–13

Turner, J.M.W., 169

Turner, Pete, 200

Turrell, James, 153; *Skyspace Piz Uter*, 154

Ukraine, 94, 96

ultramarine, 109, 111

United Kingdom, 182

Valéry, Paul, 198

van der Bellen, Alexander, 83

Van Dyke, Anthony, 163

Van Gogh, Vincent, 51–53, 55, 68, 72, 152; *Still Life with Basket and Six Oranges*, 48, *49*, 50–52

Vantablack, 164–65, 166

Velázquez, Diego, 163

violet, 139–52; modern art characterized by, 140–42, 144, 146–47, 152; in Monet's paintings, 142, 144, 146, 148–49, 152; pigments used for, 152; purple compared to, 139–40, 147

Virgil, 12

索　引　299

vision: language as influence on, 8–9; as physiological constant, 9; thought as influence on, 12–14. *See also* cones (vision); retina; rods (vision); sense perception

Vollard, Ambroise, 106

Wand, Hart, "Dallas Blues," 103

Washington, George, 18, 64

Washington Redskins, 79

watercolors, 151–52

Watkins, Michael, 218n17

Weston, Edward, 197

whales, 180–82, *183*, 185–87

white, 179–93; black in relation to, 165–66, 187–88; classical art and, 188–90; as a color, 179–80; connotations of, 74, 75, 77; emotions associated with, 101; enigmatic character of, 180–82, 186–87, 192; lies associated with, 179–80, 190; meanings of, 180–82, 187–89; *Moby-Dick* and, 180–82, 187–88; monochrome paintings of, 190–92; political connotations of, 93; as skin color, 63–66, 69–70, 74; truths associated with, 190–93

Whitman, Sarah Lyman, 68

Whitney Biennial, 71

Wilde, Oscar, 53, 107, 144

Wilhelm II, Kaiser, 65

William III, King of England and Ireland, 95

Wilson, August, "The Best Blues Singer in the World," 104

Wilton Diptych, 109, 112

Winckelmann, Johann Joachim, 189

wine-dark sea, 4–6, 9

Witherspoon, Reese, 209

The Wizard of Oz (film), 18, 211–13

woad, 122, 132

Wolff, Alfred, 142

Wordsworth, William, 9

Wright, Frank Lloyd, 68

Yates, Julian, 219n10

yellow, 63–79; Asians associated with, 63–69; connotations of, 66, 71; dye for, 122; political connotations of, 94; as skin color, 63–66, 71

yellow peril, 65–66

Yushchenko, Viktor, 94

Zola, Émile, 142

Zurbarán, Francisco de, *Agnus Dei*, 182–84, *184*, 186

著作权合同登记号　图字:01-2018-3178
图书在版编目(CIP)数据

谈颜论色：耶鲁教授与牛津院士的十堂色彩文化课 /（美）戴维·卡斯坦（David Scott Kastan），（英）斯蒂芬·法辛（Stephen Farthing）著；徐嘉译.—北京：北京大学出版社，2020.5
ISBN 978-7-301-31112-7

Ⅰ.①谈… Ⅱ.①戴… ②斯… ③徐… Ⅲ.①色彩学—美术史—世界—通俗读物 Ⅳ.①J063-091

中国版本图书馆 CIP 数据核字（2020）第 029606 号

书　　　名	谈颜论色：耶鲁教授与牛津院士的十堂色彩文化课 TANYAN LUNSE:YELU JIAOSHOU YU NIUJIN YUANSHI DE SHITANG SECAI WENHUA KE
著作责任者	［美］戴维·卡斯坦　　［英］斯蒂芬·法辛 著 徐　嘉 译
责任编辑	柯　恒　王欣彤
标准书号	978-7-301-31112-7
出版发行	北京大学出版社
地　　　址	北京市海淀区成府路 205 号　100871
网　　　址	http://www.pup.cn　http://www.yandayuanzhao.com
电子信箱	yandayuanzhao@163.com
新浪微博	@北京大学出版社　@北大出版社燕大元照法律图书
电　　　话	邮购部 010-62752015　发行部 010-62750672 编辑部 010-62117788
印　刷　者	天津图文方嘉印刷有限公司
经　销　者	新华书店
	880 毫米×1230 毫米　32 开本　9.875 印张　179 千字 2020 年 5 月第 1 版　2020 年 5 月第 1 次印刷
定　　　价	79.00 元

未经许可，不得以任何方式复制或抄袭本书之部分或全部内容。
版权所有，侵权必究
举报电话：010-62752024　电子信箱：fd@pup.pku.edu.cn
图书如有印装质量问题，请与出版部联系，电话：010-62756370